U0047523

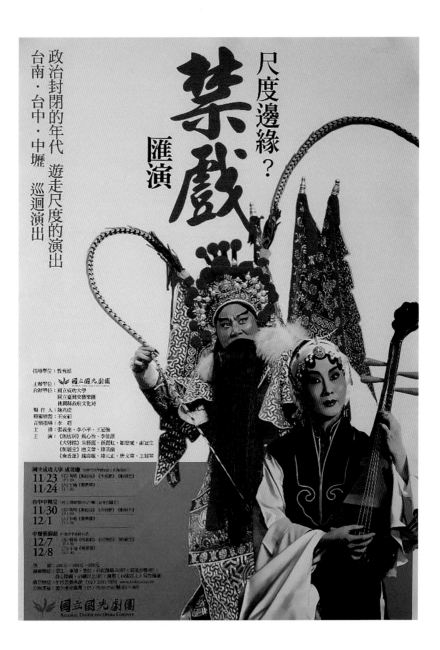

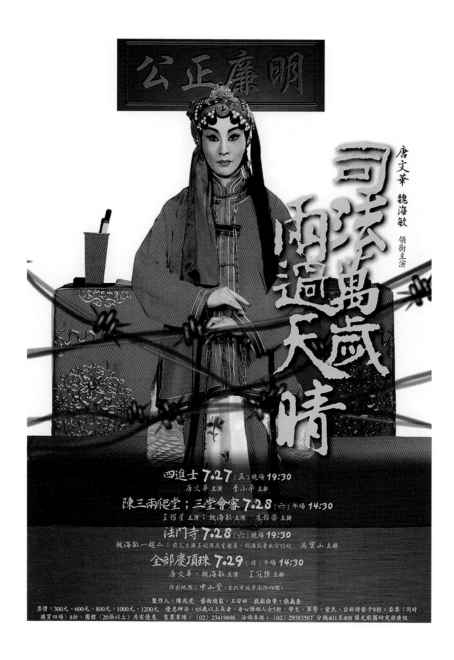

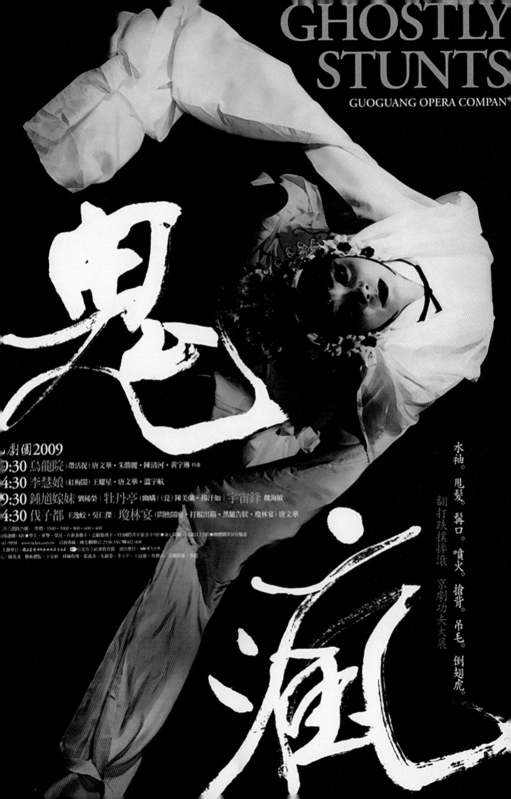

GHOSTLY
STUNTS

GUOGUANG OPERA COMPAN

鬼
瘋

國劇團2009

9:30 烏龍院〔帶活捉〕唐文華・朱勝麗・陳清河・黃宇琳

4:30 李慧娘〔紅梅閣〕王耀星・唐文華・溫宇航

9:30 鍾馗嫁妹 劉稀榮｜牡丹亭〔離魂〕（崑）陳美蘭・楊汗如｜宇宙鋒 魏海敏

4:30 伐子都 王逸蛟・吳仁傑｜瓊林宴〔問路跑城・打棍出箱・黑驢告狀・瓊林宴〕唐文華

水袖。甩髮。髯口。噴火。搶背。吊毛。倒翅虎。

翻打跌撲擇滾

京劇功夫大展

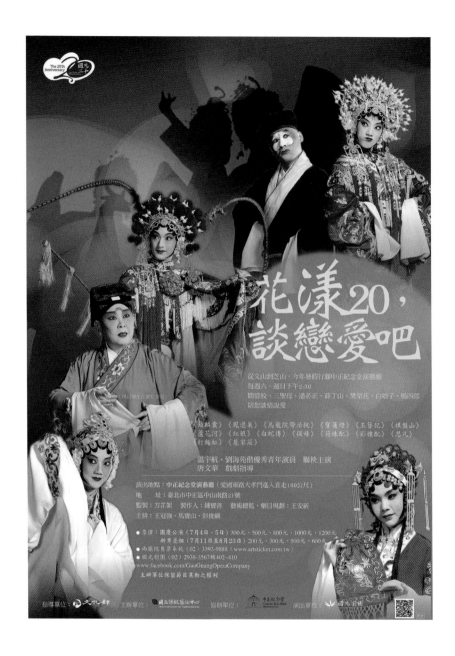

花漾20，
談戀愛吧

從文山到芝山，今年暑假行腳中正紀念堂演藝廳
每週六、週日下午2:30
閻惜姣、三聖母、潘必正、薛丁山、樊梨花、白娘子、楊四郎
陪您談情說愛

《烏盆麟囊》《鳳還巢》《烏龍院帶活捉》《審蓮燈》《玉堂記》《棋盤山》
《蘆花河》《紅娘》《白蛇傳》《探母》《荷珠配》《彩樓配》《思凡》
《打麵缸》《惡家莊》

溫宇航、劉海苑偕優秀青年演員　聯袂主演
唐文華　戲劇指導

演出地點：中正紀念堂演藝廳（愛國東路大孝門進入直走100公尺）
地　　址：臺北市中正區中山南路21號
監製：方芫絮　製作人：鍾寶善　藝術總監、劇目規劃：王安祈
主排：王冠強、馬寶山、彭俊綱

● 集演：國慶公演（7月4日、5日）300元、500元、800元、1000元、1200元
　　新秀亮相（7月11日至8月23日）200元、300元、500元、600元
● 兩廳院售票系統（02）3393-9888（www.artsticket.com.tw）
● 國光製圖（02）2938-3567轉402-410
www.facebook.com/GuoGuangOperaCompany
主辦單位保留節目異動之權利

指導單位：文化部　　主辦單位：國立傳統藝術中心　　協辦單位：中正紀念堂　　演出單位：國光劇團

5

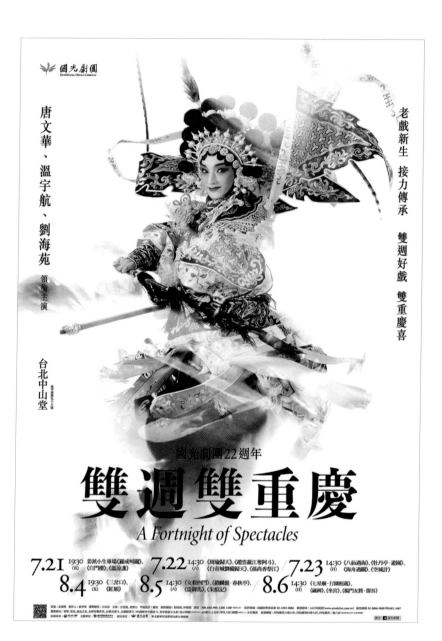

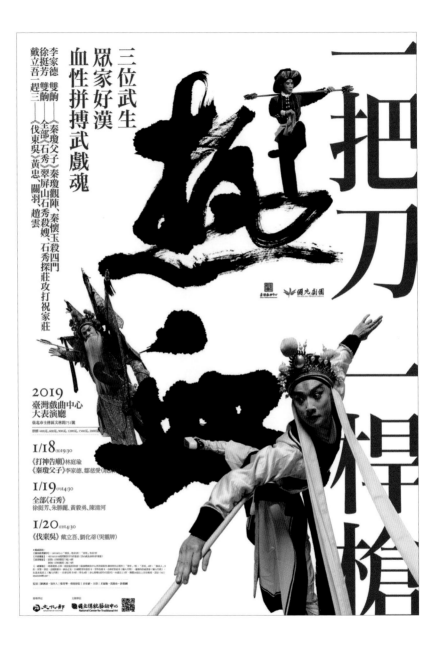

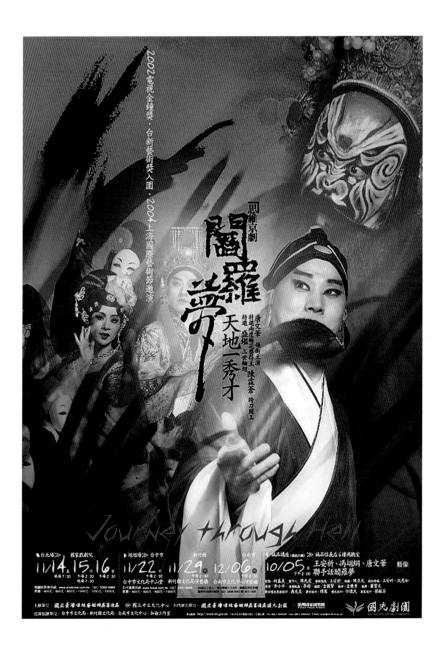

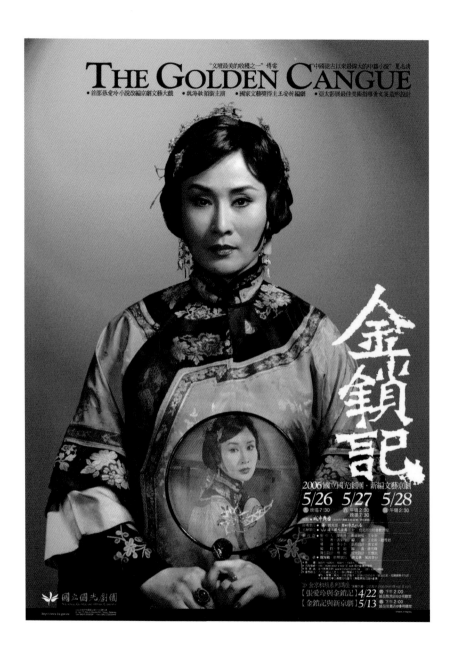

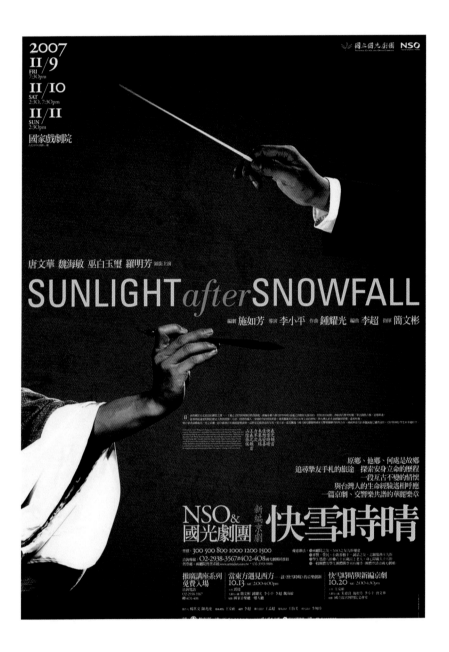

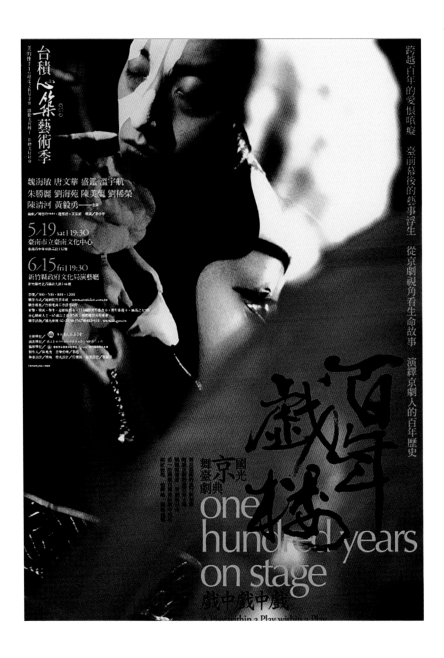

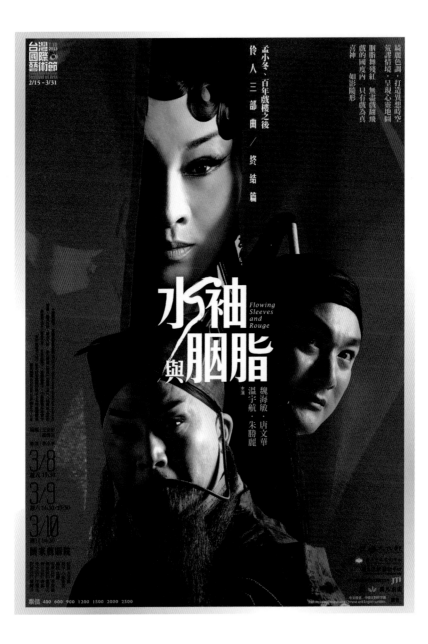

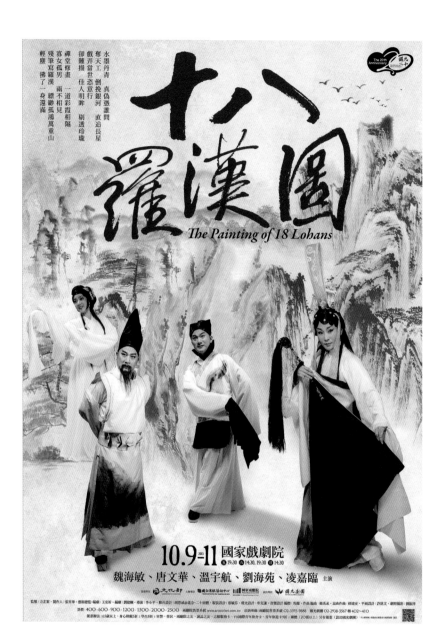

十八羅漢圖

The Painting of 18 Lohans

10.9–11 國家戲劇院

魏海敏、唐文華、溫宇航、劉海苑、凌嘉臨 主演

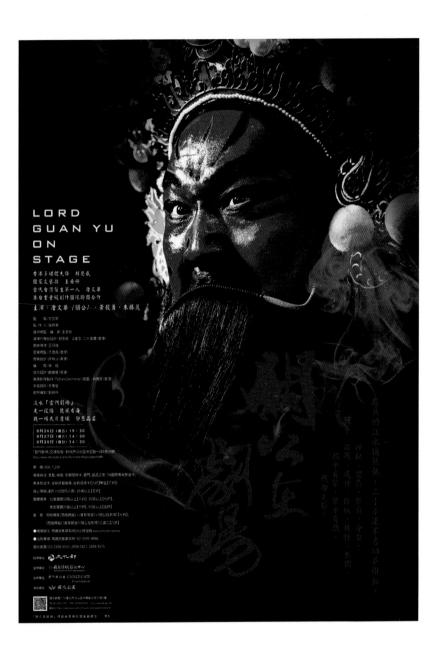

LORD
GUAN YU
ON
STAGE

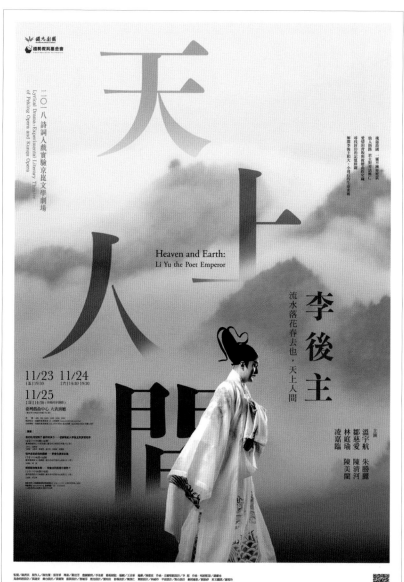

Heaven and Earth:
Li Yu the Poet Emperor

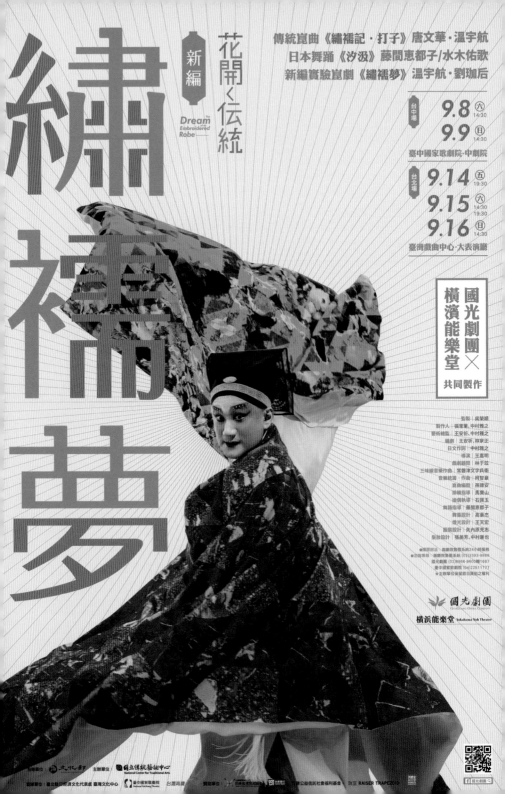

國光的品牌學

Cultural Innovation
Brand building of Guoguang Company

一個傳統京劇團
打造臺灣劇藝
新美學之路

張育華、陳淑英

著

謹以此書，獻給所有曾為國光團隊奉獻心力的每一位夥伴們

國光劇團
GUOGUANG OPERA COMPANY

目錄

contents

二、感動行銷

（一）以服務觀眾為前提

（二）注重互動與體驗

三、更多觀眾在哪裡？

（一）體驗行銷三部曲：全球企業家班的啟動

（二）「客製化」設計理念，開發新興科技族群

（三）媒合傳統戲曲與現代劇場的創作平臺

（四）走出臺灣，走進世界

第伍章 品牌影響與績效實例

一、引發兩岸三地學術界觀察研究

二、兩岸業界名家的口碑傳頌

三、藝術教育種子教師的推動能量

四、拓展企業菁英關注參與

（一）國光轉型發展史列入北大管理教學案例

（二）「客製化」科技員工創新培訓課程

國光品牌的開創與
永續經營

陳濟民／國立傳統藝術中心主任

當本中心國光劇團於今年新春出版《國光的品牌學：一個傳統京劇團打造臺灣劇藝新美學之路》這本書時，相信很多人會嘖嘖稱奇，豎起大拇指佩服國光這個傳統戲曲劇團，竟能如企業界、科技界一般發展出自己的「品牌」。

國光締造了傳統戲曲界經營奇蹟，確實不是一件容易的事。從其一九九五年創立時空背景觀之，當時社會快速變遷，京劇面臨傳承困境，致陸光、海光、大鵬三支軍中京劇隊面臨裁撤，幸社會各界大聲疾呼「搶救」，才得以重新甄選劇藝菁英、設置國光劇團。再看劇團主力「產品」京崑戲曲，雖是歷經幾世紀薈萃的文化瑰寶，卻似乎與民間喜好漸行漸遠。源於此些不利因素，國光創團時一度被認為「撐不了三年，會再次解散。」

然而，隨著時光過去，國光不但走過三年，且將於今年七月邁入二十四週年。國光如何從成立之初的不被看好，到今日備受兩岸三地學界、業界及觀眾好評？如何從自我鞭策打造金字招牌、

一步步變身為京劇界唯一一無二的品牌團隊？透過這本書的閱讀，應可明瞭劇團守護經典劇種、創新傳統價值的核心思維及做法。

國光經營品牌的第一步是，創團時引進現代劇場營運理念，嚴分製作創作專業，保障作品水準，奠定永續發展根基；二、在提升競爭力方面，國光在前三年傳承奠基期後，很快的在成團第四年邁向開發創新期，陸續推出新編劇作，二〇〇二年起更致力品牌建構，以京劇現代化與文學化的藝術走向，推出《三個人兒兩盞燈》《金鎖記》《孟小冬》《百年戲樓》《水袖與胭脂》《十八羅漢圖》等代表作品。三、國光十分勇敢創新，如與國家交響樂團（NSO）合作新編京劇《快雪時晴》，是臺灣第一部與西方管弦樂伴奏的大型交響京劇，以及與日本橫濱能樂堂合製《繡襦夢》、與趨勢教育基金會開啟「京崑文學劇場」《定風波》《天上人間 李後主》等，持續展現傳統戲曲多元可能性。

在行銷推廣上，國光的品牌之路率先走向各級校園、深耕藝術教育，同時賦予文宣視覺新意象，激發觀眾看戲渴望後，再加強與臺灣各地觀眾互動、將京崑戲曲推向國際藝文市場，近年更將接觸面向深入科技界，開發新觀眾族群。

回顧國光創團宗旨為「延續傳統戲曲及推動藝術教育」，或許當年許多人對國光的期望僅是「不要讓京劇消失，維持傳承與校園推廣即可。」沒想到，國光以專業管理的思維，建立完整制度，嚴謹製作戲劇，不但落實初衷願景，傳承了傳統戲曲文化，且結合時代脈動，開創嶄新京劇風格

與藝術成就。

　展望未來，期盼身為京劇領導品牌、邁向永續經營的國光，繼續帶領京崑藝術走上榮華新路，給觀眾看好作品、創造長銷產值，證明劇團是一個具文化創意思維的團隊，每一年都能向國人繳交一份政府團隊努力後的漂亮成績單。

推薦序

京崑在臺灣之文化品牌

讀了由張育華建構章節理念，陳淑英整理共同執筆的《國光的品牌學》，看到了國光劇團，以一個傳統京劇團如何在二十三年的漫長歲月裏琢磨理念思維，分工合作，群策群力的打造了臺灣劇藝尤其是京崑的新美學之路，從而建構了「國光的品牌學」，不僅以此作為國光創製提昇京崑劇藝和經營開展兩岸走向世界的不二法門，而且也可以作為「兄弟劇團」，乃至於企業公司共赴向上之道的指南。我為此感到非常的欣悅和佩服。

國光自成團以來，歷任團長，如柯基良的創業維艱，化危機為轉機；陳兆虎的兢兢業業，使國光步入正軌。而張育華自二〇一五年七月接掌之後，更以她復興劇校主修武旦的功底、文大國劇學士、美國奧克拉荷馬市大學演藝碩士、中央大學戲曲博士的學歷和國光演出、推廣組長、傳藝中心劇發組長、臺灣音樂館主任的行政職務，對於統籌國內劇藝研發、兩岸和國際交流、並致力劇藝教育課程規畫、戲曲行銷推廣等工作積累了豐厚的經驗。同時以此為基礎，更從事戲曲表

曾永義／中央研究院院士

演學、戲曲傳播行銷學的研究工作。於是這四年裡，在藝術總監王安祈所倡導實踐，含文化、文學、文創的「臺灣京崑新美學」之下，彼此相得益彰，同心協力的使國光蒸蒸日上，照耀寰宇。我們也清楚的看到了其維護傳統、激勵創新、深耕教育、分享藝術、國際交流的策略和執行是多麼成功，我們更讚嘆其積極培養新秀使之亮麗出線是多麼落實。也因此跨越海峽，在臺灣落地生根的京崑劇藝，由國光所呈現的新面貌新品牌，所到之處座無虛席，有口皆碑，遐邇蜚聲，也就司空見慣。

我常遊走大陸各大大學，發現戲曲界對臺灣國光的總體表現十分關注，對於劇本文學創作的時代感，劇場藝術的精緻性，演出製作的謹嚴度，行銷推廣的多元化，無不教他們嘖嘖稱賞，奉為典範；此時此際，我那種「與有榮焉」的感覺，每每興奮得難於遏抑；有時還不自禁，幾近吹擂似的往自家臉上貼金，迸出「王安祈、張育華都是俺的及門弟子」。我一向好為人師，現在年將耄耋，卻喜以學生為榮。

育華在臺大上過我幾年課，我曾和她說，研究寫論文，要從最有心得的入手；所以她在中央大學由洪惟助教授指導的博士論文，便以《戲曲之表演功法研究——以崑京藝術為範疇》作題目，由於她豐富的演藝體驗，就容易寫得深入切實，這本書因此受到學界相當的重視。她擔任國光團長，我向她說，妳工作忙碌，但切記把製作的每齣戲，包括行銷的過程都要記錄下來，這些都會成為妳「獨據」的學術資料。而今育華就真的以之論著成書，建立了《國光的品牌學》，也要藉

此「品牌」使國光「航向永續」。我想不止國光的同仁和我，相信廣大的國光粉絲，乃至兩岸戲曲界的朋友，都同樣的為之感到無比的高興和推崇！

二○一八年十二月十日清晨六時　曾永義序於森觀寓所

從組織與行銷
看國光劇團

陳怡蓁／趨勢科技文化長、趨勢教育基金會董事長暨執行長

我是國光的戲迷，舞臺上的角兒大抵都認識，更因為跟國光劇團合作趨勢文學經典劇場與實驗京崑文學劇場，而有機會經常與團長張育華，藝術總監王安祈私下相聚商議，自以為對國光劇團不能不算熟悉。

有幸搶先拜讀《國光的品牌學》一書，才驚覺自己所知道的都是看得見的表面，隱藏在亮麗舞臺之下的國光，其實暗含諸多珍貴的知識寶藏，走過的改革之路，一步步建立起來的品牌，都是足供企業經營參考的案例，更足為文創業的典範。

書名雖只說是品牌學，其實包含了國光的歷史文化，創新改革，管理哲學，組織設計，教育計劃以及品牌經營等等，方方面面都紮實。我跳出戲迷與合作夥伴的身分，改以趨勢科技創業者和文化長的身分來閱讀這本書，更加感佩國光有如浴火鳳凰的歷練過程。在此僅以筆者比較有經驗的組織變革和品牌經營兩點，從企業的角度粗略分享心得：

一、改革比創業更難：從戲班到劇場

雖說是創業維艱，但當企業已經成熟之後，往往隨著時代變遷，環境與人心也生變，若不轉型很可能被巨浪淹沒，逐漸消沉以致前功盡棄。高科技業曾在二〇〇〇年經歷網路泡沫期，驚濤駭浪，多少曾經一時風光的新創公司就此消失，足證沒有紮實的體質，只有瑰麗的夢想，終究不能持久。

國光原是由三軍劇團解散之後重組而生，演員各個具有紮實的舞臺功夫與表演經驗，而領導的團長和藝術總監更充滿熱情，具有發揚光大傳統戲曲藝術的夢想。為了迎合新時代的多元娛樂環境，他們必須從內而外地改革，將傳統的戲班轉變為有經營理念的劇場組織。

組織的變革向來是企業經營的一大挑戰，首先必須提出具有說服力的願景，引入新的觀念，然後不免要汰舊換新，調整每個人的位置，建立新的管理法則與評鑑標準，更難的是要安撫人心，化解抵抗的暗潮，幫助大家逐漸適應新組織。

這在國光這樣背負著傳統戲曲文化包袱的藝術團體，更是難上加難。書中不僅詳述改革的過程，遭遇的困難，更分享組織價值與經營願景，確認五大營運方針，還附上種種實際運用的進度報表與評量標準，在在可見轉變的艱辛，也展現了至今已有的成果。

我曾經掌管趨勢科技的全球人資，更能深深體會國光組織變革的用心良苦，尤其當我有機會

近身觀察其日常運作，乍看似乎是各就各位，各司其職，各自發揮才華，然而卻能真心團結，以戲好為最高指標，以國光整體表現為榮，這不就是管理學上最難達成的「以願景來領導」（Lead by Vision）的模式嗎？

二、在傳統與創新之間求平衡的品牌策略：化傳統遺產為文化資源

書中第三章說「對戲曲團隊而言，品牌就是創造口碑」，口碑當然是從看戲的觀眾而來。然而把戲演好的背後，卻是全盤的精心策畫。既要留住忠實老觀眾的心，又必須吸引新生代觀眾的目光：既要傳承文化遺產，又要創造合乎新時代的藝術。有如高空走鋼索，步步驚心。

以我所身在的資訊安全業來說，品牌行銷最重要的是解決使用者所面臨的問題，能不能防毒？能不能保護電腦安全？一翻兩瞪眼，沒有疑慮。產品有效，服務貼心，口碑自然而來。

文化藝術的品牌經營卻沒有這麼簡單明瞭。觀眾水平與愛好各有千秋，固守傳統，只怕錯失了創新的契機；追求創新，又怕遺失了傳統的美學。然而國光劇團在團長與藝術總監分工合作之下，卻將兩者發揮到極致。

傳統老戲以「維護傳統經典，傳承演藝功法，貼近時代脈動，護持新秀接班」為設計動機；新編創作則「立足臺灣，現代情思文化思潮，人生價值思考，古今對照，互相借鏡」。甚至大膽

跨領域（快雪時晴）、跨團隊（定風波）、跨文化（繡襦夢）實驗，還進一步跨足兒童劇以求「教育向下扎根，開拓欣賞族群，培養年輕社群」。

書中詳述品牌形塑與扎根的各種實際案例，包括藝術教育與校園推廣、品牌推廣、視覺識別、形象包裝與活動促銷、品牌影響與績效實例等等，無不以「文化，文學，文創」為最高指導原則，我覺得不僅這三界的領導者與行銷團隊可以學習，連企業界都可參考。

我以「藝企合作」的角度切入，忝為「實驗文學京崑劇場」的共同製作人。三年多來與國光劇團密切合作，與育華團長和安祈總監建立了深厚的情誼與默契，藉由這本書，更深入了解國光的經營和創新理念，也更加慶幸有此美好機緣創造人生另一片天地。

國光劇團創造了臺灣京劇新美學，是奇蹟，是奇葩，真正的臺灣之光！

激盪創意　價值翻新

彭双浪／友達光電董事長

我與國光劇團的結緣是兩年多前參加「臺大全球企業家班」，這是一個很特殊的體驗。

當時的課程，觀眾被安排坐在國光劇團位於木柵劇場的戲臺上聽解說，近距離觀看示範演員如何紮頭、吊眼、上妝、著戲服及加配飾等，隨著專業的解說，我們看到一個演員經過多年紮實訓練後自然展現出的細微、靈巧的動作，每句唱腔，每個生動的表情，展現出角色的扮相和心情轉折，這種上課方式完全挑戰梨園傳統，也讓上課學員有了全新體驗與感受，尤其是來自大陸的同班同學，更是感動到頻頻拭淚。這不僅是因為傳統文化在臺灣生根開花結果，更因為大陸名角有時會與觀眾保持著一層神秘的距離感的緣故，但國光劇團設計的體驗課程中，從育華團長開始，所有團員不分名角，國家級演員或行政人員都平易近人，共同為推廣傳統戲曲，抓住每個能推展的機會，正因為他們的熱情及努力不懈，逐漸打響國光品牌並將國光經營的紅紅火火。

在面臨老觀眾凋零、媒體多樣化及年輕人不看傳統戲的社會變遷現實下，國光從成立開始即不被外界看好，但國光團隊憑著那股實踐理想和旺盛的企圖心，以挑戰為養分、化危機為轉機，不但挺過慘澹經營的時期，更成為華人地區傳統文化傳承的典範。這些經歷和友達光電這二十多年的發展非常類似，我們也曾經歷過從絢爛到谷底、又再起死回生的蛻變過程。正值價值轉型之際，國光劇團的經歷是我們異業學習的最佳標竿典範，因此，自二○一七年開始，我們與國光合作為友達量身打造客製化課程，從高階主管開始、研發主管、甚至到全球經銷商、供應鏈夥伴及客戶們，陸續分批參與此異業學習課程，總計約七百多位。

初接觸者，多半思考著為何高科技業從業者須參與這八竿子打不著邊的京劇課程，難道我們的企業經營策略準備要跨足戲劇產業不成？這些疑問通通在每一位親身參與課程後的學員心中解疑了，他們帶著滿滿的感動在回程中彼此熱烈的交流、分享，效果超出預期的好。這個課程的設計期待學員們學習到五個面向，而這些也正是現今科技產業必具備的思維與轉化能力：

1. 勇於創新：從政府來臺之初，為撫慰思鄉之情各軍種成立京劇團，除了國家支持還擁有廣大基本觀眾，到老觀眾凋零、各軍種劇團裁撤合併為國光劇團，隨著年華老去原本擁有廣大基本老觀眾紛紛凋零，因應多樣化的時代變遷，國光透過新編國劇，將劇本改編為更貼近現代社會觀眾的喜好外，其經營模式也改以積極主動發掘潛在客源或直接走入觀眾人群

中，吸引年輕族群重燃觀看京劇的熱情。每場演出除了賣座率都在高檔外，我也觀察到進場觀眾六至七成以上都是年輕人或學生，要能有這樣的成績是必須挑戰許多傳統、突破窠臼等創新做法才能達到的。

2. 勤練基本功：每位演員的養成是須長時間每天勤練基本功才能在臺上說唱作打、舉手投足、一顰一笑間皆像呼吸一樣自然的演活每個角色，「臺上一分鐘，臺下十年功」就是這個道理，無論是名角或跑龍套，都須每日紮實的練習基本功，才能隨時更替上場。這與企業中每位同仁每天都須紮實鍛鍊自己的專業基本功很像外，更應時時的檢視、不斷改進，才能增強與時俱進的現代競爭力。

3. 團隊合作：好的演出一定是臺前、幕後所有人通力合作的成果展現，從企劃、編劇、導演、演員、服裝、道具、舞臺設計、燈光、文武場，甚至字幕、售票到客服，每個人都扮演著關鍵角色。試想今天的演出，跑腿買便當的人重要嗎？答案可想而知。反觀企業，在友達每個產品從接單、設計到製作、送貨到客戶手上，都經過一系列的過程及許多人的參與，所以在友達裡「只有團隊，沒有英雄」，跨部門間及團隊同仁間的無縫合作才能順利的完成每一項任務。

4. 飲水思源：劇團後臺供奉祖師爺，每次上演前團員們都要誠心祭拜祖師爺，祈求演出平安順利，充份發揚尊師重道，飲水思源的文化。演出的劇碼教導著觀眾忠孝仁愛外，內心也

時時存著感恩的心，這是奠定現代社會回歸到祥和、穩定氛圍的關鍵基礎。

5. 美學養成：在升學主義體制下，理工背景的學生普遍在人文和美感上皆缺乏系統性的訓練，在現今多元需求的消費市場中，若只倚著高超的專業能力但缺少溫度，產品終究還是無法擄獲消費者的心，因此，我鼓勵主管及員工多利用戲曲表演、美術館及博物館等，接觸美學的洗禮與薰陶。

在這幾年友達大力推動價值轉型所表現出好的經營成績，及過去幾篇友達和國光劇團合作的媒體報導後，許多業界的朋友紛紛向我打聽友達「舞的是那一齣？」大家都對友達到底做「對」了哪些改變，相當感興趣。現今產業面向更趨多元，科技公司向最傳統的劇團學習能激盪出無窮想像的火花，將有機會讓員工的想法和工作模式從心靈和思維上產生潛移默化的改變。

此次，國光團長張育華博士（Vivian）在前幾任的團長累積了二十多年的良好基礎下，帶領著全體團員進行一場別開生面的價值轉型，其不畏艱難的勇敢精神是非常值得敬佩的，在她及其團隊努力下，國光劇團已可說是臺灣戲曲界軟實力的代名詞。目前育華團長更著力於國光品牌的打造，希望持續發揚中華傳統文化，朝向劇團永續經營，而與跨界、跨領域、甚至跨文化的結合正是將優勢效益發揮到極致的正確做法，而友達有幸能與之合作，讓我們在追求「創新加值」的路上，能將技術和產品提升到更高的境界，讓產品更有溫度、接近消費者需求。在此，祝福育華團

長將寶貴的劇團轉型經營經驗利用出書的方式與大眾分享，相信這本書將能成為未來後進的典範參考。

推薦序

全面變革創新
打造成功品牌

馬力／北京大學光華管理學院教授

感謝張育華團長垂青，我提前獲得了書稿，仔細拜讀了《國光的品牌學》一書。雖然我已對國光劇團瞭解比較多，但掩卷後仍再次有非常深刻的感觸。我深感國光品牌的創立、維護與推廣，走過了一條漫長的、艱辛的道路，取得了非常偉大的成就，終於柳暗花明，可以展望永續經營。

最開始國光成立之初，曾被斷言「撐不過三年光景。」然而，二十多年後，國光劇團自成一家，充滿活力，國光的品牌已經深入人心。正如書中所提到的那樣，因為帶隊臺大、北大兩校合作主辦的「全球企業家」高階管理人員培訓專案，我曾有幸兩次到訪國光劇團，在劇團的兩個不同場地參訪。我與團員們一起欣賞生、旦、淨、丑不同角色的表演，感受演員們精益求精的追求，感悟國光藝術創作背後的文學、美學精神，見證國光創新舞臺藝術背後的思考，以及整個劇團管理的方方面面。我還有幸與友達光電（AUO）董事長彭双浪深入交流對國光劇團的感想。二○一六年十二月，我有幸在北京繁星戲劇村觀看了國光劇團的「新編」小劇場京劇《賣鬼狂想》，

現場感受國光劇團在京劇藝術中的創新，並體會了一場完整的演出中所帶給觀眾的震撼。在演出結束後我參加了觀眾交流會，跟眾多票友們一起向劇碼創作、舞臺設計、角色演出等不同部門的多位老師請益，鑽研舞臺表演背後的藝術思想。這些親身體驗讓我深刻認識到：國光劇團的發展之路不僅僅是一個京劇團求生存、創品牌的孤立故事，作為一個以傳統戲曲謀求在當代文化中立足和突圍，同時自身也經歷著從關注演出口碑、票房績效、社會評價等多元面向，以維持營運的市場化轉型過程，國光劇團無疑是一個非常有借鑒意義的商業案例。於是我與我的同事王念念老師歷經一年多的時間，認真學習了國光劇團的方方面面，開發出《國光劇團的轉型與創新》案例，增刪幾次，並經張團長同意，該案例已經在北京大學管理案例研究中心正式入庫，成為諸多學子學習管理的討論素材。

之所以開發、使用國光劇團這一管理案例，是因為我從中學習到很多有用的啟發。任何一個組織，如果要在不斷變化的外部環境中求得生存、發展乃至成功，一定要進行多方面的創新。劇團的產品就是劇碼：因為過去的傳統戲曲劇碼只能吸引有限的觀眾，國光劇團突破傳統，大膽嘗試新劇碼，開發出諸多吸引新一代年輕觀眾的劇碼。雖然有人認為當年名家的唱念做打不可更改，但實際上當年的名家之所以能夠成為名家、經典，恰恰是因為他們對此前傳統所做的揚棄、因為他們曾經的創新。在技術上，國光劇團採用了當下的最新科技比如擴增實境（Augmented Reality，簡稱

AR）等，諸位可以從本書中獲得相應的資訊。在制度上，國光劇團採用了與學校制和傳統的師徒制迥異的現代組織管理制度，靠制度而非個人來維繫組織的永續經營。在行銷與品牌上，不同於絕大多數京劇團「在劇場裡等觀眾」，國光劇團主動地來到各種不同的場景，吸引了越來越多的觀眾，讓京劇成為很多人生活中不可或缺的一部分，也吸引了一些真正感興趣的年輕人來學習京劇，讓傳統藝術得以發揚光大。所有這些創新，都植根于國光劇團對京劇藝術的深刻理解、傳承傳統文化的決心和情懷、對藝術精益求精的敬業精神以及對京劇之美的追求和享受，並不斷吸引京劇愛好者、高階企業管理者以及其他同樣有著匠人精神的高科技企業經營者前來觀摩訪問。

同時，國光劇團的案例，也充分體現了變革的艱難，即在任何一個組織裡面，都有非常強大的慣性思維。組織變革不僅會觸動很多人的利益，更會讓很多人心理上不舒服。然而，組織的經營如同逆水行舟，不進則退；沒有變革、創新，也就沒有任何一個組織的永續經營。

我認為《國光的品牌學》這本書值得所有人認真閱讀。對於文化愛好者來說，從本書可以學習到：京劇，在臺灣作為一種「外來文化」如何生根發芽？未來的文化藝術形式，可能從國光劇團的創新中得到什麼啟示？文化事業怎樣才能獲得觀眾的共鳴？對於企業從業人員來說，從本書可以學到：一個組織如何靠制度來營運？經營者如何在具體工作中體現創新、滿足用戶需求？而對於高階管理人員來說，本書則能給大家提供更多關於組織變革與創新的思考，如何迎接環境持續變化帶來的挑戰，如何不斷協調組織的經營模式與品牌等。

衷心地祝福國光劇團持續創新之路能夠走的更加順遂，國光劇團品牌更加強而有力，在書寫臺灣藝術新美學的同時，讓國粹京劇成為更多當代年輕人追捧和熱愛的藝術形式。

推薦序

一窺堂奧　讀之快然

宋震／北京中央戲劇學院管理系教授

全球化背景下，新媒體與消費社會的崛起強化了娛樂方式的可選擇性，使傳統京劇團的生存空間面臨日益嚴峻的挑戰；多元多樣的娛樂性消費和新媒體雖然瓜分了傳統京劇的市場，但同時也催化出新型的演出環境和生存模式。如何有效因應勢殊時異之下的危機與轉機？如何既妥善承傳又積極賡續京劇傳統？如何促進劇團形成良好的文化循環？如何藉由品牌治理達成品牌願景？如何融匯京劇行業特質進行品牌紮根與品牌推廣？如何通過品牌策略、實踐創新實現文化傳承、永續經營的深遠價值與目標？融品牌科學於藝術實踐之中的《國光的品牌學》為我們找到上述問題的答案提供了一條可靠而快捷、經典而實用的黃金通道。

國光劇團的品牌化之路不僅是其打造「京劇新美學」、努力「從劇壇挺進文壇」、探索「化危機為轉機」的進程，亦是其構建品牌導向型組織、促進管理方式變革和優化的過程。這其中，諸多亮色，可圈可點，國光劇團的橫向協同尤應受到矚目。從結構性機制看，國光的領導結構契

合複雜團隊管理，適應現代劇場項目營運。團長專司製作營運、調布資源、掌理績效、藝術總監把握創作風格與演出品質，行政管理與藝術創作兩個不同的專業體系協同推進戰略決策與發展策略，創造力與執行力並行不悖、彌合互動，此種架構使國光「既在戲裡，又在戲外」，更能使之由結構性優勢轉化為結果優勢。從程序性機制來看，國光製作經理制的關節在於製作經理由各部門行政主管輪流兼任，這不僅規避了跨部門橫向所面臨的主動性和動力不足的尷尬，更補正了劇目製作流程中各部門主管過於關注眼前和局部利益的激勵結構，增進了協同效果。

國光品牌學的貴重之處在於其著力於促進劇團以正常的自然能力、內生發展的方式自主地去直面和適應真實的觀眾消費市場。如臨如履之際，國光不依傍、不汩沒，考慮的不是如何讓京劇展示出「繁榮」的樣貌以取悅官長或是急著去市場裡「花錢」，而是悉心關切能否形成良好的文化循環。無論是對京劇「藝術個性」的深度提煉、採用文學意象「向內凝視」的感性觸角，還是「翻轉傳統」的經典重製或「現代化、文學化」的編創思維，抑或是跨界實驗、紮根校園、深耕青少、感動行銷、觀眾拓展、細膩規劃，無一不是為了實現創作、生產、傳播、展示傳承、消費參與的文化循環。

二十三年，國光積功而成，迭代出新的內涵佳作、製作精良的品質呈現、動輒滿座的票房、漸成主流的黑髮觀眾……良性的文化循環已然生成！值此展布新局之際，祝願國光劇團在負重致遠的前行中，開枝散葉，好上加好！

二〇一八年十月三十日 於北京

推薦序

攜手打造
臺灣京劇新美學

王安祈／臺灣大學講座教授、國光劇團藝術總監

育華接任國光劇團團長那天下午，正好是《十八羅漢圖》記者會。新團長來到國家劇院，大家圍著問她劇團經營的願景，沒想到她拿起麥克風，竟介紹起《十八羅漢圖》的劇情，並說起讀劇本的感想。我非常驚訝，她當天一早接獲新職指派，第一件事竟是立刻找新戲劇本來讀。其實團長在記者會上未必需要講到劇情，而育華的想法竟是，若不直探虎穴，怎能深入理解角色安排和設計的深意？「新戲上演前，能先讀劇本，是多令人興奮的事啊。」這就是育華，她喜歡戲，擔任國光團長，她樂在其中，這不只是職務，而是全程製作的樂趣。

國光在幾位一級演員各自創作出品牌代表作之後，當務之急自是培養京劇接班人。育華和我隨時關注年輕一代的表現，也隨時討論該如何延聘師資規劃劇目。那天一起吃便當，我叨叨念著，「私下演練再多，也不如上臺一次，即使是極小的舞臺，就像昨天那場小型演講的場地，雖然舞臺微小，座位微少，但只要能站上去公開唱，無論戲幅多微小，都是重要的磨練。」我話還沒講完，

育華放下便當，一抹嘴，衝了出去。十分鐘後回來，興奮的說：「主任支持！臺灣音樂館地下室那間小演講廳，可以讓我們年輕演員公開演出！」微劇場就是這樣誕生的。便當還沒吃完，她竟爭取來了場地，這就是育華，對戲曲一腔熱情，才能劍及履及。

「國光微劇場」只有一百個座位，但正好鍛鍊年輕演員用原音面對觀眾。安排於星期三下午演出，是因原即上班時間，不至於增加樂隊和箱管、舞臺技術人員的負擔，雖然上班上課的觀眾無法看戲，但重點就在練習，等新秀逐漸成熟，同樣的戲碼自會在公演時正式推出。這就是育華，體貼周到，關照全局。

育華與我相識二十多年了，我一直把她當小女孩，國光一成團她就來向我邀稿，還到我班上來上過一整學期的課。那時她一方面在國光上班，一方面在中央大學讀博士，很難想像她怎能騰出時間一早開車到新竹來上我的課（那時我還在清華大學中文系所任教）。我到國光擔任藝術總監時，育華是研究推廣組長，我這才發覺小女孩原來如此幹練俐落。後來她推動《金鎖記》到北京演出，我根本不知這種事要從哪裡入手，甚至不好意思對人說自己參與的戲值得推到對岸，而育華竟然做到了。此劇從北大百年講堂、北京國家大劇院一路演到福州和廈門，隔年又推到上海。我看到她對人說著這戲何以值得推介，深切感受到她不是在工作，她是真誠的觀眾，訴說這戲對她情感的觸動。是這樣的真誠熱情，串聯起由北到南一路行程。而當她接任團長，我更驚訝於她的視野與格局。

國光的藝術方向以及具體劇目規劃與角色派遣，基本上由我負責，而育華經常提醒，公部門劇團有其特殊使命，需要鏈接國際交流，讓臺灣的藝術創作展現更大的能見度與影響力，這些年才可能把崑劇《梁祝》推到北京國家大劇院，《百年戲樓》搬上新加坡濱海劇院，《青春謝幕》參加吉隆坡國際藝術節，《賣鬼狂想》小劇場實驗新戲直攻到天津這塊傳統京劇最堅固的堡壘。

也是育華的膽識，才能與香港藝術家共同合作《關公在劇場》，更使《快雪時晴》成為香港「臺灣月」大型節目。國光的演劇版圖不斷擴充，創新作法引起海外觀眾注意，這些年每次在臺灣的公演，都有不少海外戲迷專程飛來看戲，而與日本橫濱能樂堂的《繡襦夢》，跨國跨界合製的過程極為繁瑣，兩項非物質文化遺產的觀念溝通也極為艱難，若非育華的魄力與耐性，恐怕早就破局了。當趨勢教育基金會提出「文學劇場」的合作時，因為國光從未與企業合製節目，大家都不知該如何起步，育華果斷地說：「『文學性』本來就是國光的方向，趨勢推動『文學劇場』，當然該牽手合作。」這就是育華，攻防決斷，果決明快。

做為育華的工作夥伴，可以隨時傳達想法充分溝通，我們互傳的訊息早就超過萬言，可以說是國光藝術發展的心底密語，而我們談話的內容，始終圍繞著「臺灣京劇新美學」這主軸。

「臺灣京劇新美學」是我繼「現代化、文學性」之後，提領拈出的藝術原則，最關鍵的推手就是育華。我認為京劇不只是表演藝術、演唱藝術，劇本本身就具有文學價值。文學未必是詞藻

華美，主要是生動。這些年國光推出傳統老戲時，我都訂出主題，藉以提示傳統老戲如何生動反映時代呈現社會，我更強調一代當有一代之創作，才能免於在戲曲史和文學史上繳白卷。沒有人希望後人檢視當代臺灣創作成果時，做出「只有現代小說、詩歌、散文、戲劇，卻獨缺現代戲曲」的結論。而各類型文學創作，既然早就歷經現代甚至後現代，那麼新編戲曲編導，當然可以運用倒敘、回憶、後設、魔幻、意識流、蒙太奇等各種藝文技法，舞臺視覺也不僅限於演員肢體身段，更可擴大為舞臺燈光整體意象營造。而國光的創作，還有融合京崑的趨勢，所謂融合，未必只是崑曲與皮黃的腔調兼用，更是在京劇營造戲劇高潮的同時，瞬間潛入內心，以崑曲的「內省式、意象化」抒情，於鑼鼓掌控的節奏中，滲出幽微、孤絕的情韻境界。作為團長，育華對於這樣的「臺灣京劇新美學」由衷認同喜愛，在製作過程中她隨時全面掌控品質，細微處直至某一轉身的時機節奏，甚或某一眼神內涵的情緒與力度。有幸能與這樣一位魄力格局與藝術心靈兼具一身的團長合作，這本書書寫了國光的經營管理與臺灣京劇新美學的藝術方向，相信不只是國光的紀錄，更可提供藝術界做為參考。

作者序

品牌，航向永續

這是一本從品牌管理的視角，探討現為文化部國立傳統藝術中心轄下的國光劇團，如何從一個傳統京崑戲班，逐步轉型為現代劇場團隊的紀錄與論述，也是國內第一本深度探討藝術表演團體如何藉由經營管理的專業，逐步建構品牌的故事。

一般市面的表演藝術叢書，多半將焦點集中在作品及藝術家本身的創作構思，很少觸及經營管理層面。一來當然是表演藝術以「創意」為核心價值，二來是表演藝術組織經營的內涵複雜，除了創作本身，還包括人力資源管理、產品設計特色定位、市場行銷推廣通路、收益模式影響等，不僅得靠嫻熟的實務歷練，還得有充分的資料佐證，相較於分享單一作品的成功經驗，要出版《國光的品牌學》這樣一本集中論述組織經營管理的實踐案例，確實需要若干勇氣與決心，而這樁工作醞釀在我心裡已是多年了。

記得在二〇〇〇年間，我獲得當時的文建會（現為文化部）獎助赴美進修，選擇赴紐約大都

張育華／國光劇團團長

會歌劇院藝術推廣部門學習，曾跟部門經理敘談，提及我在臺灣任職的國立國光劇團（當時隸屬教

育部），是以傳承發展中華傳統表演藝術為使命的國立劇團，當下她聽了卻淡然表示：一個「沒

有營運壓力」的團隊，勢必走向消亡。這段對話，至今記憶猶新，回顧國光劇團二十三年來「化

危機為轉機」的過程，竟像是一頁挑戰這則「預言」的旅程！國光當年倉促成軍，確實不被看好，

團員瀰漫著惶惑不安，而也因為這深切的危機感，促成國光團隊啟動組織轉型、價值創新的發展

契機。正所謂，相隨心轉，當心念轉變，命運也就改變了！

這些年，國光在傳承創新上，隨著持續推出系列普獲好評的藝術作品，所締造的亮麗實績早

有目共睹，除了建構獨具人文思維的劇藝美學之外，演出製作的布局視野，也一步一步展露出對

「傳統新價值」更宏觀的企圖與格局，而促成這一切作品成功的背後，在於推動經營策略實踐的

營運團隊。值此展望國光下一個二十年的前瞻與定位，真的很有必要先總結逾二十年來「國光轉

型經驗」的價值與意義，這不僅是一個傳統藝術劇團所經歷的劃時代挑戰，更是藝術組織管理探

討「品牌形象」的可貴案例。

本書以「品牌建構」為核心理念展開探討，主要來自個人在戲曲製作與行銷推廣上的實際經

歷與長期觀察，覺察到無論是國光員工或者是消費觀眾，「品牌意識」都代表著一種鮮明的心理

認同。可以說，國光打造品牌的過程，就是尋求與觀眾溝通、並與多元社群建立互動關係的過程。

書中的論述內容，除了收錄本人多年來以國光為案例發表的各類專題論文，以及近三年接掌團務

後，對於「品牌策略」思考的記述文章外，透過徵引國光歷年創作發展的記錄資料，加上親身參與國光內部變革的經驗敍述，最後再以前瞻未來的願景做總結，統整全書的撰述脈絡。

參與本書撰寫的另一位作者陳淑英女士，過往曾編撰《國光二十・光譜交映》專書，對國光成團背景與京劇在臺灣發展的歷史早有認識，是資深的媒體人與專業的文字工作者，經我請託下應允協助統整本書的主述撰寫、採訪編撰文書資料、以及爬梳歷年國光各項演出活動紀實，再根據我對各章「品牌架構」編排論述的細節修訂，共同完成本書出版。此一作業過程頗為繁雜細瑣，在由於我在忙碌的團務中分身乏術，所幸有淑英的全心護持幫助，才能讓本書如預期付梓成書，在此致上深摯感謝。惟本書所有文責，概由本人負責。

《國光的品牌學》紀錄著一個傳統京劇團打造臺灣劇藝新美學之路，這段創業維艱的旅途，包含諸多前人辛勤付出的努力痕跡，是整個團隊群策群力所獲取的豐碩成果，才成就了國光今日的「品牌」地位。謹以此書獻給所有過去曾為國光團隊奉獻心力的每一位夥伴們。也盼望本書的出版，能為表演藝術經營管理領域，提供一個優質案例，更讓所有關心國光的朋友透過本書更加瞭解國光。

最後，衷心感念一路護持我的恩師曾永義院士，合作夥伴趨勢教育基金會董事長陳怡蓁，企業家友達光電董事長彭双浪，北大光華管理學院馬力教授、以及中央戲劇學院管理系宋震教授等各界重量級名家，從不同視角為本書撰寫推薦序文，不僅提供專業觀點，更具深度的加持效力。

而安祈總監的人文性靈跟敏銳情思，每每是讓我在國光工作的幸福動能，國光作品的閃耀能量，全來自於她驚人創意的悉心灌溉，祈願國光品牌永續經營，文化傳承源遠流長！

緒論

從危機到轉機的品牌故事

水袖翻飛，腳踏舞流虹，喜怒悲歡巧妝扮，物換星移一翹陽鳴鳳，響遍行雲，上窮碧落下黃泉，萬般心事訴

國光劇團
GUOGUANG OPERA COMPANY

二〇一八年六月中旬，國光劇團與日本橫濱能樂堂共同製作的《繡襦夢》在日本開啟世界首演，引發臺日文化界的關注與期待。

這是首次中華崑曲與日本舞踊、三味線通過相互碰撞、刺激融合下，所新編創的一齣戲。不曾交集的兩地傳統表演藝術展開跨界合作，自然存在著許多藝術理念的衝突與拉鋸，然而經由強烈文化差異產生出來的新作品，不僅讓臺灣觀眾深度認識到有六百年歷史的崑曲藝術，亦為傳統文化開創嶄新的藝術創造可能性。《繡襦夢》所成就的跨界工程，不僅係臺日戲劇史上的空前，同時為兩地文化交流寫下璀璨的一頁，更讓「國光劇團」品牌達到進一步的向上提升。

與此同時，六月出版的《商業週刊》產業風雲，有篇超級吸睛的專訪標題：「京劇團變友達創新老師」。這是國內市值破千億的企業老闆、友達光電董事長彭双浪談及，近年特別安排友達數百名工程師及一級主管，接受由國光為友達「客製化」打造的「京劇藝術工作坊」，作為員工訓練課程。

一個最先進的科技產業公司，竟然向傳統戲曲劇團取經，令人感到好奇又有趣。彭双浪在文中表述了他對國光的觀察經驗：

國光觀眾群年齡層非常廣泛，除了常見的追角戲迷外，許多年輕的面孔甚至是自己結伴去看戲，這讓我好奇國光是怎麼將京劇拓展至新的觀眾世代、甚至到海外市場，這樣傳統創新的手法，

或許可以是友達創新的借鏡。

專訪內文對照出兩個看似完全扯不上關係的領域與產業，共同面臨「如何從傳統中創新、從逆境裡翻身轉型」的困境。也因此，讓國光以傳統劇團建構的文化品牌印記，有了更深一層的社會影響力，顯得格外意義非凡。

崑曲與能劇，兩種從不交流，平行發展的傳統劇種，在國光的手中成就了對話與融合。京劇團與電子科技業，兩個彷彿金星與火星之遙的專業，竟出現科技新貴以傳統劇團為師的場景。友達光電看重的就是國光守住傳統、找到新路的歷程。這兩項同步發生在二○一八年六月的光采榮耀，標誌著一個曾經的傳統劇團，已成就為一個「品牌」！

國光，一個公部門編制的傳統京崑劇團，如何從一個公家單位，蛻變成一個形象，一個品牌，甚至一個 IP？絕對是一個該被書寫、被紀錄的品牌故事！在臺灣戲劇史，乃至文化史，都不該被忽略。為什麼？因為它的故事與經驗是獨特的：

國光一九九五年成立時，曾遭業界人士唱衰不到三年就會被裁撤，沒想到一路走過十年、二十年……不僅沒有萎縮解散，反而愈來愈穩健。在團隊成員共同努力下，國光一方面守住傳統根基搬演經典老戲，一方面藉新編現代文學作品、開展跨界合作推新編戲，不但留住老觀眾，同時拓展新客群，還針對多元族群發展出「客製化」產品能力。創團迄今，國光開創京劇新美學風格，

創作能量日趨成熟豐沛，又累積優秀經營口碑，讓京崑劇在臺灣土地上生根茁壯，在兩岸傳統戲曲界引領風騷。

一、京劇在臺灣　從得意到失意

討論國光，不能不從國光的史前史談起。

京劇，這個原生於中國大陸北方的劇種，發展至今逾兩百年。獨到的藝術魅力，揉合了舞蹈、音樂、戲劇、聲樂、文學、歷史之美……因為具有很深的文化內涵和藝術含量，於二〇一〇年被聯合國列入「人類非物質文化遺產代表作名錄」。

京劇於清朝時期傳入臺灣，在其發展過程中，曾因受到本地觀眾捧場而一度刺激本地戲班加演京劇。但真正在臺奠定基礎，可溯及一九四八年底名伶顧正秋率領六十餘人規模的「顧劇團」來臺，在臺北大稻埕永樂戲院駐點演出近五年，其風靡劇壇盛況至今仍為人樂道。

顧正秋曾於二〇〇七年五月，接受時任新舞臺負責人辜懷群邀請，參加「發現臺灣新舞臺」電視特別節目錄影。當年七十八歲的顧正秋在記者會上，以清亮細緻的嗓音回憶獨自從上海帶團來臺北表演的心情：「剛開始有點慌，心想臺北觀眾說臺語，聽得懂京劇嗎，直到開演三天票房全滿，我才放下心來。」由此可見顧劇團傾倒臺灣戲曲界的熱烈景況。當年顧老師不僅將京劇正

宗流派藝術展現在臺灣觀眾面前，即便後來劇團解散了，其團員有轉入軍中劇隊，擔任演員或琴師，也有拿起教鞭，負起傳承責任，皆為京劇在臺灣發展打下基礎。

（一）軍民鼎力支持

一九五〇年後，軍方為了紓解國軍的思鄉情懷，相繼成立京劇隊。空軍、海軍及陸軍分別擁有自己的京劇團：大鵬、海光及陸光。三個軍劇團之下還設科班，專門招收小學高年級學童，培養京劇人才。

軍中京劇隊發展完備，幾乎自成產業鏈：演員，除了網羅當時在臺的大部分名伶，還有軍中劇團培養的科班生力軍；觀眾，以軍中士官兵為主，也會定期公演向社會大眾展示劇藝成果；表演場地，各部隊禮堂及國軍文藝活動中心皆為主要演出據點，完全沒有場地荒的困擾；作品，除了經典老戲，各劇團每年十月還會推出年度大戲參加「國軍文化康樂大競賽」，由於競賽戲以「鼓舞士氣」為前提，特別強調必須是主題意識明確的戲。

京劇除了得到國軍重視，民間方面亦予以鼎力支持：一九五七年票友王振祖以私人之力創辦復興劇校；一九六二年臺灣電視公司開播，策劃「國劇時間」，邀請軍中劇隊演出，戲迷不需買票進劇場，在家打開電視即可聽戲；一九六七年中華文化復興運動推行委員會成立，教育部等部會延請專家整編京劇劇本，並配上曲譜灌製唱片；一九七五年老三臺增開京劇介紹節目。雖然社

會各界不遺餘力推廣京劇，可惜還是擋不住時代洪流，內憂外患接踵而來。

（二）面臨內憂外患

京劇面臨的內憂之一是，主要觀眾群逐漸老去。隨著軍中老士官長退伍，臺灣土生土長年輕一輩入伍，他們沒有老一輩的鄉情掛心腸、沒有鄉音要懷念，對於《四郎探母》忠孝不能兩全的悲情、《武家坡》薛平貴假問路、真試探妻子王寶釧忠貞的戲，幾乎無感。當部隊下令「去看戲」，官兵們個個唉唉叫。有時上級為防小兵偷偷離開，還得反鎖禮堂門；躲不掉的，索性在劇場裡閉目養神睡覺。

其次軍中劇團演出水準，愈來愈不穩定。部分演員因參與雅音小集或當代傳奇劇場等民間京劇團演出，致各團角色不全、行當不足，連帶影響整體演出表現。再加上京劇演出內容八股僵化，不是以教忠教孝為主題，便是繞著反共復興大業轉，未隨臺灣政治文化生態改變而調整，很難引起社會大眾共鳴。這正是傳統京劇形式面對觀眾審美趣味改變的新時代挑戰。

京劇面臨的外患是，一九七〇年代臺灣經濟起飛，戲院商場紛紛開張，歌廳舞廳四處林立，京劇不再是大眾休閒娛樂的重要選項；此外政治風氣開放，本土意識抬頭，動搖京劇正統地位，以及一九九二年臺灣開放大陸演藝團體來臺，大陸京劇院團及諸多宗師後人弟子頻頻登臺公演，強調原汁原味的正宗流派藝術贏得本地京迷喝彩，這股大陸熱潮嚴重衝擊臺灣京劇市場。

（三）三軍劇團裁撤

　　三軍劇團在內憂外患夾攻下，幾乎無有生存空間。後來政府考量其階段性任務已達成，也非屬作戰人力，於是一九九四年由國防部宣布裁撤三軍劇隊。消息才傳出，京劇演員無不心生恐慌。

　　知名武生朱陸豪說過當時正在歐洲巡演《美猴王》，乍收到消息，真覺得世界要崩塌。彼時他們在舞臺上的演出讓老外觀眾跺腳叫好，謝幕半小時還欲罷不能；可是當大幕拉上，個個是垂頭喪氣地回到旅館，各自揣想未來何去何從。

　　其實演員難過的未必是返臺就要失業，而是想著他們這一身功底是受了嚴師厲棍好不容易得來的，《四郎探母》所以演千遍不厭倦，正是因為該劇行當齊全、唱念吃重，可以讓伶人盡量發揮四功五法，一旦劇團解散了，他們從小挨的打、吃的苦不就白費？

　　三軍劇團裁撤消息也引起社會各界注意。有云，部隊花了大筆經費訓練出一批優秀伶人，若任憑人才流失是國家損失；也有說，傳統文化不應被鄉土激情模糊，反而更應珍惜京劇在臺灣發展出的既有成就。中央研究院院士曾永義亦指出，兩百年來京劇廣納各地方戲曲特長，逐步取代崑曲成為戲劇之母，其「無聲不歌，無動不舞」的表演程式，以及「一無所有，無所不有」的流轉自如舞臺，都是京劇令人讚嘆的特質，如果因為劇隊解散而使京劇在臺灣消失，豈不是太可惜？

二、國光劇團成立　從看衰到看好

經有心人士多方奔走及請命下，終於有了國立國光劇團的設立。

一九九四年底，行政院會決議，國防部裁撤三軍劇隊後，由教育部成立國家級劇團，以「延續傳統戲曲及推動藝術教育」為使命。一九九五年初，時任文建會處長的柯基良調任教育部督學，兼任國光劇團籌備處主任，開始執行此項目所視的成團業務：同年五月辦理團員甄選，有三軍劇團約一百六十多名團員報名，經嚴格甄選後選出八十多名精英；六月三軍劇隊裁撤，正式走入歷史；七月國立國光劇團成立，柯基良擔任第一任團長，團址設於木柵國光藝校校園內。

國光是第一個國家級的京劇團，對京劇演員及戲迷來說，自然喜不自勝，但其實外在環境並未變好。

（一）被斷言撐不過三年

例如三軍劇隊時期，國軍文藝中心、國家戲劇院每年皆有固定檔期演出京劇，藝教館每週末有國劇欣賞。對京迷而言，不僅想看就有，且有許多選擇。然而當三軍劇隊裁撤之後，藝教館每週末國劇不再提供任何檔期之便利性，藝教館也取消週末國劇欣賞，國軍文藝中心又改變營運方式，不院不再提供任何檔期之便利性，藝教館也取消週末國劇欣賞，國軍文藝中心又改變營運方式，不再以京劇為主。本來京劇在表演場地上占有優勢，但此優勢隨著三軍劇隊裁消失。

還有部分人士以京劇界的習性，冷言冷語國光無法與外來劇團競爭，何況年長觀眾凋零，新一代不看京劇，國光怕是撐不過三年，即會再次走上被裁撤命運。這一種等著看國光「好戲」的心態，恰恰也反射出當年內外環境對於一個剛成立的京劇團是如何的不友善。

中央研究院院士王德威曾以自己對國光創作的總體觀察，指出臺灣京劇生存處境的迷思。包括了迷思一：「京劇是極其制式化的劇場，有強大的傳統作後盾，也是京劇美學的依歸。」迷思二：「京劇在臺灣充滿文化及地理意義上的弔詭，難以和京朝正宗相提並論。」迷思三：「臺灣京劇的人才養成從來不易，在目前表演藝術環境下尤其難以吸收新血。」[1]

王德威點出的臺灣京劇生存處境的三大迷思，正是把京劇推向消亡邊緣的來由。然而從國光設立體制看，劇團組織從國防部改隸教育部，意謂著京劇放下政治關愛眼神，卸除政治教化任務，回到藝術文化的本命，而這個新使命是「延續傳統戲曲，推動藝術教育」。

新生的國光劇團十分明瞭傳統京劇美學是何其嚴謹，演員唱作功力才是藝術價值核心，但要如何適應潮流趨勢、如何與新觀眾對話、如何凸顯自身立足臺灣的生存優勢，以及如何深度勾掘傳統文化內涵活躍的思辯力，促進大眾社群在欣賞過程中感受到經典文化的無可取代性，在在都成為國光劇團在危機中思索未來路徑的重大課題，成為國光作為國立京劇團對於自身文化定位、

1. 見王德威〈新世紀 新京劇——國光京劇十五年〉專文，收錄於「二十一世紀臺灣京劇新美學與國光劇團」專輯，第9頁，中國文哲研究通訊第二十一卷第一期，民國一〇〇年中央研究院中國文哲研究所。

以及藝術獨特價值的重要思考。

（二）承繼經典　邁向品牌之路

那麼國光團隊是如何在大家原先並不看好的情況下度過危機，成為今日之國光？答案是國光在這二十三年間打造它的品牌。

品牌（Brand）是一種識別標誌、一種精神象徵、一種價值理念，是品質優異的核心體現。行銷管理大師菲利浦‧科特勒如是說：「品牌建立是一趟航程，從型塑一家企業的靈魂開始。」可以說，作為具有臺灣美學精神的代表性劇團，國光團隊在承繼經典理念下，以文化創新為定位，企盼標識屬於自身鮮明的時代印記。

綜觀國光在時代潮流衝擊之下走出的重重困境，進而建構出現今經營發展願景，這一路推動價值轉型的過程，正就是本書所要談的主題：國光究竟是如何藉由品牌的打造，成就了臺灣劇藝新美學的成就？以下幾章將分由經營治理、價值策略、藝術教育與包裝推廣等幾個進路，探討國光邁向品牌之路。

1. 國光的品牌經營與治理

談國光，一定要談制度。國光之所以能成為今日的國光，要歸功於現代劇場管理制度的建立，

它是國光團隊能夠化危機為轉機，走出京劇在臺灣風雨飄搖階段、立足傳統基礎發展技術創新、承接劃時代挑戰，並得以繼續在這塊土壤上發展臺灣人文新美學、贏得觀眾口碑的關鍵基石。

2. 國光的品牌策略

讓國光成就為品牌的關鍵，就是成團以來所創作的一系列作品。這一系列作品以打造「文化品牌」為願景，堅守戲曲文化內涵的獨特形式、追求抒展深雋情感的文學品位、以及兼容藝術構思與文創市場的共榮視野。亦即以「文化、文學、文創」三位一體的統整性思惟，作為厚實「臺灣京劇新美學」的核心價值。

3. 國光的品牌紮根：藝術教育與校園推廣

要讓國光的品牌永續，如何有效地開發潛在觀眾，培養其成為國光的死忠戲迷？以「培養傳統戲曲觀眾」的眼光，從推廣「藝術教育」面向切入，進軍校園開發新世代觀眾，運用具有時代感的手法行銷傳統戲劇，使文化內涵的獨特魅力得到新的體現，成為國光建立品牌永續的策略首選。

4. 國光的品牌推廣

國光要在新世紀尋求品牌定位，必須要結合現代行銷公關上的視覺識別、形象包裝與活動促銷等，甚至要跳脫傳統行銷框架，販售商品必須倚賴強勢媒體的陳舊思維，結合市場規劃、產品設計、與服務觀眾的總體概念，以經營「品牌」作為與觀眾建立持續關係的平臺，使消費者感到暢通、便捷、貼心、且人性化，這種以「觀眾」為前提的服務思考，亦是現今企業以行銷「品牌」文化為經營理念的發展基礎。

5. 國光的品牌影響

藉由現代化的營運管理與行銷策略，國光成功打造了「臺灣京劇新美學」，也形塑了文化品牌形象。國光整個團隊展現了敬業樂群、工作熱情與使命感，觀眾開發與服務、票務行銷推廣更是造就了動輒滿座的票房，這些成就也讓國光的品牌形象逐步外溢，口碑評價已成為一種影響力，除多次獲得重要獎項，更成為企業合作、取經的對象。

（三）化傳統遺產為文化資源

國光劇團承襲的京崑表演藝術精粹，是中華文化極成熟精緻的古典戲劇代表，崑曲與京劇曾分別於二〇〇一年及二〇一〇年列入聯合國「口述及非物質文化遺產代表作」名錄，成為全人類

共同推崇護持的文化資產。而文化創意的核心價值，更在於「打破既定的思維慣性，展示人文內涵與時代接軌的生命力，促進文化特殊性的創意生成。」因此，國光對於審視自身經典擁有的文化優勢、以及傳統戲劇深耕當代形象的嚴峻課題，關鍵的核心作法即是：把京崑藝術由「傳統遺產」化為「文化資源」。遺產難以活用只能束之高閣，而資源卻能靈活整合，激盪創意開發契機。並透由「多元創新」的各類探索，讓「文化傳承」的意義目標，體現在與當代社群積極互動、並獲取高度價值認同的推展效能之中。而「活化文創力」的過程，就是不斷「激勵創新」的過程。

多年來，國光以文化傳承為核心，出之於傳統，而不受制傳統，以成就「永恆的時尚」做為品牌價值目標。而未來如何有效發展續航力，讓優秀的傳統資源，如何在組織經營中培基固本，用經典藝能「打磨劇藝」，藉創新手段「精益求精」，則必然要有確實活絡「品牌價值」的積極作為。

面對新世紀，國光透過研發推出不少新作品，無一不是藉由傳統資源的發掘、創新形式的實驗、以及跨界的整合所展現實踐力；從新編劇《十八羅漢圖》的京崑並置，實驗劇《關公在劇場》的京崑交疊，文學劇場《定風波》的京崑雙奏，乃至挑戰跨越臺日傳統戲劇文化遺產的深厚藩籬，進行崑曲與日本舞俑在音樂表演與舞臺藝術形製上的交融對話等。

國光劇團之所以尋求逆境突圍的製作思考，正是以具現代意識的創作自覺，力求貼近在地文化的審美情趣，並以京劇傳統的優勢為本，創發古典戲劇人文內涵的時代契機。

國光人深信，國光做為一支具有創新實力的傳統戲曲劇團，不僅要持續淬鍊優秀的專業能力，更得要掌握與時俱進的創新能量，理解社群觀眾的感受需求，方可在市場競爭中，持續取得優勢，也才能深化品牌形象的經營。

第壹章

品牌經營與治理：
從戲班到劇場

一、「現代劇場」營運理念的引入

「現代劇場」的運作機制，是將各類演藝經營的專業人士組織起來，以貫徹製作發展理念。

當代的臺灣京劇，在歷經承襲傳統與開展創新的探索進程後，以現代劇場理念護持傳統、形塑自身獨特價值的走勢逐步清晰。尤其近年來國光劇團以貼近時代脈動的鮮明個性，作為推展傳統美學的實踐方針，成就的臺灣京劇「新美學」形象，其意義不僅指涉作品的「新意」，更含括了以「文化品牌」定位臺灣京劇的自我追求。觀照視野不僅涉及藝術展演事務的創意構思，還包括一切為實踐劇團營運理想所布局的人力，更是在呼應時代人文精神的貫徹方法下，得以深度擁抱傳統藝術的優秀品質。

國光為了能與時俱進推動薪傳藝術發展，在訂定經營治理規章時，固守兩大準則。

1. 遵守政府機關運作規範，在一定組織系統下按規章行事：國光是經行政院政策決議，三軍劇團裁撤後由教育部重新甄選，成立的國家級劇團，因此創團團長柯基良以其對公務文化機構實務運作的豐富經驗，參酌歐美國家現代劇場營運管理模式，再度量國光未來發展需求，研訂劇團組織架構以及管理機制。

2. 打破傳統戲班仰賴「角兒」光環運作、創造市場價值的思考模式：為讓每位伶人發揮各自

優勢，明訂提升專業技藝之相關要點，從人員管理、人才晉用、評鑑考核、酬金標準，到差勤、進修、訓練皆予以規範，以維護工作紀律、提振團隊精神，呈現演出最佳品質。

孟子曰「不以規矩，不能成方圓」，說明了成事要遵循一定的法則：京劇戲諺亦以「一顆菜」比喻一齣好戲就是一個完美的藝術價值呈現，提示臺前幕後人員，唯有彼此之間互相照應、合作無間，才能讓演出無瑕可擊、無隙可乘。國光完善的運作機制而形成的組織文化深入團員意識，每一名國光人面對每一次製作、每一場演出，皆以達到「一顆菜」為目標，追求締造國光榮譽。

（一）嚴分製作創作　保障作品水準

藝術團隊總體展現的人文素質，是影響創作表現的重要條件，而要成就文化品牌，更需吸納專業人才投入。因此國光團隊的組織架構，一開始揭示的現代劇場營運理念為：在完備的管理制度下，同時重視「製作能力」與「創意能量」的專業人力資本。此即是李仁芳教授所謂，發展「美學經濟」經營效能的關鍵思考：「A型團隊」的魔幻組合。[1]

A的支柱之一是擅長徵募資源，組合調度，執行力極強的製作人／經營家；A的另一支柱是

1. 詳見李仁芳《創意心靈──美學與創意經濟的起手式》，頁133，先覺出版，二〇〇八年。

「作家性」極強，纖細敏銳，擁有豐饒美學想像力與深刻思維的藝術家。這兩種人才氣質不同，但當這兩種人互相搭配，製作環境中會不斷湧現各種新的創意，並產生產業正向回饋。因此，美學經濟的經營需要跨領域人才的整合，更需要徹底認真地去理解彼此的思考邏輯，尋找 Business Model 的整合。

在國光組織架構中，團長與藝術總監正是「A型團隊」的左右兩大支柱，其中團長綜理團務營運管理及演出製作績效等行政作業考核等事務，藝術總監專責劇團創作發展之願景，發揮文化傳承之使命。二者共組國光領導結構，與傳統戲曲團隊由名演員／藝術家集團務行政與藝術發想於一身的定位明顯不同。多年來，國光的組織架構因分工明確、各司其職，在有效的領導方針下，行政管理與創作部門互動良好，有各自專屬的推動核心，而且行政製作管理更成為完善創作演出執行的最佳後盾，保障節目演出水準品質。

（二）廣聘國內外劇場研究製作人才

由於柯基良團長知人善任，在國光成團初期即延攬各領域之頂尖人才，組成素質整齊又傑出的行政團隊。除了主管為通過國家考試之優秀人士，為國光成功打造品牌形象的中堅分子，另聘任國內外攻讀戲劇藝術之專才加入劇團。如第四任團長鍾寶善，美國劇場研究碩士，於一九九四年國光籌備期即參與相關工作，是柯團長重要幕僚之一。學西方劇場的他引進現代劇場管理制度，

為國光起草組織運作架構、研擬演藝管理機制、推動專業演藝製作；現任團長張育華出身京劇專業，自美留學返臺後，加入國光從事藝術行銷管理製作等業務，後在中央大學中文系取得戲曲組博士學位；舞臺設計傅寯，英國劇場製作碩士；燈光設計任懷民，美國劇場設計藝術碩士。這些學有專精者把從國外帶回來的全新劇場製作觀念，應用在國光演出管理執行的細部過程中，成為國光創團初期將現代創作理念挹注傳統生態、促進京劇演出產生質變的一股新鮮活力。二○○二年底王安祈教授加入國光擔任客席藝術總監，更提出「現代化是延續傳統戲曲的積極手段」，加速從藝術創作本身定位國光的戲曲發展方向。

國光發展歷程與組織內部人員的文化素質、行動目標、思維觀念、工作心態等因素息息相關。

從臺前場上的演出、文武場音樂到幕後的服裝、布景、燈光、道具等整體戲劇氣氛表現，以及觀眾服務，都是國光型塑品牌價值的一環，因為團隊成員以共通的信念貫徹演出作品呈現，讓京劇在臺灣走出了不同於傳統框架的陳舊面貌，甚至走進世界，建立具有國際影響力的文化地位。

二、現代化的營運體制

傳統京劇戲班社的經營，素來以藝能精湛的「頭牌名角」為領袖，主導一切劇藝創作與經營

方向，這種「角兒挑班」的營運機制有其歷史文化淵源[2]，也是傳統商業演出最基本的「品牌」概念。即使在現代，戲劇演出的「明星」效應，仍是市場招攬觀眾的必要手法。然而，當傳統戲曲歷經時代推衍，以一種古典文藝之姿立足當代，其發展不再以掛頭牌的角兒能帶來多少票房為唯一考量，而是朝弘揚京劇文化與教育推廣的深遠意義邁進。我們必須認知到戲曲觀眾日益凋零對傳統藝術生態的劇烈影響，亦須正視全球經濟掛帥衝擊下的傳承處境，戲曲劇場唯有以新思維的行政管理策略與傳播形態，方能有效因應傳統藝術市場萎靡的現實危機。

（一）三業務單位各司其職、分進合擊

傳統京劇戲班的營運管理模式分做「七科」，分別為經勵科（經營管理）、劇裝科（衣箱管理）、容裝科（旦角梳妝）、盔箱科（盔帽管理）、劇通科（負責盯場及檢場）、交通科（庶務後勤）、音樂科（文武場伴奏樂隊）。其中「經勵科[3]」就是戲班裡主管各項演出營運事務的專責人員，類似經理的職務。而國光參照現代劇場營運模式，改以現代科層經營管理辦法，設立三個業務單位，分別為演出規劃科、營運管理科、研究推廣科，組織規程第二條明定各科掌理事項：

1. 演出規劃科：掌理節目之規劃、演練等事項。有關演員管理、音樂、服裝道具、服務人員的派遣、出勤、排練、訓練、表現等皆由演出規劃科負責。

2. 營運管理科：負責演出之管理、執行及設計製作等事項。不只是節目創作，技術配合，還有人員，進度管理，讓體制有效率形成，可管控結果，舞臺技術、劇團資訊、出納、後勤支援等。

3. 研究推廣科：負責劇藝研究之規劃與執行、藝術教育、國際推廣交流、演出服務、宣傳行銷設計、刊物編輯與出版、演出資料蒐集運用、閱覽服務等事項。

各部門有其專屬負責業務，分進合擊，形成針對節目製作效能與執行目標上，結構嚴整的一支作戰團隊，這也是國光體制設計跟歷來傳統戲班最大不同之處。

2. 傳統京劇演出素有以「角兒」挑班的運作機制。首先，真正意義上的「角兒」是劇團老闆，必須承擔演出營運管銷的經濟壓力。其次，兼做老闆的「角兒」既是主導演出規劃安排調度的領導者，同時也是劇團所有人員藝術人品的追模典範。他們的品格精神代表梨園傳統文化高度的追求標準。最後，是「角兒」的藝術成就必然劇藝精湛之外，從良性方面看來，「角兒」的個人意志多成為演藝品牌的貫徹理想，但另一方面「角兒」以突顯個人技藝而取代戲劇整體的表現，也形成傳統京劇過於「賣弄技巧」，不注重戲劇內涵發展的陳腐印象。參見徐城北《品戲齋夜話》之〈說角兒〉，頁50，北京中國戲劇出版社有限公司。

3. 「經勵」二字未見於詞書，有人說就是「經理」的意思。他們於內專司人事，組班邀角兒派戲；對外交際公關。具體說來，他們的事由有：邀角兒、派戲、確定戲分、辦理演劇手續、接洽戲園子、對外交際、查堂（查對賣座情況）、蒐集同業資訊等，事情繁雜且要緊，每個戲班至少得有四五位精明能幹之人忙活這些事。參見網路資料「舊京伶界的七科」。

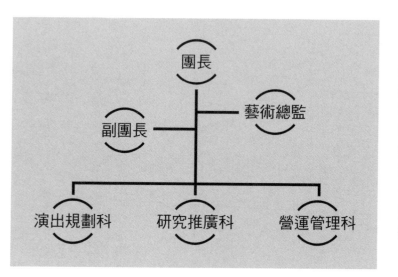

□ 演出規劃科	□ 研究推廣科	□ 營運管理科
□ 演出規劃	□ 宣傳行銷	□ 技術製作
□ 團員評鑑	□ 媒體公關	□ 行政庶務
□ 排練業務	□ 藝術教育	□ 場館管理
□ 人才培育	□ 出版業務	□ 設施維護
	□ 典藏管理	
	□ 國際交流	

（二）制度化管理奠定永續根基

國光成團之初因隸屬教育部管轄，組織設計上有一套公務行政系統架構要遵循，各類人員任用必須比照公務機關相關聘用條例辦理。又因為柯基良團長的遠見，考量國光設立發展的文化目標不同於一般公務行政單位，同時還要跳脫傳統戲劇班社運作的窠臼觀念，基於行政管理和藝術創作分屬兩個不同的專業體系而又彼此互動緊密，由此建置制度化的組織管理模式，從而奠定了國光作為國立團隊永續發展的重要根基。

1. 團長與藝術總監　分工又合作

京劇團在名角或家班經營時期，其藝術風格、人力管理由角兒班主決定；在軍中康樂隊年代，則聽命將領長官指示，奉行演藝任務。而國光則依法行事，明確規範製作與創作統涉範疇，以利均衡組織目標與藝術發展確實定位。

國光團長是法人代表，依據公營機構任用條例雙軌制（公務人員任用條例／教育人員任用條例），有任用資格限制。專職團務行政管理，不兼藝術創作，須熟諳公務行政，並在尊重藝術總監各項發展策略與執行方案的基礎上，掌控節目製作流程、資源配置，核定運用經費，提供行政支援輔助人力，督導行銷傳播推廣各項服務策略，綜合掌理團務執行績效，帶領劇團朝目標願景前進。副團長主要襄助團長推動各項團務行政與研究發展的執行業務。

藝術總監不兼演出職務，主責全團的藝術創作方向，決定年度各項展演內容的編導創作與排練演出品質，維持藝術創作的高度，設計每一齣戲的時候，盡可能依據團內演員的特點進行創作，並選擇合適的編劇編寫劇本。

2. 節目製作流程的跨部門整合：採製作經理制

為能有效針對每一齣戲的製作目標設定品質管控流程，國光排練與演出採「製作經理制」；即依據年度各類不同演出的製作規模，派定統籌每個專案管理的負責人，原則由各部門行政主管輪流兼任，協調跨部門支援的各項事宜，可分別從進度管理、經費管理、到人力資源管理等相關層面，綜合督導檢示各項工作內容是否順暢運行。就實務操作範圍來看，分為製作期程、演出現場、以及結案等三個執行階段：

（1）製作期程：包含各部門從排練、演出、到宣傳等製作進度的資料彙整、規劃、及管控；召開各項創作、設計、製演等會議，並研擬經費、管控製作預算；進行跨部門協商，推動行政庶務採購等後援事項。

（2）演出現場：演出技術裝臺、前後臺安全檢示工作，人員出勤狀況管理，負責召開技排及彩排檢討會，現場災害預防應變等協調處理。

（3） 演出結案：彙整各部門演出工作報告資料，召開演後檢討會暨研提改進意見，結案紀錄資料建檔，經費核銷。

3. 制度嚴整　治理規章細則明確

國光發展任務明確，在延續傳統戲曲及推動藝術教育為使命的前提下，團長、藝術總監、排練指導、音樂指導、舞臺監督、各組室主管及團員⋯⋯各有要做的事，職務執掌範圍寫的很清楚。以演員為例，其最大任務是努力提高個人技藝，在舞臺上呈現最佳劇藝，締造國光佳績。為達此目標，國光特訂定「團員服務要點」明訂上班、演練紀律，以維護團隊精神。譬如非經團方核准，不得參加國光以外演出及與表演相關事務；因誤場缺場而影響演出，視情節輕重予以議處，嚴重者予以解聘，並追究團方所發生之一切損失；正式演出（含彩排）有嚴重疏失，影響全劇精神，情況嚴重者，即予解聘；若有違反生活紀律時，亦視情節給予議處；若技藝退步，無法符合應具之水準，即予降級、降等或解聘。

長期以來，國光能維繫高品質演出水準，關鍵是非常重視日常演練活動的細膩規劃，除了有專人統攝制訂「年度計劃表」、每月有「活動行程表」、每周有「演練執行表」，所有行程內容都經由演出規劃部門定期會同劇務人員研商，依據團務需求製定演練執行進度，經由團長與藝術總監核定計劃內容，據以執行。

経過核定的日常演練計劃表，參與演練人員必需照表出席，不能自行更動，更為了有效規範團員嚴守演練工作紀律，國光訂定「個人平日演練及工作記錄評量標準」（如附表），全團一體適用，無論是資深名角亦或新進人員都要遵行。這些日常演練紀錄將列入個人平時考核資料，相關評量因為都有具體的準則，獎懲分明，行政主管執法有據，樹立了嚴謹自律的組織風氣，也確保團務演練工作品質，長久下來，國光終於走出傳統戲班「約定俗成」的「人治」氛圍，以制度化的目標管理效能，落實專業劇藝發展的全面轉型。

個人平日演練及工作記錄評量標準
國光劇團演出組

項目	記錄事由	獎懲登錄	團員服務要點
排練工作	工作嚴肅認真全力配合排練者	優點1~2次	第四點第2項
	指派工作藉故推諉規避或拒不接受者	記過~解聘	第三點第7項 第五點第1項6款
排練未到者		申誡1次	第五點第1項2款
排練遲到者		缺點1次	第五點第1項2款

行為	處分	依據
排練遲到嚴重影響整體排練者	缺點2次	第五點第1項第2款
排練指導或音樂指導未宣布排練結束，而先行離開排練場者	缺點1次	第五點第1項第2款
排練進行時不服排練指導或音樂指導並公然污辱者	申誡1次	第五點第1項第3款
排練前飲酒暨面帶酒氣並影響排練工作者	申誡1次	第三點第3項第4款、第五點第1項第4款
未著適當服裝並影響排練動作者	缺點1次	第三點第3項第4款、第五點第1項第4款
排練進行中於舞臺上飲食、接聽行動電話者	缺點1次	第三點第3項第4款、第五點第1項第4款
排練進行時有「誤場」情形者	缺點1次	第三點第3項第4款、第五點第1項第4款
排練進行時未依排練指導要求進行演練工作者	缺點1次	第三點第3項第4款、第五點第1項第4款
排練進行時喧嘩嬉鬧，經規勸不聽者	缺點2次	第五點第1項第4款
排練後未將使用之桌椅、旗把及道具等相關物品歸位者	缺點1次	第五點第1項第4款
其他疏忽職責並影響排練進行者	缺點～記過	第五點第1項第4款
排練進行時有互毆或嚴重紛爭者	申誡～記過	第五點第1項第5款

類別	事項	獎懲	依據
演出工作	協助同仁演出前演練準備，績效顯著者	優點1次～嘉獎	第四點第2項
	克服舞臺突發狀況堅持完成演出任務者	優點1次～嘉獎	第四點第2項
	執行團方安排之各項演出任務表現優異者	優點1次～嘉獎	第四點第3項
	非本職協助舞臺演出各項工作順利完成者	優點～記功	第四點第3項
	接受臨時性工作（角色）派遣演出表現良好者	優點1次～嘉獎	第四點第3項
	演出時身兼數職（一趕數角色），技藝純熟，成效卓著者	優點1次～嘉獎	第三點第8項
	未依規定時間進劇場者	缺點1～2次	第五點第1項2款
	劇場內未完成各項演出準備者	申誡1次	第五點第1項2款
	演出時因誤場或缺場而影響演出者	申誡～解聘	第五點第1項1款
其他配合	其他嚴重疏失致影響演出劇情或全劇精神者	缺點～解聘	第五點第1項3款
	演出時製造事端影響演出氣氛者	申誡～記過	第五點第1項5款
	工作場所內吸煙、嚼食檳榔者	缺點2次	第五點第1項4款

	優點	第四點第3項
參與本團規劃之推廣相關工作，認真負責者	優點1次～嘉獎	第四點第3項
協助本團製作演出前之道具、服裝者	優點1～2次	第四點第3項
協助本團參與相關規劃工作，負責盡職，	優點1～2次	第四點第3項
協助本團擔任相關技術執行工作，認真負責者	優點1～2次	第四點第3項
協助本團多次配合團務庶務性工作執行者	優點1～2次	第四點第3項
接受臨時性指派工作表現良好者	優點1～2次	第四點第3項

二○○四年九月六日組務會議通過

4.兩原則三階段評鑑制　促進團務向上發展

國光為落實提升「創作與展演、劇藝排練與指導，以及人才培育」的目標，訂定「團員評鑑考核要點」，確立全體團員每年均接受評鑑。

（1）評鑑考核分「客觀評鑑」「主觀評鑑」兩原則：

客觀評鑑：包含各項日常參與工作執行的各類記錄（出缺勤，排練演出紀錄，獎懲紀錄，特殊表現紀錄等）。主觀評鑑：主要根據個人專業技能的進退步情況，以及參與團務合作的態度績

效等。

（2）三階段評鑑　全面觀照劇藝績效

除了以上的評鑑原則外，國光每年度辦理評鑑更有具體的「評鑑考核作業實施說明」，透過「分組、分階段與重疊評鑑」等方式，採取「初評（主管評鑑）、複評（團員交叉評鑑）、跟決評（團外委員共同參與）」等階段來辦理。

儘管作業程序繁複，實踐過程的嚴謹確實，的確較能全面觀照團員的個人劇藝績效，以及對團務發展生態涉及的重要影響。國光曾有一級演員因為在臺上忘詞而被記申誡，也曾有團員因為全年出缺勤紀錄扣分太多而被降級，這些處分在傳統戲班的觀念裡根本不可能發生，因為「人治」是感性的，而「紀律」則要避免因人而異，否則團隊定是一盤散沙，難以要求全體以共同的目標為重。

此外過去傳統班社對於評估演藝效能也經常說：「不養老，不養小」，意指：演藝競爭很現實，演員一旦年紀大了，劇藝能力消退，功能難以符合需求，就得轉行另謀生路。國光是國家級專業演藝團隊，在發展團務目標同時，除了關注個人劇藝表現，也看重團員的人文素養與工作態度，平日紀錄資料還包括對團務活動是否具有熱誠與向心力，甚至協助團務推動落實團內外各種傳承、推廣、行銷等工作，這些鼓勵正能量的風氣作為，目的在於有效帶動個人與團隊之間形成一種互助合作的「生命共同體」，促進國光品牌形象的文化內涵。像近年啟動新的育成機制，包

括青年演員隨團培訓、資深團員輔導教習，以及將傳統培訓方法納入劇團新年度各項演出運作之中，塑造將每一次的創作展演都形成一種新的培力策略，讓「人性化」的思考在「制度化」的運作中，提升國光團隊的品質管理效能。

三、傳統戲班與現代劇場的調適因應

早期傳統京劇班的專業教育與演出主要都由科班擔任，不僅專門培訓童齡演員、造就大量戲曲演員，而且規劃演出，把戲曲教育跟演出實踐結合起來，許多優秀的戲曲演員，多從科班時期就開始活躍在舞臺上。因此京劇行內組織運作有約定俗成的自治規範，講究技能專擅，重視倫理輩份與人情世故，這是傳統戲班過往多靠「跑碼頭」搭班的演藝型態使然，由於生存環境刻苦，藝人之間的組織關係連結很深，很多戲班甚至是家族經營模式。可以說整個戲曲生態從演員入班開始，即已受到特殊生態環境既定的價值觀念影響，與西方劇場大相逕庭。

（一）富連成建立的管理規章

例如一九〇四年成立的「富連成社」，是京劇教育史上公認的辦學時間最長、栽培人才最多、影響最為深遠的科班。出自這裡的京劇名家有：馬連良、筱翠花、譚富英、裘盛戎、葉盛蘭等人，

梅蘭芳亦曾帶藝到富連成「進修」。從富連成社規可以窺見傳統戲班社的管理思維，例如：

臨場推諉，革除；在班思班，永不敘用；在班結黨，責罰不貸；倚強壓弱，責罰；扮戲懈怠，不貸；錯報家門，不貸；當場陰人，不貸；……最要，後臺不得犯野蠻，撞闖，不貸；……

對於勉勵日常的專業修為，富連成也訂有科班習藝訓詞：

我輩既務斯業，便當專心用功。以後名揚四海，根據即在年輕。

何況爾諸小子，都非蠢笨愚蒙；並且所授功課，又非勉強而行？

此刻不務正業，將來老大無成，若聽外人煽惑，終究荒廢一生！

爾等父母兄弟，誰不盼爾成名？況值講求自立，正是寰宇競爭。

至於交結朋友，亦在五倫之中，皆因爾等年幼，哪知世路難生！

交友稍不慎重，狐群狗黨相迎，漸漸吃喝嫖賭，以至無惡不生：

文的嗓音一壞，武的功夫一扔，彼時若呼朋友，一個也不應聲！

自己名譽失敗，方覺慚愧難容。若到那般時候，後悔也是不成。

並有忠言幾句，門人務必遵行，說破其中利害，望爾日上蒸蒸。

又譬如為提醒學員重視品德修養，特別詳細列出「四要四戒」：

要養身體、要遵教訓、要學技藝、要保名譽；戒拋棄光陰、戒貪圖小利、戒煙酒賭博、戒亂交朋友。

這些規範透過梨園「口傳心授」的教學特性，「流於口，記於心」成為薰陶學員演藝價值觀的重要內容。可以說，富連成以「劇社」帶領「科班」的經營模式，就是早期戲班有意識的管理規章，對後學習藝影響很大。而以上種種規矩不管是班主還是龍套都得嚴格遵守，違犯者會受到相應懲罰。責譴方式有：除名，即開除出戲班，不許再從事本劇種演出；打板子，嚴重者有時吊起來打；罰款，根據情節輕重，罰款數額也不等；其他還有到祖師爺前燒香紙，磕頭認罪等等。

總之梨園行內許多行事規則，有歷史傳統的發展背景，一旦成為價值觀，就很難改變，就像戲曲表演程式的千錘百鍊有凝固嚴謹的形式，若非理解其間原理訣竅，很難輕易鬆動。就像以「名角為中心」的傳統特性，原來是為了以名牌演員的專擅技藝為「號召力」招攬觀眾，但後來有些名角無視戲劇情理展現的完整性，只強調個人戲份，導致影響演出綜合表現力，是造成傳統戲不受新世代觀眾青睞的重要原因。由此，傳統戲班經營靠的是「人治」，戲班生態的從業者同質性高，觀念溝通容易，但多也較為封閉，甚至陳舊陋習日久難以改變，阻礙創新觀念的發展生成，也很

難形成有效的「目標管理」。

（二）現代劇場的專業製作理念

國光創團之初，因已體悟傳統戲班窠臼的積習成因，因此掌握「體制制度化」＋「管理人性化」＝現代化營運機制的推進原則，試圖以具有人文思維的管理手法，促進傳統劇場藝能的質變更新。而「現代化營運機制」包括各專業經營管理人才，有製作人提供清楚具體的劇目排練指南、資源配置；有導演負責與編劇主演、舞臺燈光音響服裝等設計者溝通，運用各種生活化、寫實、魔幻……手法創作理想作品；有行銷部門規劃宣傳行程，訂出主題、強調特色、和電腦售票系統連線合作，以及製作文宣品、攝錄音影片上廣播、電視臺打廣告、利用自媒體串連其他資訊平臺進行傳播，加強開發商業效益。此不僅是計劃藝術展演活動內容，還包括一切為實踐營運管理目標理想所構建的組織架構、配置人力調度、因應團隊營運管理效能等統涉的一切布局規劃事宜，這些已無法只依賴傳統戲班體制中「角兒」的專業能力來達到明確績效，畢竟行政管理是一門複雜的專業，完全不同於舞臺藝術表演思維，領導者必需對團隊經營治理方針有統整思考能力，方可有配套的藝術目標與發展策略。

國光從整合軍中劇團過往各自為政的演藝慣性中調整步伐，以建全團隊組織，網羅一流人才，建立完善管理制度，致力擘畫京劇在臺灣發展的宏觀視野。從專業人員遴聘、績效考核評鑑、團

務工作紀律、制定演練計劃、出勤管理作業、技藝觀摩培訓、涉外演出規章、乃至酬金標準⋯⋯皆一一立法予以規範；這些過去在傳統戲班很多並不成文的慣例習性，國光自成團開始，已有清晰明確的制度規章與實施細則，能夠有效統整人員管理、經費運用、到完備進度規畫的實踐目標。

（三）國光新制　被抱怨管太多

國光演員皆為三軍劇隊甄選而來的成熟表演藝術家，要放下各自原有的劇隊文化，聚在一起工作，適應新文化，是一件不容易的事。因而成團初期執行團規時難免經過一段調適期，例如：

1. 對領導階層的不信任。有演員擔心，「柯團長不是科班出身，外行人怎麼領導內行？」「行政人員不會唱念做打，怎麼懂我們的價值？」

2. 新制度與傳統慣性的衝突。由於戲班是一個非常封閉小眾的社群，有別於一般的民間劇團，當國光以「國營事業」的方式經營時，難免遇到行政管理與演出執行過程中，因認知不同而引起的各執己見。

譬如團規規定上下班要刷卡，倘有人代刷卡且經查證屬實，必定議處代刷人及被代刷人；團內演出服裝道具是公務財產，不可以隨便拿出去；禁止穿拖鞋上班、不准帶酒意進團⋯⋯種種團

規刺激資深演員，紛紛抱怨被行政單位「管」得很不舒服，甚至有團員屢屢用激烈言語、僥倖行為去「測試」這麼嚴格的體制會不會有破例通融的可能性。

早期國光曾發生過有輩分極高的資深藝人，未事先報備便擅自拿走戲服。柯團長知道後，慎重地在團務會報上重申遵守體制的重要性，並以嚴厲口吻譴責此種行為，「國光是大家安身立命的地方，只要有我在，你們不用擔心。但是如果你們沒辦法照著體制工作的話，國光可以再次被裁撤，我沒意見。」

我們皆知以柯團長的風範，當然不會指名道姓是誰違規，但由以上的話語證明，團員不理性的行為不但不可取，而且絕對行不通，同時流露出柯團長愛護國光之心，柯團長雖然不是京劇科班出身，卻認定自己與國光劇團是生命共同體，榮辱與共。

儘管國光「制度嚴整」，但柯團長總是不斷告訴團員「一定有路走」，他本著「攘外必先安內」原則，以三年為期，為團隊磨合與制度調適設定階段性指標：「第一年調整期，第二年穩定期，第三年發展期」，讓大家慢慢適應規範。

國光事事項項遵照體制走，不只部分團員不適應，連戲曲學院學生都暗地裡說「你們好嚴格」，大陸老師梁谷音來臺也問，「聽說進出國光要按指紋，戲曲界有這麼管理的？我很佩服你們的領導，很有趣。」事實證明，國光體制實行多年以來的確看到成效，不同部門找專業人做專業事，讓藝術傳承成可以超越過往，與時俱進。

四、打造金字品牌

一九九八年八月，柯基良團長榮調文建會傳統藝術中心主任，教育部指派主任祕書陳兆虎代理團長。一年後，教育部於一九九九年八月，調派臺灣藝術學院進修推廣部主任吳瑞泉接任國光第二任團長，借調兩年期滿後回任原職。陳兆虎任期長達十年，被團員暱稱為「虎哥」。二〇〇二年七月真除團長職務，為國光第三任團長。陳兆虎再次代理團長一年。他為讓傳統戲劇的延續與推廣再創新局，在藝術發展上，全然尊重支持藝術總監王安祈的規劃；團務運作上，則採取嚴謹務實的管理辦法，並且事必躬親，嚴格督導團務演練作業流程的一切效能。

例如團規規定演員必須天天練功調嗓，但是陳團長進一步要求演員，練功務必「講究」，效法前輩藝術家勤練苦練、自我要求的完美精神，精進表演技藝；當戲進入彩排階段，不管是資深或新進演員必需化完妝、著好裝進行這最後一次的排演，這就是國光聞名兩岸戲曲界的「彩排視同演出」。

（一）彩排視同演出　確保演出無誤

過去傳統戲班的演出習慣多半是「臺上見」，除了新編戲要定裝，或者是特別重要的演出活動，幾乎很少有彩排這回事。像《三堂會審》《四郎探母》這類骨子老戲，沒有一位生旦名角沒

唱過。當演員知道今晚要演出該戲，多是時候到了直接上臺；若真遇到沒演過這戲的演員，或是各自學習的流派戲路不同，頂多是在上場前見面溝通一下處理方式，說一說就上臺了。一旦上臺唱錯了，代表演員功夫沒練夠，只好自行擔下惡評。

可是國光有現代化的節目製作管理機制，一旦劇團決定好推出的劇目後，相關部門即要規劃管控排演、製作、宣傳期程：戲上演前，要執行技排、彩排，把關這齣戲的品質。特別是陳團長嚴格規定「彩排視同演出」，不管這戲是否演過，在對外公演之前，務必進行完妝彩排，確認整臺戲完美無瑕疵。

陳團長認為，傳統戲班以角兒為中心思考，名角愛怎麼演就怎麼演，演不好是角兒個人受到評比。然而國光是國家級劇團，必須拿出相當程度的品質保證，萬一演出失誤被觀眾批評，除了由團長概括承擔所有責備，亦必然連累國光形象，影響劇團長遠發展。為避免損害國光團譽，必須通過彩排檢視劇作品質。

曾有資深團員不認同這種做法，直言「彩排沒有觀眾看，何必化妝」「這戲演過千百遍了，還需要彩排嗎？」此種想法，乍聽無誤。的確很多時候彩排沒外人看，很多經典老戲是坐科傳習劇碼，加上入行後數度搬演，真是耳熟能詳。然而對國光來說，不論老戲或新戲，彩排是對這齣戲進行總校正的最後一次良機，關係國光演出品質及名譽，不容輕忽。因此每逢彩排，陳團長必全程坐在臺下看排演，也要求上至藝術總監，下至每一個團員都要到場，共同檢視戲的品質。彩

排結束後，再親自召集各部門主管及相關技術負責人開檢討會，及時歸納舞臺缺失，要求大家提出具體解決方案，確保正式演出時不會出現這些失誤。

（二）關注細節　建構國光紀律精神

陳團長看彩排看得很認真，尤其關注細節，如臺上桌椅沒擺放好、桌圍椅帔皺巴巴、戲服沒燙整齊、袖子褲腿露出線頭，或如撿場不夠精神、龍套排開後高矮落差太大不美觀，他皆一一記下要求改善，沒及時改正將遭懲誡處分。

陳兆虎在團長十年任內，提出「打造國光金字招牌」的目標，他認為「金」代表國光的品質是打不壞的，正是因為他的嚴格要求彩排視同演出，從此更加確立國光製作過程的品質保證。

二〇一二年五月，文化部成立。陳兆虎卸下長達十年的團長職務，高升國立傳統藝術中心副主任。國光第四任團長由副團長鍾寶善接任，他任內以百年樹人的精神搭建與外界資源合作平臺，策劃「小劇場大夢想」，致力將京劇元素結合劇場創作人才培育計劃，並促進推動國際交流，以激發戲曲表演更宏觀的發展格局與創作視野。

二〇一五年七月，剛過完國光創建二十週年團慶，鍾寶善升任傳藝中心副主任之後，由筆者承續接任團長。

五、確立組織價值與經營願景

多年藝術行政經驗，筆者親身見證參與國光二十三年來從傳統戲班、蛻變翻新成為具代表性的國家級劇團，其間從推動組織架構新思維、開創作品時代新局、深耕教育推廣、前瞻團務願景等，歷經多年蓄積，早有普受社會高度評價的劇藝口碑。接掌團務後，更將實踐重點，放在「經營品牌文化與開拓傳播新策略」的推行，期以現有基礎延伸競爭優勢，以打造「文化品牌」作為永續經營的目標。

筆者認為，戲曲創作的是戲，感化的是人；團隊組織風氣的人文素質跟積極態度，決定實踐創作的追求品質，而這一切要能令觀眾有感，必須讓工作團隊明白組織發展的價值目標跟經營願景。

尤其，表演藝術是服務業，國光致力發展的「品牌形象」，除了重視研發產品的「獨特性」，針對目標族群的「客製化」、以及提供熱誠的「感動服務」，處處都是國光建構文化密碼的用心所在。面對超競爭的時代，國光成長靠的是組織經營管理系統強大的執行力與修正能力，有步驟、方法、有定位目標、更有價值願景，促進共同成就任重道遠的文化使命。

（一）強大製作能量 來自現代化營運體制

國光有強大製作能量，來自於現代化完整的組織架構。每一個製作，不管是劇團自己規劃的大製作或外邀製作，都需演出規劃科、營運管理科和研究推廣科緊密配合。當確立演出計劃後，演出規劃科從導演、編劇、音樂、演員派遣，到演出驗收，對整個節目創作負責；營運管理科則從舞臺、技術等製作面向提供專業配合、研究推廣科執掌所有對外行銷事項，大家各司其職，卻又連結很深，這是國光能走到今天的關鍵。如附表「三國計中計製作表」即詳列各科工作時程，從導演創作期、音樂編腔期、服裝設計期，到排練、對腔、宣傳推廣，至響排、彩排……各科各掌其事，再相互貫串，以求每一次演出把京劇藝術推向一個屬於臺灣京劇美學的新價值，並獲觀眾廣泛好評。

（二）五大營運方針

國光在持續關注時代脈動與觀眾審美品味的實踐探索中，從傳統戲班演藝模式，逐步開展出多元發展的經營面向，以「維護傳統、激勵創新、深耕教育、國際交流、分享戲曲基因」等五大方針為營運定位，五項業務之間有各自的發展主軸，卻也有相互連動的貫串理念。

例如「維護傳統」與「激勵創新」，就劇目內容有各自的規劃取向，但其透由創新思考彰顯傳統價值這才是目的。又如「國際交流」與「分享戲曲基因」，都是訴求拓展多元觀眾，藉由鏈

月份	6月	7月				8月			
日期	22-28	29-7/5	6-12	13-19	20-26	27-8/2	3-9	10-16	17-23
倒數（週）	8	7	6	5	4	3	2	1	0
演出科 製作/設計會議									
演出科 排練/演出	排練	排練	排練	響排	響排	響排	響排	13日第1次排彩	20日第2次排彩 22日下午演出 23日下午演出
演出科 音樂	對腔/練樂	對腔/練樂	對腔/練樂	同上	同上	同上	同上	同上	同上
演出科 服裝								驗收	
研推科 宣傳推廣									
營管科 舞臺									
營管科 燈光									
營管科 音響									
營管科 庶務									
編創小組 劇本									
編創小組 備註		＊7/4青龍白虎《薛/法/舉/徐》 ＊7/5青龍白虎《小/驚/郭/打》		＊7/19出發赴莫斯科	＊7/22-25莫斯科演出《無、昭》 ＊7/26莫斯科返臺				

《三國計中計》演出製作行程表

演出地點：戲曲學院演藝中心

月份		4月			5月				6月		
日期		13-19	20-26	27-5/3	4-10	11-17	18-24	25-31	1-7	8-14	15-21
倒數（週）		18	17	16	15	14	13	12	11	10	9
	製作/設計會議	4/16製作會議									
演出科	排練/演出			導演創作期	導演創作期	導演創作期	導演創作期	排練	排練	排練	排練
	音樂			編腔期	編腔期	編腔期	編腔期	說腔/修訂期	說腔/修訂期	說腔/修訂期	對腔/練樂
	服裝				設計期	設計期	設計期	設計期	設計/修訂期	定稿	簽案&採購期
研推科	宣傳推廣										
營管科	舞臺										
	燈光										
	音響										
	庶務										
編創小組	劇本	劇本創作	劇本創作	劇本初稿完成	劇本討論與修改	劇本討論與修改	劇本完成				
	備註	＊4/17大直高中演出《臺前、三、櫃》		＊4/28-5/21共26場親子劇場《三》 ＊5/1-5/3季公演	＊4/28-5/21共26場親子劇場《三》	＊4/28-5/21共26場親子劇場《三》 ＊5/16花蓮小巨蛋演出《無、昭》	＊4/28-5/21共26場親子劇場《三》 ＊5/19政大校慶《學堂風光》 ＊5/20芳和國中演出《臺前、三、櫃》 ＊5/23-24宜蘭傳藝《三、櫃》	＊5/30青龍白虎《全本羅成》 ＊5/31青龍白虎《鳳/獨/汾》			＊6/20青龍白虎《摩/棋》 ＊6/21青龍白虎《馬/姑/蘆/金》

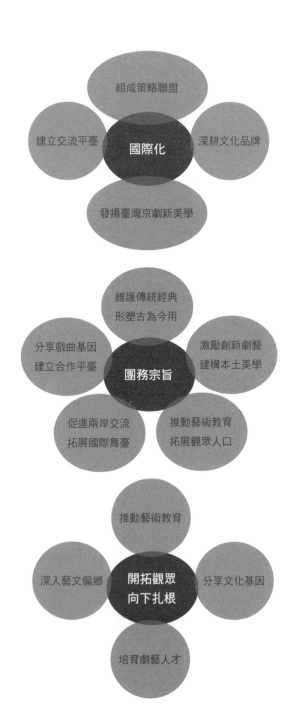

結國內外資源建立夥伴關係，思考擴大展演平臺的製作策略。可以說，這五大方針統合了國光營運管理目標的「系統化思維」：一方面是「拓展觀眾，向下扎根」，透過教育推廣深入偏鄉，更從中培育劇藝人才，進而散播文化創意元素；另一方面是打造文化品牌的「國際效益」，促進交流展演，傳播發揚臺灣京崑新美學精神。以下簡要陳述五大團務方針執行理念。（如右頁示圖）

1. 維護傳統經典　形塑古為今用

傳統經典老戲是京劇藝術重要的寶藏。國光以「傳統」起家，為了維護傳統京劇菁華，讓傳統藝術永續傳承下去，每年透過年底封箱、七月團慶，及春秋兩季公演、開辦國光劇場、國光微劇場，常態推出系列傳統老戲。

國光對於「傳統」的珍惜維護，依兩要領進行。一、以「維護傳統」為宗旨，藉著演出經典劇作，傳承劇藝功法，淬練演員扎實的基本功。如國光微劇場，為淬鍊青年團員之京劇造詣，特安排約七十分鐘之小型演出。藉此累積舞臺經驗，提升青年演員之表演能力，亦將傳承經典劇目之成果與觀眾共享。二、以「形塑古為今用」為目標，賦與傳統劇目在當代展演新的意義內涵，透過「主題策畫」來整合系列傳統劇目特色，用具有時代感的新語彙引導觀眾轉換看戲視角。

國光推出骨子老戲與老戲新編的經典演出，為觀眾提供更深醇的藝術品味，不只是行銷包裝的表象策略，更是藉由新視角、新觀點、新語言與「傳統印象」的鏈接，展示國光傳遞創新意識

的「文化表述」，彰顯國光品牌的價值內涵。

2. 激勵創新劇藝　建構臺灣美學

國光每年度新編戲的創作實踐，是逐步建構出「臺灣京劇新美學」的試煉基地。成團初期，國光原以「本土題材」做為轉換京劇崇高論述的發展方式，及至後來由王安祈總監把重點轉往京劇「藝術個性」的深度提煉，採用文學意象「向內凝視」的感性觸角，營造具有原創性的臺灣京劇新風格。從「女性系列」「文學劇場」到「清宮三部曲」，不僅翻新題材更因人設戲，在相近的系列歸屬中，每一齣新編戲辭采甚麗、韻味悠長、而又極富獨特觀點的現代文學作品，展現古典劇場的現代情思。

以二○一五年創團二十週年新編戲《十八羅漢圖》為例，是總監致力「開發戲曲新情感」的又一次美學探索，不僅其題材主旨演示的生命境遇細膩深刻，堪稱二十年來集大成的藝術代表作，同時在賦與此一創作的時代意念上，更有一分觀照「京劇在臺灣」如何以具有原創性的美學思維，建構京劇走出傳統圍限、卓然超群的文化認知。其作為國光創建二十年的新編作品，看是在探索戲曲的人性表現，又像是呼應自身創作的拓展視域，獲得臺灣文化圈深受矚目的當代藝術大獎——「台新藝術獎」年度五大作品殊榮。特別讓人興奮的是，這座「台新藝術獎」向來是以「時代精神」、「人文關注」、與「未來性」做為評選指標。《十八羅漢圖》以京崑內涵印證傳統戲

曲互古彌新的當代價值，能與其他各種藝術類別共列評選，並且得到國內外評審的共同肯定，正彰顯國光團隊以激勵創藝創新，開創「時代典範」的重要定位。

3. 推動藝術教育 拓展觀眾人口

二十一世紀是創意產業的年代，想像力更是激勵創意的基礎，先進國家研究證實，普及藝術教育、提昇人力素質，是增進國家競爭力的重要指標。

為拓展青年觀眾走進劇場，落實京崑戲曲文化在臺灣的生根與傳播，國光致力於校園及偏鄉藝術教育巡迴推廣演出、針對不同年齡層觀眾的欣賞愛好，推行活潑多元的各類藝術教育推廣活動，掌握大眾化、多元化、精緻化、生活化的活動設計思考，來激發校園學子與社會群眾探索戲曲世界創意無限的想像動能。除了有效活化京崑演藝的多元管道，激勵偏鄉普享藝文，更有意識的搭建在地人才培育展演平臺，朝向深耕基層藝文傳播目標邁進。

國光致力讓京劇向下紮根，推廣活動及所演出戲碼不在於強調老戲或新戲，不拘泥於傳統或創新，只著重於藝術與價值，僅在意於觀眾的接受與喜愛。過去鍾寶善團長總是這麼告訴團員：「我們每年做一萬個兒童觀眾，總會有一百個印象深刻，有一個成為國光的忠實戲迷！」

據研推同仁統計，國光一九九六年的觀眾年齡層以六十歲以上的戲迷為主，占觀眾群比率約在四至六成之間。二十三年來，國光已培養了一批「從小看京劇長大」的「九〇後」，甚至「〇〇

後」新新人類，目前學生族群及三十歲上下的青壯階層占國光觀眾的六、七成，也有小觀眾後來成了國光的演員。

「傳統」是孵育夢想種子最佳的養分與土壤，國光在面對各劇種競爭外，突破本位主義，提供現代藝術創意養分，讓京劇多元精彩的元素與其他劇種互動，以求能更好的突顯其藝術本身的價值與特色迎接新世紀、新一代的挑戰，從而將傳統戲劇的魅力傳達下一代。

4. 促進兩岸交流 拓展國際舞臺

國光致力將戲曲藝術推向國際舞臺，豐富地球村的多元視野。多次出訪海外參加世界各地重要藝術節活動。包括法國的亞維儂藝術節、義大利波隆那藝術節、捷克布拉格之春藝術節、中國上海國際藝術節、廣東佛山亞洲藝術節、新加坡華族文化節、以及美國、加拿大、德國、英國、巴西、俄國等國家，均以精湛的演出品質，以及具現代感的戲曲藝術形象贏得肯定與國際聲譽。

可以說，國光作品的創意表現，已引發國際注目，藝術經紀人數度跨海邀約。

除了曾與國際級劇場大師羅伯・威爾森（Robert Wilson）聯合製作推出《歐蘭朵》，成為醒目的國際演藝話題之外，國光劇團新編京劇《金鎖記》〔伶人三部曲〕等皆作為展示臺灣戲曲人文創作精神之代表劇目，全力拓展海外市場。

國光劇團深入各界社群為開拓觀眾，努力行銷傳統，已有越來越多年輕觀眾走入傳統劇場觀

賞國光的好戲；而國光推出的作品動輒「票房全滿」的佳績，讓我們有信心：以現代理念護持傳統內涵的製作成效，已經看到亮麗的願景。

5. 分享戲曲基因　建立合作平臺

國光身為國立劇團，本於資源共享理念，統籌運用現有演出資源與其他劇種及表演藝術團隊互動，藉由相互汲取、分享養分，探索戲曲藝術的可能性，無論是與在地傳統劇種及現代戲劇交流，甚至是各類跨領域、跨團隊、跨文化的探索嘗試，其藝術形式的內涵或多或少都在這些創意延伸的過程中，增加戲曲傳統風韻與當代劇場交融的新的可能，共同成就美好的藝術果實。

此外，積極建立合作平臺，更是整合資源的有效策略。吾人皆知，愈具有原創性的藝術型式，愈具備國際競爭力。而隨著知識經濟的全球化，如何善用文化資本（Cultural Capital），已經成為世界各國有效維護傳承文化資源的實踐思考。京劇文化的精緻內涵，無疑是具有深刻美學品味的藝術活動，多年來，國光積極透過創作與展演，展示人文內涵與時代接軌的生命力，更透過積極開展跨界合作探索創新，型塑文化品牌獨特的鮮明形象。

國光團隊的品牌意識，隨著一齣齣深獲各界肯定的創新作品口碑，更確立自身以「承繼經典」與「文化創新」為定位，從人才培育、自製展演、跨界合作、到市場行銷等，累積了豐富的節目研發與製作經驗。而透由進駐臺灣戲曲中心的新劇場，國光更期許自身未來成為相關優質表演團

隊、地方文化組織、甚至企業協力結盟的合作平臺，一面協助節目內容規劃，進行演出製作，繼而協助國內外的行銷作業，整合彼此優勢資源，共創經典劇場傳統美學價值的廣泛傳播。期將這一切有效貫徹鏈結起來，打造出「營運管理系統化思維」的製作流程，以活躍創新的手法，深化品牌經營。

（三）持續打造戲曲希望工程

國光團隊在多年的實踐績效中，除了初始即設立完備的組織架構系統之外，主要有賴於其內部行政管理與藝術創作部門有效融貫、目標一致的運作成效，其中更牽涉各階段領導者的發展願景，以及促進團隊成員提升素養的綜合性努力。此一全面掌握演出活動品質管理的核心關鍵，即是確實把握了人（組織）、制度、跟領導目標相互配合的具體成效。有以下執行重點：

1. 確立團務發展定位：團隊永續經營的深遠價值與目標。
2. 提升人文素養，鼓勵在職進修：多讀書／多看戲／開闊視野／豐富思想精神。
3. 建立執行規範與品管改進措施。
4. 強調團隊合作，相互協調幫襯。
5. 樹立良好品格典範：傳播積極能量／察納雅言／勇於改變。

6. 屏除不良積習：沒有小角色／彩排視同演出／嚴禁散播負面言論。

7. 促進榮譽感與文化使命感。

8. 播育後繼傳人：激勵資深演員不藏私、勇於提攜後進的良性風氣。

國光在明確訂定的組織制度下，持續打造令人耳目一新的劇目，改變長久以來大家對京劇的疏離；演出決策的形成，顧及個人專長與整體呈現的優勢；行政管理照規範辦事，是國家級劇團就該具備一定的品質保證。觀眾也可以察覺到傳統京崑劇變得不一樣了，文宣加入現代氣息，吸引圈外人目光；每一年近百場的校園推廣，努力實踐京劇向下紮根。國光劇團的現代化制度，保證了劇團的每一齣戲得以正常運作，而且創造多齣屬於國光的代表劇目，這是整個劇團全體人員共同努力的結果。

遙想京劇在臺灣歷經風雨，當一九九五年國光成軍之際，即有文藝界人士斷言「國光劇團撐不過三年」。時至今日，隸屬公部門轄下的國光團隊歷經經行政單位轉換，不僅守住京劇傳承內涵，更隨著時代社會的發展脈動，建構出臺灣京劇活化傳統的美學思惟，這「化危機為轉機」的過程，除了來自於國光全體上下一心、集結奮鬥的團隊精神，尤其重要的關鍵是，創團之始，國光劇團即在設計組織架構與行政管理機制各層面，確立團務發展的宗旨目標，以現代化的經營理念，進行延續、保存、推廣、發展傳統藝術經典的艱難使命。

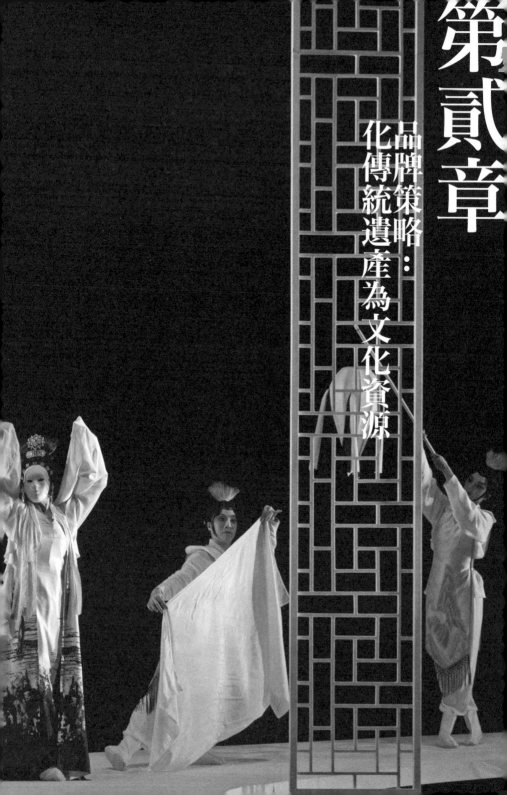

第貳章

品牌策略：化傳統遺產為文化資源

一、品牌願景：建構「臺灣劇藝新美學」

國光做為傳統戲曲團隊，團務使命及目標在於延續傳統戲劇及推動藝術教育，初期實踐根柢多聚焦京劇價值，近年體現對象擴及崑劇。而京崑兩大劇種審美形式，歷經前輩藝術家代代演繹相承，已是中華文化成熟精緻的古典戲劇代表，分別被列入聯合國「人類口述及非物質文化遺產代表作」名錄，更加實證京崑戲劇是值得世人珍惜保護、具有特殊價值的文化表述活動。然而該兩大劇種因帶有一套嚴謹的程式規範，對演員坐科創派能力，及在紅氍毹上的表現，皆有極細膩的整體性要求，與現今演員磨演技、建立表演風格路徑截然不同，令人仰之彌高，卻不由得為之卻步。因此，如何打開新世代觀眾觀望不前的心鎖，如何化傳統遺產為文化資源，就成為開展戲曲藝術具備時代競爭力的重要關鍵。畢竟「遺產」是死的，是僵化、難以變動的；而「資源」是活的，可以因勢利導成為具有豐厚能量與創造力的活水源泉。

為賦與「傳統」新活力，國光一方面深刻檢視京劇生態運行體制、跳脫傳統戲班流於「個人化、主角化」表演思考的陳舊慣習，以「總體劇場」的藝術理念發展綜合性創作表現；另一方面與時俱進致力傳統戲曲現代化，拉大拉高京崑戲劇的發展格局，從成團初期推出《臺灣三部曲》試圖讓京劇「本土化」，而後走向「戲曲現代化」，近年再逐步結合社會思潮人文意識，建構出「臺灣劇藝美美學」。透由發展「文學劇場」劇作品位，深化戲曲情感的當代表現思維，迎合不同社群

的藝術需求與審美品味，並培養了民眾的欣賞習慣與接受程度。可以說，如果沒有人文視野的觀照高度，傳統技藝很難克服時代地域局限，提昇藝術創作生命的獨特境界。

二〇一五年劇團結結多年演出製作發展與創作美學的專書，為國光在新世紀臺灣駐地深耕傳統京崑劇的歷程，留下著述。藝術總監王安祈在書中專文〈臺灣京劇新美學〉裡，闡述如是理念：

我心裡的藍圖，京劇不是起點，我念茲在茲的是「創作」，當代的創作。

十多年來，國光引領著觀眾對京劇做全新的審視。新編京劇不再只是唱念作打表演程式組合而成的新故事，每一次創造都是一次全新探索，鏡像、後設、互文、記憶、意識流、蒙太奇、諸多文學筆法、文化理論與唱念做打結合，激發出許多相乘效果，可以更多元呈現人生，更深刻掘發人性。

臺灣京劇新美學的建構，是編、導、演、音樂和全體設計群一同創造的，主演的創造力尤為驚人，唐文華的鰲拜、祖師爺、天地一秀才司馬貌與張容，魏海敏的王熙鳳、曹七巧、孟小冬、茹月涵、楊貴妃、豔后、歐蘭朵、淨禾女尼，不只是她「主演」的人物，更是她「創造」出來的當代舞台新形象。臺灣京劇新美學，是我們共同努力的方向。

《光譜交映》與《鏡像回眸》兩本書寫國光製作發展與創作美學的專書，為國光在新世紀臺灣駐地深耕傳統京崑劇的歷程，留下著述。

從《閻羅夢》《王有道休妻》《青塚前的對話》《三個人兒兩盞燈》到《金鎖記》《快雪時晴》《孟小冬》《百年戲樓》《水袖與胭脂》《定風波》《繡襦夢》，國光以當代觀點製作新編劇、與其他表演團隊合作嘗試多面向實驗劇，以及引進現代劇場專業導演、舞臺美學設計者，為京劇藝術創造煥然一新的戲劇效果。不只顯現國光有出入古今的能力，洞察人生複雜面的主題博得觀眾的口碑與票房肯定，連在大陸、香港、新加坡、日本等地演出，都讓當地觀眾及學者專家折服。

現今社會，或許有人認為京崑戲劇藝術遠矣，後人再怎麼做也只是仿古罷了，其實經世代相傳而來的傳統戲曲獨特的表演程式，是藝術更是文化，是美學更是文學，而國光將京劇在臺灣重新予以定位履行的過程，果真讓老戲迷驚喜、新觀眾發現，原來戲曲美學不是只有一個模式，一種類型。國光相信像京崑這樣蘊含豐富表演養分的傳統，絕對不會消逝。而具體「化傳統遺產為文化資源」的策略可以歸納國光在時代逆境中、逐步翻轉生機的思想指南，其中包含有對文化內涵的深刻理解，對傳統優勢的應用策略，以及對創新實踐的整合能力，箇中環節是帶動整體團務運作的系統化推進作業，此一攸關著具有經營策略方法的組織步驟，可以說顛覆了傳統劇團組織發展的思維模式，其中的重大關鍵，當然首要是確認藝術走向的發展定位。

二、品牌內容策略：翻轉傳統／打造耳目一新的傳統經典

國光「延續傳統」的策略就是「翻轉傳統」。操作上採兩步驟。

1. 挑選出符合當下時代氛圍，或能突顯特殊意義的傳統劇目，以「主題策畫」概念予以整合串聯在同一檔傳統戲的演出中：

2. 使用具時代感的新語彙，給予創意式標題或口號。希望能達到三目標：

（1）帶領觀眾從劇目特色的時空意涵，深度欣賞京劇的表演藝術；

（2）引導觀眾轉換看戲視角，京劇演員不僅是唱念做打的表演者，更是文學作品的演繹者；

（3）喚醒大眾對老文化的回憶，傳統老戲在通俗唱詞裡也是有豐厚文學價值的。這樣兼備傳統與現代意識，再現傳統劇藝特色的策略，不但一新觀眾耳目且獲得高度認同。

此類型的企劃如二〇〇六年〔禁戲匯演〕、二〇〇七年〔戲裡帝王家〕〔司法萬歲雨過天晴〕、二〇〇九年〔鬼、瘋〕〔青龍白虎三世纏鬥〕、二〇一五年〔花漾二十，談戀愛吧〕，皆以主題性規劃結合現代觀點的包裝方式，除了為老故事找出鮮活面向，讓老戲迷會心一笑，近年更從中深化青年演員的劇藝功底，讓新觀眾眼睛一亮。

（一）〔禁戲匯演〕還戲曲藝術本色

回顧二〇〇六年〔禁戲匯演〕策展動機，是王安祈總監有感時局紛亂，從而聯想到在政治尚未開放年代，政府對藝文活動、藝術創作進行審查制度。如禁書、禁歌、禁演，以及在軍政體系過濾下的「禁戲」，而這些戲被貼標籤的理由多是妨礙善良風俗、迷信或觸犯政治忌諱，與戲劇本身的藝術之美並無直接關係。

如《無底洞》是孫悟空大戰玉鼠精的一齣武戲，但因為是一九四九年之後大陸新編戲，屬於「匪戲」，被禁；《大劈棺》講莊周之妻先「思春」、後劈棺取夫腦髓，不倫加上恐怖，雙重妨礙善良風俗，被禁；《霸王別姬》因為被視為英雄末路，踩了政治紅線，被禁；《昭君出塞》因為唱詞出現「文官濟濟俱無用，武將森森也枉然，偏教俺紅粉去和番」，被認為對掌權者不敬，被禁。

雖然這些戲被禁，但不代表劇團及藝人就不演了，他們自有因應之道。例如把《霸王別姬》改名為《虞姬恨》，完全沒有動到劇本，僅從劇名上免除「霸王」的末路之悲，重新送審，就過關了。將《昭君出塞》敏感唱詞改為「文官濟濟全大用，武將森森列兩班，只為俺紅粉甘願去和番」，昭君瞬間變成甘願和番之女子，立刻開禁，重登舞臺。

戲曲界應付禁戲方式，現今聽來或可笑，然也襯出時代的荒謬脈動。王安祈希望大家能回歸藝術本色，看待這些曾經被禁的戲。於是她特別匯集《無底洞》《春閨夢》《斬經堂》《探母獻圖》

《大劈棺》《關公升天》《昭君出塞》等幾齣禁戲，以〔禁戲匯演〕為題，引領觀眾揮別這些老戲曾經在政治緊張氛圍下的爭議，好好欣賞劇作美感。果然推出後，創造話題，票房滿座。後來還巡迴臺南、臺中、中壢等地演出，都贏得熱烈迴響。

（二）〔鬼、瘋〕大展京劇功夫

二○○九年劇團推出〔鬼、瘋〕，也是以主題性規劃結合現代觀點的包裝方式，帶領觀眾深度欣賞京劇功夫。精選的劇目包括《烏龍院（帶活捉）》《李慧娘》《鍾馗嫁妹》《幽媾》《伐子都》《宇宙鋒》《瓊林宴》，皆是京劇裡有名的鬼戲、瘋戲。

王安祈認為鬼戲和瘋戲的角色，皆處在一種「超現實靈異世界、不正常的精神狀態」下，演員為突顯其外貌和境況，會以相對應的唱念做打來詮釋。比如：是「鬼」，就要走「鬼步」；既然「瘋」了，自然要「作瘋樣」。因此看鬼戲和瘋戲可欣賞到「翻、滾、跌、撲、水袖、甩髮、噴火、搶背、吊毛、倒翅虎」等高難度程式表演，和髯口、翎子、船槳、馬鞭交互為用後，得以完整將劇中的鬼、瘋子的內心情感化為外象。

以《烏龍院（帶活捉）》為例，這是一齣有名的鬼戲。故事演宋江為了湮滅與梁山好漢往來的證據，一怒之下殺死閻惜姣。閻惜姣死後難忘情郎張文遠，化為女鬼「索命」，「邀請」張文遠同赴幽冥作夫妻。

該劇藝術之美，除了嚴絲合縫的節奏令人喘不過氣，要表現的是「蹻功」。蹻功是中國傳統戲曲中流傳已久的一種獨特表演技巧，練習踩蹻很辛苦，被形容為「小腳一雙、眼淚一缸」。閨惜姣「索命」時必須踩著三寸小蹻，走起來要像轉輪滑順、跑起來要像風火輪快，裙擺因腳步或急或慢，泛動漣漪，好看但不容易做到。

《李慧娘》是女鬼李慧娘搭救書生裴舜卿的故事，以高難度的「水袖功」吸睛。「水袖」是戲服袖子前端的那截白綢子，表演起來像水波蕩漾，演員必須經過專門訓練，才能靈活地掌握水袖特性。四大名旦之一的程硯秋曾把水袖功細分：勾、挑、撐、沖、撥、揚、揮、甩、打、抖十法，可見要把水袖功發揮得淋漓盡致是多麼不容易。該劇除「水袖功」，女主角還要表演飄忽優美的「鬼步」，以及十分吃功夫的「噴火」。

《鍾馗嫁妹》自從「人間國寶」裴艷玲演過，鍾馗已成「最紅的男鬼」。鍾馗在劇中由小生（人）變花臉（鬼），唱念做舞並重，複雜的表演模式，一步步地把觀眾情緒推向高潮。《宇宙鋒》演美女趙艷容不願嫁秦二世，在父親趙高面前「裝瘋」脫困。女主角「裝瘋」程式概分兩種：在家裝瘋，散亂頭髮、斜披衣服、扯父鬍；在金殿裝瘋，身體搖擺扭捏做得更明顯，動作雖大卻美，步法雖輕卻重，充分展現傳統功力。《瓊林宴》是窮書生因妻兒失蹤瀕臨癲狂，妻子又被鬼附身性別顛倒，演員須有「踢鞋至頂」「鯉魚打挺」的真本事。

〔鬼、瘋〕這檔傳統戲匯演，是考驗京劇演員四功五法厚實度的競技場。各個情節有各式造

型、諸般心境，通過身段武功與服飾砌末的嚴密配合，載歌載舞，將京劇表演藝術之美完整表現出來。

（三）〔花漾二十，談戀愛吧〕看懂老戲愛情故事

二○一五年國光慶祝成立二十週年，推出〔花漾二十，談戀愛吧〕。策展動機全然是為了培育青年人才，提供年輕演員上臺磨戲膽的機會，讓觀眾更加認識他們。因是為新生代演員量身訂做，王安祈考量正值青春年華的他們，著實不適合演什麼忠教孝的戲，反而很適合演與其生活經驗相近的愛情故事，於是精選《彩樓配》《烏龍院》《白蛇傳》等跟愛情婚姻有關的二十多折戲，見證王寶釧、閻惜姣、白娘子等人的愛情傳說。

以上這些戲都很經典，然而放在現實社會裡，總是被新生代觀眾忽視。但是在王安祈新包裝下，二十幾折戲代表二十幾種不同模式的愛情故事，每一個女主角的個性鮮明，直率坦白，像隻飛蛾，明知自己不能撲滅愛情火焰，卻依然勇往直前。像是現代人認為王寶釧苦守寒窯十八載，真是古板守舊太傻了，但若看了整齣《彩樓配》便能理解，原來這個丈夫是她親手拋出繡球選來的，不是長輩替她挑選的門當戶對對象，難怪她會如此執著愛這個人。又如白蛇在〈斷橋〉執意對許仙說：「你妻本是峨嵋山上一蛇仙」，可見她多麼在乎許仙，不計後果執意說真話。《烏龍院》的閻惜姣流連黃泉，心心念念仍是那個她自己選擇的愛人張文遠，於是才有了〈活捉〉的詭譎多情。

透過主題企劃，由年輕演員擔綱的〔花漾二十，談戀愛吧〕，不但從臺前到幕後呈現洋溢的青春，而且亦讓臺下的觀眾輕鬆愛上傳統戲曲。

二○一八年秋季公演，國光以〔三國聯盟不聯盟〕為主題，規劃了三天傳統戲公演，為了讓團內老將新秀都有獨特的展示亮點，挑選的劇目與選場的刪節設計更是別出心裁。有從上海來臺灣北藝大攻讀博士的同學，看了國光「三國系列」兩場演出，寫下兩千多字心得，全文刊在「國光藝訊」一○一期，她末段以「一些對話的可能性」，表達對於兩岸戲曲觀察的思考：

散戲後我收穫了久違的觀劇快感，看國光的傳統戲令人興奮。

在來臺讀書之前，我已對國光有所耳聞，但僅停留在他們的新編戲舞臺處理較為新穎。近日觀國光的傳統戲，沒想到演得那麼好，有傳承，有人才，有家底。

可是國光為何不來大陸演傳統戲？問了幾位老師，大家都答不敢。在我看來沒必要妄自菲薄，臺灣的傳統戲並不比大陸差，有些地方甚至比大陸更存有民國一脈，而且在選場改編的文學化過程中注入了現代意義，是非常獨到的手筆，是值得驕傲的「在傳承中發展」的藝術特色。

以上感言，或可驗證國光對於「翻轉傳統」的實踐思考，即是關注「在傳承中發展」的現代意識，在承繼一齣一齣經典的過程中，我們追索的是藝術特色的詮釋，以及對當代觀眾產生的意

義。

三、品牌個性與優勢：現代化、文學化的編創思維

二〇〇二年十二月，戲曲學者王安祈接受陳兆虎團長邀請，擔任國光劇團藝術總監。對於傳統戲曲，王安祈認為傳統戲曲的「傳統」是指「四功五法、唱念做打表演體系」的基本功，這樣的表演手段一定要保存，但保存傳統不是「只演傳統劇目」，而是應該運用這套優美的表演形式，表演能引起現代人有感的故事。如其很早在專文中表示：「戲曲要想抓得住人心，最直接的策略其實只有一項：『接連編出能貼近現代人情思又能配合時代節奏步調的新戲』」。[1] 及後，她以「現代化」定義傳統美學貼近時代脈動的實踐方針：

現代化不只是增加燈光布景，不只是新作服裝，現代化的核心是劇本的情感思想，新編劇本的內涵一定要能反映現代人的欲求想望，貼近現代人心靈。「保存傳統」不是只演古人編寫的戲，傳統的內涵是「傳統戲曲唱唸做打表演體系」，不只是傳統戲碼。戲曲不僅具備「文化資產」的意義，更是鮮活的「劇場藝術」，除了保存之外，更該積極延續，而現代化正是延續傳統最有效

1. 見王安祈〈文化變遷中臺灣京劇發展的脈絡〉乙文，收錄於專著《傳統戲曲的現代表現》頁93，二〇〇四年臺北里仁書局出版。

的手段。[2]

綜合論述，王安祈認為唯有以「現代化、文學化」開啟京劇與現代劇場、現代觀眾的對話，方能為京劇謀出新路。所謂「現代化」指的是，劇情要能貼近人性、導演手法要引人入勝。亦即劇中體現的情思內涵，要能洞明世事、映現人情，即使是老題材，講古代男性三妻四妾的戲，只要以人性為出發點，演繹故事情節，歷史上的那些事兒，亦有可能成為現代人所能接受的好戲。

其次，說故事的方式，必須結構精練、節奏明快，符合現代人的審美習慣。譬如《王有道休妻》《三個人兒兩盞燈》即是關於女性內蘊情態的多重可能之深刻書寫，真實表達身為「人」的思想情感和精神世界。

而「文學化」是讓京劇從「劇壇挺向文壇」的企圖心展現。王安祈把京劇創作視為動態的文學作品，是和小說、散文、詩歌一樣，可以表現人性思想、折射社會現況、以及滌淨情感、照映人生的深刻作品，進而成為學術研究討論的對象。自從京劇劇情跳脫直述忠君愛國大道理，改以文學筆法打造人物、編寫劇情，塑造理通情濃的演劇氛圍貼近青年朋友後，一些原本並不特別關心京劇的朋友，因為對戲裡的唱詞念白，感同身受，進而成為國光戲迷。如此類具有文學風格的代表作品包括《王熙鳳大鬧寧國府》，以全新手法再現古典文學紅樓經典的戲場魅力；《金鎖記》，改編張愛玲小說作品，締造了臺灣京劇文學劇場的重要里程碑。

王安祈提出以「現代化」與「文學化」作為京劇創作之原則，帶領國光邁上了京劇新美學的大道。十幾年來，國光透過一齣齣新編戲證明「延續傳統」與「戲曲現代化」是可以同行並置的，當唱念作打藝術手段與現代劇場、現代文學、當代藝術融合在一起，創作出符合人性、反映當代人價值觀的新戲，確是讓有兩百年歷史的古典戲曲散發光澤，吸引不同受眾關注，抓緊年輕觀眾的心。更在登上大陸舞臺後引發對岸戲曲界熱烈討論，無不佩服臺灣戲曲創作兼具現代感與人文精神。

（一）深化人性思考的創作想像：思維京劇《閻羅夢》

二〇〇二年五月在臺北國家戲劇院首演的「思維京劇」《閻羅夢》，是國光成團後首次以人性思維揭示製作主題的深刻作品。

《閻羅夢》由大陸戲曲編劇名家陳亞先先生創作，劇情描述落魄書生穿越陰陽時空，重新論斷項羽、韓信、關羽、曹操、李煜等歷史人物案件。劇本經王安祈與沈惠如教授共同完成修編後，再與導演李小平根據臺灣人文美學思維，提出了超越原創劇本的表現手法：從原有架構的再世輪迴，擴增為三世靈魂貫串，呈現「靈魂與靈魂深處」的對話交鋒。為了回歸人性情感無可取代的

2. 見王安祈《絳唇珠袖兩寂寞》之〈自序〉，頁17，二〇〇八年臺北 INK 印刻出版有限公司。

珍貴價值，王安祈與李小平至少經過三次交鋒，是國光深化作品的最佳例證。

第一次是演出前一個月，王安祈接到李小平電話：「總覺得三國輪迴這一段結束後，情緒猶有未盡，要補一段戲，補一段靈魂深處的反省剖析。」王安祈放下電話後，足足呆了半天，心想關羽、曹操、劉備夫人，本來就是靈魂，靈魂還要來一段靈魂深處的剖析？這要怎麼編？一番深思後，她加入了關羽曹操對於身後評價的自我疑慮，以及劉備夫人慨嘆「男兒書中作妝點」的女性觀點。

到了演出前兩週，王安祈又接到李小平來電：「三世輪迴之後，從李後主悽然一笑到書生閻羅參透天機冷汗淋漓，中間少一段戲，該讓三世所有的靈魂一起出來追著閻君對人生發出徹底的詰問！」王安祈思付半日，寫下了所有靈魂的靈魂深處對人生的無盡企盼「終天長恨怨無窮，今生已矣償來生；償來生、償來生，哀哉辛苦百年身」。

演出前六天，李小平又來電：「李後主吞毒藥之前，真假閻君該有一段戲，各自舒發各自的人生態度！」於是，閻羅王的人生態度就在王安祈筆下流洩而出！

二〇〇四年，《閻羅夢》至北京長安戲院演出，王安祈非常興奮：

《閻羅夢》演到三國亡魂反思歷史定位時，樓上大學生傳來陣陣掌聲，當時我非常激動，因為沒有唱、沒有水袖舞蹈、翻滾跌撲，在傳統舞臺上不可能得彩，然而，這一段詩韻唸誦的「靈

魂的靈魂深處」，在導演「非戲曲」手段調度下，以整體造型方式，營造出深邃幽渺的意境。北京學生顯然對這種手法所體現的內含有所感悟，才會針對「戲」發出掌聲。

這就是國光作品致力開創的當代意識，透過深化作品的內涵思考，尋求與當代觀眾真摯情感的互動溝通最佳例證。因為京劇的音樂，唱腔，舞蹈和武打等各種表演藝術手段豐富，本具有強烈的表現力與感染力，而要和現代觀眾對話，唯有不斷開發新的說故事技法和新的情思內涵，傳統表演的魅力，才能以新時代的精神品貌，感動觀眾。因此無論是傳統經典老戲的主題規劃，或者新編題材的細膩人情，國光的演出作品都要求編導演員，放下對傳統表演固有的慣性堅持，勇於轉換思維心態探索表現形式，才能帶給觀眾全新的觀賞體驗。

（二）打造華麗蒼涼的動態文學：《金鎖記》

二〇〇六年，國光推出改編自張愛玲小說作品的《金鎖記》，這是張愛玲小說第一次以京劇的形式演出，也是國光首次嘗試改編當代小說作品。其編創初衷就是借助張愛玲作品的文學內涵，強調京劇的文學性，打造京劇的「文學劇場」。在導演手法上，打破傳統京劇「直線說故事然後安置唱段」的敘事結構，將女主角曹七巧生命中的重大事件分為幾個塊面，彼此重疊並置呈現，同時創造許多傳統戲不曾出現的表演方式如打麻將、抽大煙、裹小腳，非常具有現代感。

《金鎖記》發掘京劇的文學性，還原古老劇種以情節觸動人心的藝術魅力，真情探索人性的貪嗔愛慾，而非控訴封建社會扭曲女性人格的老套路，恰如預想，不但吸引廣大的年輕族群觀賞，且於次年二〇〇七年榮獲第五屆台新藝術獎十大表演藝術劇目，成為劇團開啟市場之門的金鑰匙。

自首演後，緊跟著在臺灣連續三年演出，場場爆滿，此後接連受邀赴北京國家大劇院、北大百年講堂、廈門、福州、上海逸夫舞臺、新加坡濱海劇院、香港新視野藝術節、天津大劇院、上海東方藝術中心演出。是國光最具代表性的新編京劇，也是國光演出場次最多的新編京劇。

《金鎖記》成功結合現代題材和京劇形式，對臺灣京劇發展意義重大，終於臺灣京劇有了自己的樣貌、自己的新美學；對國光而言，毋須再以仰慕的眼光欣羨京劇原鄉的角兒唱功，而是能夠「平視」地躋身京劇創作園地。對京劇觀眾來說，打開觀賞京劇的新視野，看過後無不讚嘆「原來京劇可以這樣演」。

（三）古典韻味與當代情感的推陳出新：《十八羅漢圖》

二〇一五年，劇團成立二十週年，推出全新原創大戲《十八羅漢圖》，藉修復古畫真偽的辯證，引出真假虛實的人生主題，甚至從中暗喻京劇在臺灣的生存處境，如何借由「承繼經典、文化創新」的修練歷程，確立藝術方向的追求定位。

《十八羅漢圖》的創新意蘊，除了藉用一則「寓言式」的故事題材，從一幅古畫的修復歷程，

來探討文學藝術的創作真諦，揭示劇中人物追索潛心作畫的初衷，竟似自我修行的過程，這種藉畫談人性、人情、人生的況味，無疑是極具現代感、富有啟發性靈的深刻作用。此外京崑唱作交融的形式既突破傳統劇種的框架慣性，更是發揮各自音樂布局在抒情與敘事上的獨特優勢，尤令人耳目一新。其他更多元藉鑑當代劇場的技術優勢，如旋轉舞臺、多媒體視覺意象、以及情境跌宕起伏的復仇情節，儘管這些創意構思完全難以跟傳統戲曲美學樣式有所聯想，但文本如古典詩詞一般的唱詞曲文，以及藏蘊其間的飽滿情思與文學韻味，深具古典品味。其中包含摹寫古典文學裡幾乎從來沒有探討過的心靈情感。例如其中一段凝碧軒主赫飛鵬（唐文華飾）對於仿冒作假的自我合理化說詞：「想我赫飛鵬，周旋古玩文物之間，一彈指，百年光陰、揮之即去；一拊掌，千年歲月、召之即來。那些騷人墨客要買的，不就是這逝水光陰、陳年歲月？」自詡能藉仿唐仿宋翻轉歲月、操縱時間，這類心理刻畫是古典文學中從未出現的。

本劇更引人深思的，是劇中有關真跡與複製品的比較，可說是同時隱喻著國光創作、以及京劇在臺灣生存處境的迷思。京劇從徽班進京、吸收崑曲音樂表演程式後極盛北京，因緣際會而流傳入臺。臺灣雖不是京劇原鄉，但臺灣京劇的創作有自身人文底蘊的思考，就創作而言何為正統？何為臨摹？仿製品是否也可能因「情真意切」而自成新品？

誠如中央研究院院士王德威院士所說：

我們甚至可以從《十八羅漢圖》的結局，聯想一則有關國光京劇品牌的寓言。京劇在臺灣經營超過七十年，早已自成傳統。好事者每以大陸京劇為正宗法乳，原汁原味。相形之下，臺灣京劇似乎只是衍生，是擬仿。殊不知大陸京劇歷經卅年動亂，千瘡百孔，何嘗不歷經重重修補改造？臺灣京劇從無到有，又何嘗沒有推陳出新的發明？（出自王德威〈因情成夢 因夢成戲〉）

《十八羅漢圖》二○一五年首演，二○一六年榮獲台新藝術獎年度五大作品殊榮。評審給予本劇的評語是：「為當代京劇美學打開了情物交疊的新感性形式。在表演體系上，體現戲曲本體韻味，在文學高度上，題旨崇高，辭藻繁麗，情意綿長。進出傳統與當代之間，《十八羅漢圖》渾然天成，延續古典品味，叩擊現代心靈。」由此可見，國光團隊二十三年來，汲汲求索開創「時代典範」的定位座標，展示國光品牌經營有成的豐碩績效。

四、品牌差異化：跨界結盟／實驗探索

過去傳統戲曲展演，通常沒有做大市場的概念，也很少注重作品形式變化，但現在節目製作要評估演出效能，首先得有「觀眾意識」，也就是要析探「觀眾」與「作品」的互動意義，才好有效建構從節目研發到制定執行策略的整合方案。為了達到創作與目標觀眾的具體鏈結，國光在

節目製作上逐步有了策略性思考，經由推出差異化產品（劇目）、創造（文青）需求，達到擴大市場（觀眾）目標。

綜觀來說，國光演出製作的劇目類型主要有四個方向：傳統戲、新編戲、跨界實驗、及兒童京劇。其中「跨界結盟」，特別彰顯國光「經典藝術的傳承與創新，從來不是割裂的兩個概念，而是一個循環往復的過程」，以具實驗性與探索精神的創作，開發傳統表演藝能的多重想像力，目的是淬取傳統養分，透過跨領域，跨團隊、跨文化的各種合作形式與外界結盟，探索戲曲劇場當代實踐的藝術面貌，著眼於開發不看傳統戲曲的新興觀眾為對象。對老戲迷而言，是一種嶄新的戲曲感受；對新世代觀眾而言，是極具啟發性的戲曲體驗。

（一）以實驗為名，活化傳統表演新境：《御碑亭》

二〇〇四年，王安祈以傳統京劇《御碑亭》的故事，重新編創為《王有道休妻》，以「嘲弄」與「重探」兩種嘗試手法，帶領觀眾以嶄新眼光「觀看經典」。

《王有道休妻》是國光京劇在新世紀之初，喚起社會觀眾關注的清新作品。

「清新」來自於兩項指標：一、是演出場地。該劇在國家劇院實驗劇場演出，並冠以「京劇小劇場」之名。王安祈所以想做「京劇小劇場」起因於，當代面對傳統戲曲中大量的「文化遺產」——古代經典該怎麼辦？是一律停演，全部新編？還是演出前三令五申提醒觀眾「只准聽唱、

看做表，別理會劇情」？顯然這些作為都不妥。於是她想到了實驗劇場——一個容許掙脫傳統，

以多元手法顛覆古代經典及表演形式的表演場所，很適合在此為傳統找新路。

「清新」的第二個指標是，編導可以大膽提出現代人「觀看經典」的另一種可能、另一種態度，

而這態度未必是不敬，因為要凸顯的是創作和時代的關係。

《王有道休妻》以現代視角重新演繹一個夜晚、一個女人，被偷窺後的一種被人欣賞的喜悅。

一方面用嘲弄的筆調寫丈夫王有道迂腐的行為，另一方面她以思索女性心理的另一種可能想像：

長期被禁錮在傳統觀念中的妻子，當她偶然離開深閨內室，和陌生男子共坐在亭子裡，坐在天地

風雨中，除了驚恐擔心，還會不會有突發的奇妙念頭？書生雖是正人君子，但是在狹隘的空間內，

也忍不住偷看女子沿著髮絲貼著衣衫抖掉雨水的姿態——這是何等嫵媚甚至性感的姿態？男人見

了，眼睛一亮，而女子發覺有人偷窺，這「被偷窺的滋味」又是如何？李小平導演保留了傳統唱

唸身段，運用現代劇場手法，來詮釋這出傳統題材的現代視角。

「京劇小劇場」實驗的是作品本身的創新，企圖從不同的角度切入眾人非常熟悉的戲曲故事，

從不同的觀點做改編，對熟諳《御碑亭》、《昭君出塞》、《文姬歸漢》等經典劇碼的老戲迷而言，

是一種嘗試也是一種挑戰；而對於青年觀眾而言，也是一種嶄新的戲曲感受。

（二）京劇與交響樂相會，劇力萬鈞的跨領域挑戰：《快雪時晴》

二○○七年首演的新編京劇《快雪時晴》是臺灣第一齣融合京劇與交響樂的交響京劇。它是國立國光劇團、國家交響樂團兩大國家團隊的歷史性跨界合作，參與者有著名戲曲編劇施如芳、作曲家鍾耀光、指揮簡文彬，及本團導演李小平、編腔設計李超老師；演員包括本團臺柱魏海敏、唐文華，及男中音巫白玉璽、女高音羅明芳等人，都是表演藝術的頂尖高手。

《快雪時晴》演出當年，表演藝術界流行跨界，而最初這樣的合作構想，主要基於「深耕本土」的製作寓意。京劇在臺灣如何與在地人文情感深刻交融，如何透由翻新思考，轉化觀眾對於傳統劇場形式的印記。尤其，京劇與交響樂的搭配演出並非奇想，甚至早在一九六○年代的「樣板戲」早有不俗的音樂成就。因此，國光寄寓京劇與交響樂的跨領域實踐，絕不僅是一次「本土化」的展演紀錄，透過勇敢向異質的表演文化探問對話，更從中接受不同藝術形式的激盪洗禮。

《快雪時晴》以王羲之《快雪時晴》帖為藍本的新編同名劇作，藉書畫在歲月流轉的消失與重現，思考生命存亡的意義。時空背景從東晉、後梁、南宋、清朝跨越至當下的臺北等五個時代；演述劇情從古代戰爭到現代戰場，其間寄託了一段一九四九年士兵爭戰南渡的歷史記憶，以及移民離鄉一份關於「家」的本土情懷，從中也映照出京劇在臺灣的流變。臺灣京劇雖源生自大陸京劇這棵老樹，經由在地人文情感的灌注濡養，而今跨域流播長出新幹，亦讓「家」的意義在「原鄉」與「他鄉」之間，衍生出更深摯動人的情感。這具有「普世意念」的創作內涵，都化成極富

表演藝術張力的舞臺形式，顯得劇力萬鈞。演員從古裝演到時裝，臺上安置了戲曲舞臺上不曾用過的旋轉舞臺來表現時空生生不息的多重轉換；最難的是，將京劇演員慣性的唱作動態，完美融合在交響樂團張馳有度的旋律節奏當中，讓京腔與西方樂聲同臺爭輝、傳統與現代風韻並置共存，充分予人以氣勢磅礴的視聽想像。無論從文化意涵或藝術情境，《快雪時晴》都彰顯了臺灣京劇的多元創新與人文美學之踐履。

（三）鏈結實驗先鋒，跨域開展傳統戲的未來：《關公在劇場》

二〇一六年實驗京劇《關公在劇場》，選擇民間信仰所尊崇的「關公」為題材。而國光重新創作的意圖，不是演「全本關公傳」，而是強調「關公在劇場」的特色與意義，大膽地從「後設」觀點，藉由今人眼光，重新詮釋關老爺由人到神的過程。

眾所周知，關公戲是京劇的重要劇目，扮演關老爺者自律言行，演出前後要燒香、磕頭，進後臺也得「禁語」，禁忌規範頗多，以示對關公神性的敬畏。在表演藝術上，扮飾此一人物，集老生、武生、架子花臉等多重表演於一身，唱唸做打俱全，武打部分更有多重面向（包括耍大旗、打出手、與馬、刀的配合）。據說慈禧太后看關公戲時，總要迴避半刻，以表示對神明的尊重。而更精彩的是，這齣戲把過往戲班演「關公戲」的「祭臺」儀式設計入戲，讓整齣戲以「戲中有祭，祭中有戲」的凝重氛圍，體現有別於傳統「老爺戲」的聆賞感受。

《關公在劇場》定位在「新編實驗劇」，整個編創構思的創新比例超過九成。全劇保留了傳統關公戲的幾個片段，將京崑精華版本貫串其間。編劇王安祈強調，關公是人民敬仰的神明，通常大家不願意或不敢在臺上演神明的性格缺陷，但她把關公「還原」為「普通人」，因好大喜功而步入絕境，也在「心生悲憫」中昇華為神。她認為，不迴避人性的幽微缺陷，才能彰顯真誠的藝術創作。

《關公在劇場》雖以「實驗」為名，卻迥異於一般的「跨界」嘗試，一開始即定位在「國際巡演」，投入了「旗艦型」的製作規模。除了由國光當家老生唐文華主演，更邀來香港劇場界的實驗先鋒「進念・二十面體」的藝術總監胡恩威，擔任導演跟舞臺視覺創意設計，力求藉由科技手法的輔助、開發戲曲劇場全新的觀賞體驗。

這齣戲在舞臺視覺影像上，運用了大量的科技多媒體技術，來搭配傳統戲場的表演情境；尤其〈走麥城〉一折，穿插關老爺「自剖心境」的大段獨白，不使用文武場鑼鼓，而刻意襯入沉緩電子音樂，對映場上簡潔乾淨的投影文字，讓觀眾瞬間走入關公內心流動的凝結片刻，這充滿「實驗性」的現代手法，不僅讓觀眾驚喜，更顯出傳統表演經典的人文深度與飽滿精神。

國光在《關公在劇場》實踐的「跨界」思考，其實就是跨出自身眼界，創新形式，鍛鍊「跨域製作」的溝通能力，以京崑表演的藝術形象，開發具有臺灣原創代表性的戲曲作品。

（四） 詩詞入戲，開創京崑文學劇場新型態：《定風波》

二〇一七年，以北宋詞人蘇東坡生平與作品創編的《定風波》，源自二〇一五年的一個機緣，當時在王安祈的引薦下，趨勢科技文化長陳怡蓁（Jenny）主動找上國光，提出以「蘇東坡」為題，製作新戲的構想。由於國光過往都是自主研發創作，《定風波》是首次由其他團隊提出題材構想，再交由國光研製成作品。藉由這樁「藝企合作」的製演計劃，國光難得成就了一次「客製化」的創作體驗，透過敘談，雙方對以蘇東坡文學經典入戲的構想一拍即合。而藉由協力機制的操作，則建構了全新的創作組合，除了國光藝術團隊以京崑戲曲來演繹宋詞，更引進現代戲劇導演李易修以及仍在臺大中文研究所就學的青年編劇廖紓均，共同演繹蘇軾筆下的文學、藝術、與人生。

多年來，趨勢教育基金會透過各類人文藝術講座的策辦，深耕古典文學的推廣，吸引不少喜好藝文人士的參與。擔任文化長的 Jenny，中文系出身，在科技業發展有成之外，更積極投入人文藝術的理念推廣，這種在科技創新中關注人文思維的經營理念，與國光劇團「以開創傳統新價值」為核心的製作定位不謀而合。《定風波》的製作，是國內科技企業與表演藝術團隊深入合作的一次成功實踐，更開啟了「雙重經典」的交會鏈結：蘇東坡詩詞經典，加上京崑文化遺產的表演經典，共同激盪古典文學與劇場藝術的相乘效果。因此，二〇一八年，國光延續「詩詞入戲，實驗京崑」的特點，與趨勢基金會再度攜手，合作二部曲《天上人間——李後主》，藉由詩詞內涵的「重構」，轉化為舞臺上的戲劇張力，力求「深度」打造文學劇場新趨勢。

國光將文學的李後主，化作劇場上的李後主，至少面臨三重不同層次的創作挑戰：首先，是必須以「詩詞」為主軸編排入戲，並藉此重構歷史情境的敘事脈絡，這是第一層的創新；其次，是循「京崑」交融的實驗手法，將李後主的詞跟戲曲表演形式加以重組演繹，這是第二層的創新；最後，則是藉由全新的文本架構與文學筆法，闡釋其在文學創作上的「雋永意義」，這是第三層創新。

融合「詩詞入戲」、「實驗京崑」、「文學劇場」這三項特點，正是國光有意打造的「文學劇場新趨勢」，經由整合戲劇性、表演性、跟文學性的創新意識，重新建構古典詩詞在當代劇場中的生動意境，其不僅是回望古代的詩詞意境，更是輝映當下的人文關懷。而筆者深信，所謂「文化創新」的過程，就是不斷定義「傳統新價值」的過程！

（五）深化傳統經典對話，跨文化探索的飛躍：《繡襦夢》

二〇一八年，國光跨界製作規模又向前一大步，與日本橫濱能樂堂商洽整合雙邊專業資源，共製新編崑劇《繡襦夢》。製作定位從一開始就設定以古今兩種劇場形製呈現：先在橫濱能樂堂進行世界首演，在超過百年歷史的「能舞臺」展現古典藝能魅力；之後在臺灣巡演則以現代劇場設計，打造「臺灣劇藝新美學」的演繹景觀。這構想理念深具開創性，可說是國光創團以來困難度最高的製作，除了克服語言隔閡、文化差異，更艱難的是崑曲與能劇兩大世界文化遺產的藝術

形製嚴謹凝鍊，曾經難以往來的兩個傳統劇種，要藉由實驗、碰撞，融合創新成為一齣戲，這不僅僅是要撼動既有經典表演的形式，更深層的是要走進傳統才能激盪新意。而它所成就的跨界工程，皆屬臺日戲劇史上的空前，也為兩地的文化交流史，寫下璀璨的一頁！

《繡襦夢》自二〇一五年開始，歷經三年籌畫蘊育，由國光主責編劇、導演、創作設計群及製作統籌，能樂堂則協助洽談日方合作藝術家、演出場地等工作。終於完成全新的創作實踐，從文本、形式、表演、到音樂……皆見突破與創新；尤其，古今「劇場」兩樣風情，傳統能樂堂與鏡框式劇場的形貌殊異，美感大不相同，卻是彼此輝映，充分照現傳統表演立足當代的生命活力。

《繡襦夢》製作呈現包括傳統崑曲、傳統舞蹈，及崑曲與日本傳統邦樂融合的新作《繡襦夢》等三段式表演。

首先是文本題材的「推陳出新」，王安祈以駕馭古典文本的靈動思維，透過深入理解「能舞臺」對於「夢幻能」演述「怨靈回望人生」的表演特性，以此改寫傳統崑劇《繡襦記》為《繡襦夢》，重新構築「倒敘」的「獨幕劇」文本。

其次音樂上，邀請三味線名家常磐津文字兵衛作曲，融入長唄的吟唱師及三味線操琴師，由能樂堂館長中村雅之填寫三味線唱詞。再來是表演上，除了舞蹈表演，還有主演溫宇航也特別向日本舞踊藝術家學習舞踊，並將舞踊持扇身段化用到舞臺表演中，此外也加入仿效日本「人形淨

琉璃」的操偶意念展現現代劇場「擬人化」的女角形象，無一不挑戰全新的劇場表演形式。

而兩地巡演場地既是特色、更是考驗。在日本能樂堂原色木色澤的簡約形制沒有多餘裝置，完全以樸素原始的舞臺呈現為主，甚至不能打字幕，日本觀眾習慣一邊拿謠曲本，閱讀上面寫的簡單劇情，一邊看戲；但崑曲典雅的戲曲聲腔如果無法借字幕同步理解，很難充分欣賞崑曲之美，因此，當《繡襦夢》從日本能樂堂搬回臺灣劇場的鏡框式舞臺，場上舞臺燈光設計的「極簡美學」，更進一步提升了《繡襦夢》的文學意象與情緒感染力。

日本知名劇評人大岡淳，在看過《繡襦夢》橫濱首演後向記者表示：「就歷史意義而言，這個作品為傳統戲曲找到新未來」，他甚至大膽指出：「崑曲的未來，在臺灣有許多發揮的空間」。

大岡淳目前是日本靜岡藝術中心專職的導演、劇評人與劇作家，他說「過去看過許多亞洲傳統藝能跨國合作的作品，失敗案例很多，但我在這個作品裡看見藝術家勇於衝撞、試圖融合，並找到可行的形式，留下來的經驗，未來可以在傳統藝術的傳承上繼續發酵，是個成功的作品」。

跨文化製作所面對的重大考驗，就是製作團隊如何顯揚自身的文化優勢跟藝術主體性。創作《繡襦夢》最難能可貴之處，在於臺日雙方的製作立場，自始至終都在努力的守護傳統，珍惜各自經典的藝術價值，用開闊的心胸去理解對方，持續展開溝通對話。我們相信：這樣的跨界探索，對外，可以讓不同國家、不同文化、不同語言的人，看到臺灣的創意、對傳統戲曲的尊重，啟發當代觀眾對崑曲的想像空間。對內，則為劇團締造更多的能見度與影響力。而探索的意義在於探

索未知，會不會成功，沒有人知道，但是若有機會展示傳統文化新價值，進而開拓多面向的觀賞族群，探索就是值得的。

國光劇團劇目創作類型一覽表

劇目類型	主題分類	設計動機	實踐目標
傳統老戲	1. 表演經典／傳統功法：水滸風情、鬼瘋、折戟黃沙楊家將、青龍白虎三世纏鬥、歡喜好過年、喜劇京典、冒名錯認、小丑報到。 2. 檢視歷史／觀照社會：禁戲匯演、司法萬歲、戲裡帝王家、公平正義 3. 女性思考：譴責負心、女人我最大 4. 青春新秀：花漾二十、極度新鮮紹代三嬌 5. 現代：不能說的祕密	維護傳統經典 傳承演藝功法 貼近時代脈動 護持新秀接班	建構原創劇藝美學
新編創作	1. 本土題材：媽祖，鄭成功，廖添丁 2. 女性系列：金鎖記、孟小冬、水袖與胭脂、三個人兒兩盞燈、狐仙故事、王有道休妻、青塚前的對話 3. 文學劇場：閻羅夢、王熙鳳大鬧寧國府、百年戲樓、新編梁祝、十八羅漢圖 4. 清宮三部曲：康熙與鰲拜、孝莊與多爾袞	立足臺灣 現代情思文化思潮 人生價值思考 古今對照相互借鏡	彰顯京劇當代風格 開展戲曲文學劇場 促進國際兩岸交流
跨界實驗	1. 跨領域：快雪時晴，詩與樂對話、再現東風、木蘭 2. 跨團隊：小劇場大夢想系列、關公在劇場、趨勢科技文學劇場蘇東坡 3. 跨文化：豔后與他的小丑們、歐蘭朵、臺日繾綣夢	藝術跨界實驗 分享戲曲基因 開發國際觀眾 文化交流合作	整合創意資源平臺
兒童劇	1. 環境保育：禧龍珠、京星密碼 2. 三國故事：三國計中計 3. 關懷兒童：紅孩兒、武大郎、哪吒	教育向下紮根 開拓欣賞族群 培養年輕社群	

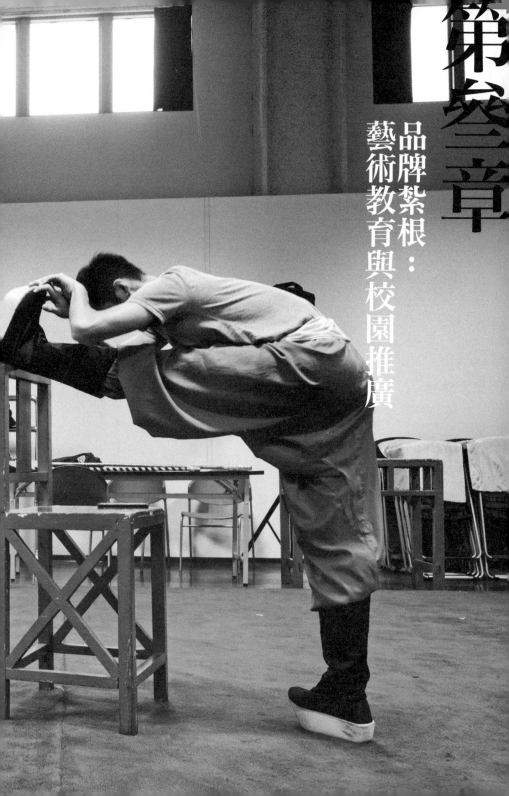

第參章

品牌紮根：
藝術教育與校園推廣

近年來，全球企業形塑自身「品牌文化」的觀念，已逐步成為行銷研究的主流，其轉換了傳統以一項特定產品為導向，來開發觀眾的行銷手法，而著眼在爭取一種「持續性的競爭優勢」，也就是「能在長時間內逐漸創造、經營和強化的東西來競爭，那就是『品牌』。」消費者對於「品牌」的認知信念，是建立在自身實際的經驗上，而這種價值往往能超越對於強勢大眾媒體創意的短暫吸引，形成對「品牌文化」的忠誠信任。

至於品牌文化的定義，簡要而論就是顧客對於品牌選擇的經驗印象。對戲曲團隊而言，品牌價值就是創造口碑。而口碑形塑是以表演劇目為核心，向周邊放射出去的各種直觀感受，包括劇情內涵、演員表現、技術配合、聆賞效果、行銷手法、配套措施、現場服務等整體的統合經驗。而以上這些「整體的統合感受」必定建立在「顧客」（觀眾）支持上，像京劇這樣具有深厚人文內涵的「產品」，才有存在於當代及永世傳承下去的可能。然而當老觀眾漸漸凋零，新觀眾在哪裡？上媒體曝光、踩街宣傳，固然可以吸引到觀眾，但若從經營管理的角度審視，傳統戲曲比起影視、藝文行業，更需要積極的策略招徠更多顧客、觀眾群支持，才有利傳統戲曲藝術生生不息發展。

一般講到「開發顧客」，勢必聯想到商業經濟操作手法，從市場面管理顧客、滿足顧客需求；然而傳統戲曲增加觀眾群，不是單純實踐整合行銷步驟即可奏效，沒有絕對完美的觀眾維持與開發的ＳＯＰ可言，何況國光身為公營劇團，推動文化活動的使命遠遠超過追逐商業利益，國光培

養傳統戲曲觀眾的基礎必須從文化面向切入，恰與國光「推廣藝術教育」的宗旨不謀而合。因此透過藝術教育，運用具時代感的手法行銷傳統戲劇，開發潛在觀眾、游離觀眾，使文化內涵的獨特魅力得到更多人肯定，自然而然成為國光培養觀眾的策略首選。

國光推行各類藝術教育活動包括中小學教師研習營、搭配小學生及青少年戶外教學的「藝術直達列車」與校園演出活動、兒童夏令營，高中及大專院校藝文課程的「專題示範講座」、進駐大學校園的「駐校藝術家」計劃等。並且製作出版一系列「拍案京奇」中英文藝術教育教材，以大眾化、多元化、精緻化、生活化的設計思考，來激發校園學子與社會群眾探索戲曲創意的想像動能，達到拓展更多觀眾走進劇場目標。

一、行銷傳統：從藝術教育做起

「藝術教育」的多元功能，是世界先進國家提振人文素養、激勵創意改革的發展主軸。在此主流思潮下，教育部也開始試行實施「九年一貫課程」，將「藝術與人文」課程概念納入提升中小學生藝術人文素養的學習領域。

而傳統戲曲「有聲皆歌、無動不舞」的舞臺風格，是古典詩詞文學與歌舞戲劇的綜合體，不但有豐富的藝術元素，且表現手法極具想像力，其藝術構思及藝術想像表現，足以與九年一貫「藝

術與人文」學習領域發展的課程目標緊密結合，是啟發學童想像力的最佳獨特教材。因從二〇

二年起，國光開始籌劃戲曲藝術教育推廣活動系列，先針對中小學教師開設「拍案京奇」京劇藝

術研習課程：之後再針對國中、小學生，開辦「藝術直達列車」，規劃「來團看戲」或由國光「送

戲上門」，將京劇紮根推廣到各級校園。

國光藝術教育研習活動，秉持寓教於樂原則，介紹行當特色、演員培養歷程、臉譜化妝，以

及虛擬流動舞臺的表現、演員與觀眾的關係等等。很多小朋友是第一次進劇場接觸傳統戲曲，個

個爭相上臺體驗京劇基本功，像是：學習蹲著「走矮子」、學習躍起雙腳勺，手拍足底「雙飛

燕」。在各界好評不斷及殷切期盼下，國光亦出版一系列藝術教育教材，提供從事戲劇藝術教育

者教學輔助之用。有了中小學校園推動京劇藝術教育成功經驗後，國光再以講座搭配小型表演示

範的模式，進入高中校園推廣，不僅團體購票看新編戲，更多次集體到國光劇場欣賞原汁原味的

傳統老戲。大學校園推廣內容更精彩，有講座、展覽、戶外活動、演出的「駐校藝術家」套裝計劃，

甚至於二〇〇八年獲香港城市大學之邀，赴港舉辦為期一週的「駐校藝術家」活動，拉近京劇劇

場與香港大學生的距離，更將京劇在臺灣深入校園蓬勃發展的模式傳播到香港。

（一）以校園為基地、以教師為種苗

二〇〇三年，國光首先提出了「國中小學藝文師資培訓──拍案京奇示範計劃」。以一年時

戲曲藝術教育推展活動系列，施行構想圖如下：

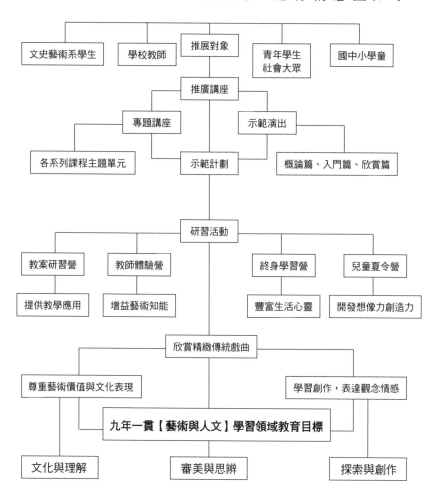

問招收國中、小學教師一千多人，分十梯次培訓成為藝文種子教師。而每梯次研習活動結束後，劇團會發放問卷調查給學員，請問教師對研習內容、實施方法及活動效果的看法，並舉行檢討會議，再納入問卷意見，做為下次修正方案參考。

國光培訓優良傳統戲曲師資的目的是，希望提升教師的藝文素養，豐富其教學內容表現後，再藉由種子教師引領學生欣賞戲曲演出活動，推動校園欣賞傳統戲曲的人文風氣。因而規劃課程時，秉持以人為本，以師為重的原則，揚棄「以課程與主講人為中心」的被動式研習方式，改為「以學員為中心持續，主動創造價值」的學習方式，並在深入了解國中、小學藝文師資的需求及授課資源後，依研習期程設計相關課程。

（二）各類型推廣規劃：課程與期程

劇團為讓藝術教育課程不流於呆板無趣，特別因應時代節奏、變造傳統形象，提煉傳統戲曲的深度美學精華，轉化為大家容易感知與欣賞的體驗過程，再運用有系統的教學手法來設計活動，以下列三原則擘畫課程，使文化內涵的魅力得到新的體現。

1. 主題系統化

將戲曲表演元素及特色，作一系列的主題規劃，使其藝術形式的蘊含內容，有系統性的講述

脈絡，便於學子充分了解。分為概論篇、入門篇、進階篇等三個階段，每一階段各有三個相關的主題。概論篇有：流動的舞臺、演員造型術、合歌舞演故事；入門篇有：生旦淨丑看人物、吹彈拉唱歌戲曲、扮虛弄假話舞臺；進階篇有：濃妝豔抹畫臉譜、四功五法論表演、忠孝節義說故事等主題內容。

譬如「流動的舞臺」是彰顯中國戲曲「化無為有」「方寸千里」的舞臺特色。拿著一根馬鞭，就可以「無中生有」的上馬下馬；握著一條彩帶，就能夠「以假當真」的變成水火，紅黃色彩帶代表熊熊火焰、蔚藍色彩帶意味悠悠河水。隨著演員肢體動作與說唱歌舞，變化出各種時空環境，加上觀眾對於生活的體演聯想，就能夠製造出「場隨人移，景隨口出」的藝術效果；可能這裡是鳥語花香的花園、那裡是遼闊無際的大海，又或者眨眼之間竟來到了高溫險峻的火焰山。

根據以上各個主題設計的活動課程腳本，有系統的重組戲曲表演的美學概念，以深入淺出的方式，講解戲曲基本知識，劇團最後再將活動過程製作成影音輔助教材，提供作為藝術教學課程之使用範本。

2.劇目特色化

因應不同的主題，選擇賞析演出劇目，再依表演特色酌予拆解、重組，形成可彈性運用之介紹橋段，以戲劇知識的體驗及動作的模擬，配合深入的解說，取代單純的演出節目欣賞，加深學

員的印象，幫助教師活絡運用在教案之設計應用上。

3. 形態多元化

開發多元的表現形式，強化主題清晰的掌握步驟。研習課程除專題講座、演員示範、劇目賞析外，還有臉譜彩繪、聲音表情、形體操練、想像探索、劇場導覽等單元，讓藝術活動的教學樣式可以交互更替，激發豐富的學習效能，提供教師研發課程統整教案的靈感，達到具體開展戲曲活躍面貌的實踐目的。

綜觀課程特色，為了加強學子對戲曲特點的深刻認知，活動內容十分注重體驗與互動，包含「實務體驗」及「互動分享」兩部分，這也是藝術教育的活動重點，不僅可以讓學子親身體驗學習內容，並能增進參與人員之間的交流，深化學子對於活動經驗的美好感受，以奠定他們主動接觸戲曲藝術活動的意願。

以下為教師研習課程範例：

項目	時間長度	課程名稱	內容	備註
一	30到50分鐘	示範講解：戲曲表演的虛擬手法	1.虛擬生活的表演概念 2.光碟教材選播：虛擬人生 3.演員示範表演	兩名助教 字幕、光碟播放 地毯／麥克風／音響

	時間	類別	內容	器材
二	30到50分鐘	示範講解：戲場乾坤的想像空間	1. 戲曲舞臺的流動方法 2. 光碟教材選播：戲場乾坤 3. 一桌二椅的組合介紹：文字教材內文說明	兩名助教 字幕、光碟播放 地毯／麥克風／音響 武場音樂人員
三	30到50分鐘	示範講解：教案設計的創意探索 演出欣賞	1. 如何運用傳統資源豐富教學的創意表現 2. 光碟教材選播：教案探索 3. 教案範例操作體驗：古詩選粹 1. 臺前幕後妝扮介紹 2. 精選劇目：《昭君出塞》演出	字幕、光碟播放 麥克風／音響 文武場、字幕
四	5到15分鐘	互動交流	1. 學員體驗，心得分享	麥克風

課程活動內容包含「示範講解」及「演出欣賞」、「互動交流」三大部分，可因應各校時間規劃彈性組合。約有以下幾種組合：項目一或項目二，搭配項目四，即為二小時課程；項目三，搭配項目四即為二小時課程；以上四項全組合，即為四小時課程。

以下為「流動的舞臺」解說主題架構圖：

「流動的舞臺」解說主題架構圖：

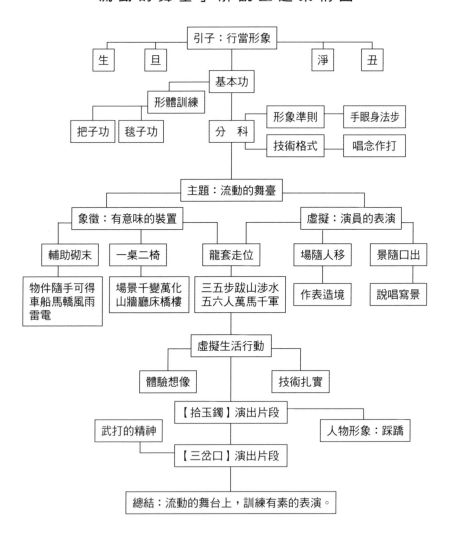

不論是幾個小時或幾天的研習活動，國光策畫課程時，皆注重深入淺出原則，專題介紹京劇表演內涵，再以「示範解說」、「引導體驗」，及「座談互動」等安排，讓學員循序漸進了解京劇藝術的表演風貌，激發學員參與進階活動之熱情意願。經由「心得交流、成果分享」，激勵教師學員透過團隊創作、研發實用的教案構想，作為創意活動的具體成果。回到學校後，可以針對不同年級的學子，規劃適合學習的統整課程。

經過實踐證明，當國光以生動親切方式設計研習課程，來推展傳統戲曲，有效縮短了學員對於戲曲藝術陌生的「距離感」，對課程配套及團隊素質皆表示高度肯定及讚許。例如三天期的教師研習營，學員每天早起後，由助教群帶領練早功：喊嗓子、跑圓場、踢腿……當助教示範解說這些梨園基本功，在在引發學員的驚聲讚嘆：原來看似輕易簡單的翻跟斗、倒立動作，背後竟要操練這麼多不為人知的技藝功夫。這樣「手把手」指導，讓教師對傳統京劇的刻苦訓練印象深刻，並運用於日後教學上。

種子教師培訓計劃不但讓參與的中小學教師們留下美好回憶，回到工作崗位上，搖身變成傳播京劇的最佳代言人，國光還進一步結合校外教學戲劇賞析的實施擴展，為戲曲藝術教育奠定扎根工作。

二、轉化傳統

國光在第一階段、擘劃「教師研習課程」，提供老師結合藝術創意表現的教學理念後，第二階段是擴大接觸觀眾面向，開發新的觀賞族群。

（一）藝術直達列車

二〇〇三年起，國光結合各中小學校「校外教學」課程，開辦「藝術直達列車」。學校教師可安排帶領學生「來團看戲」，國光也可以「送戲上門」，以此建立學生欣賞傳統戲曲的風氣，培養「未來的觀眾」。

1.「來團看戲」

「來團看戲」開放各縣市國中、小學生，以校或班級為單位報名，來國光劇團的國光劇場（臺灣戲曲專科學校木柵校區演藝中心）看戲。國光劇場屬於小型劇場，有六百個座位，國光於上半年擇定一周的時間，排除周六日學童不上課，於週一至週五的上下午各演一場，一周共演十場，一場六百人，十場就有六千人；下半年亦然，共演十場，一場六百人，十場就有六千人。一年下來可接觸一萬名以上的小朋友。演出劇目以兒童京劇為主，如孫悟空火焰山借芭蕉扇的《風火小

子紅孩兒》或孫悟空大戰白鼠精的《無底洞》。

「藝術直達列車」不賣票，但為了讓同學深刻感受劇場氛圍，國光還是設計一人一票進場機制，讓同學對號入座；也會安排「臺前幕後看京劇」的導聆活動，由主持人與演員當場示範、一一拆解京劇元素，包括京劇演員服裝化妝過程、京劇音樂的加乘作用、京劇表演空間的虛擬想像、京劇行當程式化表現等，讓同學在觀賞演出時，可加以印證，瞭解京劇演出多元之美。

演出結束後，現場安排有獎徵答，加強學童對京劇的認識，同學反應十分熱烈，爭相上臺表演、作答或與演員合影留念；因為太多學生想與演員合照，國光還發明製作與戲有關的人形立牌，放在劇場入口處，供小朋友拍攝，算是最早的打卡概念了。

「來團看戲」執行過程是一件複雜的大工程。一場戲六百個觀眾，若以一班三十名學生數計算，等同一場要接待二十個班級。二十個班級意味著有二十臺遊覽車，這些遊覽車幾乎是同一時間來到國光、也幾乎在同一時間離開國光，有家長對此狀況顧慮重重，擔心孩子來國光看戲不安全。為確保每一場六百名學童安全進出劇場，同時消弭家長的疑慮，國光行政團隊經過反覆模擬，多次測試後，才訂下嚴謹周全的執行步驟。

剛開始國光辦理「來團看戲」，多透過電子媒體、網站等管道發布消息。初期以文山區的學校因為交通最方便、來得最多，如木柵國小、文山國小、萬興國小、力行國小。校方常常是以年級為單位報名，常常一個年級來，國光劇場六百個座位就坐滿。

慢慢地，「來團看戲」口碑在各級學校之間傳了開來。許多國小老師規劃教學活動時，會主動將「來團看戲」列入課程，造成額滿盛況。幾年下來，總參加人數超過逾十數萬人次。許多來不及報名的學校，早在前一個年度活動結束後，就頻頻詢問國光「下一梯次活動時間」。也有學校將「來團看戲」列入校外教學一日遊行程，如桃園中壢祥安國小二百多名學生校外教學，安排早上到劇團看戲，下午去木柵動物園玩。

國光曾針對「來團看戲」設計學習單、辦理「感想一籮筐」徵文，不但來稿踴躍且學子於內容中多次提及：「這是第一次觀賞京劇的演出，徹底打破過往心中對於京劇的刻板印象」、「原來觀賞京劇可以沒有壓力，京劇這麼有趣、生動、活潑，不排斥再次觀賞京劇」，看到兒童觀眾的回饋，劇團工作同仁再疲憊，所有的辛苦亦都隨之散去了。

2.「送戲上門」

「送戲上門」是因應讓更多師生參與本案活動，以達藝術教育積極推廣之目的，於是主動安排期程至各校演出。

二〇〇三年，國光展開為期半個月的「送戲上門」戲曲示範賞析活動，分別至臺中市、嘉義縣市、臺南縣市的文化中心，演出十幾場。為了擺脫「京劇」在學子心目中枯燥無趣的刻板意念，劇團精心設定活動標題，如二〇一一年參與規劃演出臺北市政府文化局主辦、臺灣傳統藝術總處

承辦的「育藝深遠－藝術教育啟蒙方案」，特別喊出同學的習慣用語，以「看京劇，很犀利！」為題，縮短青年學子與京劇欣賞之距離。二○一七年，國光劇團從木柵文山區進駐位於臺北士林區的臺灣戲曲中心，於二○一八年重新推出「藝術直達列車」活動，持續深耕在地藝文活動推廣。

（二）親子夏令營

除了開展戲曲的活潑樣貌，使它具有「親和力」之外，以戲曲為素材的教育課程特點，更在於它能提供各種多元的藝術體驗樣式。例如在二○○四年，國光與中正紀念堂管理處合辦「非常京彩」：「戲曲體驗營」及「兒童夏令營」，前者招生對象為中、小學教師及對傳統戲曲藝術有興趣之社會青年，後者只要年滿七歲之國小學童皆可報名。

因為該年為猴年，劇團安排課程內容，特別從「猴年看猴戲」的主題切入，概分為「表演藝術賞析示範講座」、「主題活動體驗與實務操作」與「教案研討與創意分享」等三大類型。

從內容的整體規劃看來，「體驗傳統」與「開展創意」是課程主題的兩大目標。對於「傳統」的體驗，從晨間喊嗓、演員「養成教育」的基本訓練，認識京劇音樂與表演的組合特性，解構臉譜色彩線條的象徵意義，一直到親身體受在華麗戲服包裝下，演員難為人知的嚴苛考驗等；而在領略傳統之外，如何從中「開展創意」，則是我們激勵創新、構築對生活多元想像的探索本源。因此，透過示範解說體系的嶄新設計，由「一桌二椅」的創意空間，衍生在教室裡發展的肢體遊

戲；直接以臉譜的塗繪方式，讓孩子嘗試在臉上自由表現；運用戲曲道具的象徵原理，提供美術勞作的創新發想；以及透過「教案研發」，鼓勵學員經由分組的交流討論，學習統合戲曲意念的應用方法。

學員經過為期五天，每天八小時的的營隊密集訓練後，將傳統知識化為表演實踐，從中體悟到戲曲鍛造過程的奇特歷練。最後高潮當然是全體學員的成果展演。成人組與兒童組分別以自行編導的「教案探索」以及臨摹表演的「京劇選段」來驗證他們的無窮活力。成人組兩隊各自呈現出揉合『傳統』與『創新』意念的迥異構思，豐富了戲曲傳統思維另類的表述方式；而平均年齡只有八、九歲的國小學童們，則現場配合專業樂師的伴奏，有板有眼的完成了京劇《孫悟空大戰玉鼠精》的歌舞彩演，扎實的體驗了在傳統劇場中的表演歷程。

正是在這樣的悸動當中，「非常京彩」的活動歡愉的落幕。而經過五天緊湊的研習，全程陪伴學員一路成長的助教們可是累癱了！這群由國光的青年演員所組成的助教群除了以專業的表演獲得學員的讚賞，更重要的是他們在活動中展現的熱誠、用心、與親和的團隊形象，大幅度的改變許多學員對戲曲陌生的刻版印象，使他們因為認識了這群堅守傳統的工作者令人動容的生活品貌，而油然產生對於戲曲傳統價值的珍惜與尊重。這種形象與認知，無疑正是戲曲人文精神得以立足當代的重要特質。

二○○四年《非常京彩 兒童夏令營》研習活動課程表（草案）

日期	星期	0800	0830—0930	0950—1040		1100—1200		1300—1430	
7/19	一	學員報到	始業式 國光簡介 專題演講：京劇與我	基本功（一）	休息	基本功（二）		一桌二椅的創意空間（示範講座）	休息
7/20	二		晨間喊嗓 毯子功的體驗（一）	生旦淨丑你像誰（一）	休息	生旦淨丑你像誰（二）	午餐	兒童武術：猴拳創意研習	休息
7/21	三		一、兒童武術暖身 二、晨間喊嗓 毯子功的體驗（二）	臺前幕後：濃妝豔抹話臉譜（示範講座）	休息	《戲劇欣賞》猴年看猴戲 演員	午餐	京劇音樂課程（一）我也會打鑼鼓經	休息
7/22	四		晨間喊嗓 基本功的體驗（三）	造型妝扮 體驗	休息	造型妝扮 體驗	午餐	創意教室習作：父子騎驢 古詩選粹	休息
7/23	五		一、兒童武術暖身 二、晨間喊嗓 毯子功的體驗（四）	基本功複習	休息	戲曲賞析 教案實務探索（分組演練）	午餐	戲曲賞析 教案實務探索（分組演練）	休息

（三）駐校藝術家計劃

國光於二〇〇六年首度針對大專院校校園文藝季活動，整合劇團戲曲藝術教育系列課程，新開發「駐校藝術家計劃」，以深入開拓大學生族群，認識戲曲的多元面貌。

首次「駐校藝術家計劃」，選定政治大學舉辦為期一週的「千姿百態看戲曲」活動。內容包括「國光十年海報展」，展出國光劇團十年以來演出節目的海報；「傳統京劇VS.現代觀點一劇場人文系列講座」，邀請王安祈、聶光炎、平珩等表演藝術界老師，從古典女性、視覺藝術、肢體創意、現代文學等議題角度來介紹京劇與當代劇場活絡的交流情況。

還有「拍案京奇」工作坊，藉由示範講解與實際操作，讓大學生直接與戲曲進行面對面的親密接觸，由李小平導演示範京劇臉譜的勾繪方法、講解臉譜設計的象徵意念，劇團臺柱魏海敏與唐文華針對旦角與生角的發音與身段動作進行練習與體驗，以及張育華與「政大國劇社」的同學

1610–1730		1450–1600
演藝生活漫談（一）	休息	一桌二椅的創意空間（活動體驗）
創意臉譜繪畫	休息	創意臉譜繪畫
演藝生活漫談（二）	休息	京劇音樂課程（二）大家來亮相
綜合座談	休息	創意教室習作：父子騎驢 古詩選粹
結業式 全體聚餐	休息	教案成果 創意呈現

攜手，透過《白蛇傳‧盜仙草》梳妝著衣，讓大家瞭解舞臺人物造型的過程與精彩的演出片段；「戲曲教案創意研發」邀請臺南大學王友輝教授主講、年輕演員劉嘉玉帶領大家活動筋骨，驚豔原來戲曲身段也可搖身一變發展出「京劇健身操」。「Surprise!京劇創意秀」公開評選以任何形式概念所傳達的京劇創意表現，並在「政大之聲」頻道製作「千姿百態說戲曲」廣播節目，最後以原名《巧縣官》的新編京劇《威京闖天關》做為壓軸演出。

為期一週的駐校活動，活動內容有機又多樣化，約吸引三千人次參與，不但讓傳統戲曲成為藝術創新的活水泉源，還變身為文學、音樂、語言、歌唱、演出、繪畫、肢體、造型、傳播、行銷、廣告文宣、創意教案、視聽影像等具有產值的文化創意產業。

繼政治大學後，國光陸續於臺灣大學、東華大學、臺北醫學大學、銘傳大學等校，舉辦駐校藝術家活動。駐銘傳期間還特別設計安排彩排攝影，搭配《武大郎奇遇記》的演出，由銘傳大學招募有興趣與攝影專業的學生參與，在不影響表演狀況下，利用彩排、演員化妝等時段，開放自由攝影。

除了在臺灣於各大學舉辦駐校藝術家，國光還於二〇〇八年，受香港城市大學中國文化中心之邀，赴港舉辦為期一週的「駐校藝術家」活動。香港城市大學中國文化中心在鄭培凱主任的積極擘畫下，舉凡文學、藝術、哲學、宗教、建築、科技等各方面皆有深刻且廣泛的通識教育，為學生培養高深的眼界及鑑賞能力」，以京劇、崑曲為例，裴艷玲、蔡正仁、岳美緹、梁谷音、汪

世瑜、林等名家皆曾舉辦過示範講座。

國光對於能到城市大學演出，特別顯得戰戰兢兢。該次活動包括演出《王有道休妻》與《愛殺烏龍院》一新編一古典兩齣劇作，另有三場藝術專題講座、二場演出前長達四十分鐘的導聆介紹，不僅以「套裝活動」拉近京劇劇場與香港大學生的距離，更將京劇在臺灣深入校園蓬勃發展的模式傳播到香港。

國光於大專院校執行「駐校藝術家」計劃，除了展演和體驗活動，更著眼這些活動能以較全面的形式，引領大家領略戲曲的豐富內涵，此外它更提供了參與者得以進階學習、深入探索的導覽路徑，使藝術活動具有多樣化的體驗成效。國光的信念是，哪怕日後只有千分之一觀者持續關注京劇動向，認同國光理念，國光的付出就沒有白費。

二○○八年國光劇團香港城市大學【駐校藝術家】套裝活動

藝術專題講座共有三場，時間、場地、題目如下表：

時間	地點	題目	主講人
2/19（二）1630－1820	中國文化中心視聽教室 R6143	戲曲劇場的實驗性與現代感	李小平（陳美蘭、朱勝麗示範）

時間	地點	題目	主講人
2/20（三）1430—1620	惠卿劇院	京崑表演藝術講座	王安祈（陳美蘭、朱勝麗示範）
2/21（四）1030—1220	惠卿劇院	古典女性的現代詮釋	王安祈、李小平

演出導聆共有二場，時間、場地、題目如下表：

時間	地點	題目	主講人
2/21（四）1800—1840	中國文化中心視聽教室 R6143	導聆——《王有道休妻》	王安祈
2/22（五）1800—1840	中國文化中心視聽教室 R6143	導聆——《愛殺烏龍院‧坐樓刺惜‧活捉》	李小平

演出共有兩場，時間、場地如下表：

時間	地點	劇目
2/21（四）1900—2100	惠卿劇院	京劇小劇場——《王有道休妻》 主演：唐文華、陳美蘭、朱勝麗、謝冠生、張家麟
2/22（五）1900—2130	惠卿劇院	《愛殺烏龍院：坐樓刺惜、活捉》 主演：唐文華、朱勝麗、陳美蘭、劉稀榮

（四）校園專題示範講座

國光自一九九五年成團以來，無論各式各樣的演出量再大，為了持續拓展京劇欣賞人口，每年一定維持相當比例的藝術教育和至全臺公私立國、高中、大專院校校園演出。自二○○○年起又擴大策辦系列大專校園講演，努力博取學生族群的認同。做法是，根據劇團年度之各項演出活動，擬定新鮮的主題，配合現場示範演出，引發校園學子的欣賞興致。

國光為了宣傳一檔戲，通常要辦二十至三十場大學校園巡迴講座，譬如國光為宣傳二○○二年《閻羅夢》、二○○三年《王熙鳳大鬧寧國府》、二○○六年《金鎖記》，分別主動至臺大、政大、東吳、輔大、臺灣藝大、文大、中央、元智、海大、世新、實踐、政戰、德明、經國學院等學校，舉辦二十多場的戲曲講座。

國光進校園做巡迴講座，剛開始是結合當地中文系或教育系、戲劇系的老師，以輕鬆的對話，搭配演員身段示範、介紹京劇表演特色、演員行當、身段、唱腔、段子演出及精選影音播放，表現京劇活潑淺顯、精緻動人的面向，希望新世代的年輕人看了熱鬧後，也能深入欣賞戲曲的門道，進而成為京劇藝術的愛好者。後來由於受到學校師生的歡迎，便在除了中文系或文學院的學生之外，亦規劃至國立藝術學院音樂系、耕莘護校辦講座，讓更多非人文史哲學系的學生也有機會接觸傳統戲曲藝術。

（五）製作出版影音教材

無論藝術活動的課程表現力如何豐富活躍，教育的紮根靠的是長年的持續耕耘，若要能真正彰顯推行戲曲、普及藝術教育的具體效能，進而能轉化社會群眾對於戲曲藝術形式的態度與認知，必須運用視聽媒體科技的輔助手法，來強化戲曲進駐大眾生活的「便利性」。

有鑑於此，國光於二○○三年推動製作《拍案京奇》系列影音光碟教材。以當年度戲曲藝術教育施行之「概論篇」主題課程內容，組織整理並剪輯成影音光碟，出版發行首部京劇鑑賞教材《拍案京奇——概論篇》DVD 光碟及導覽手冊，提供參加之國中小學老師在課堂上可實際操作之教案素材，提升師資培訓計劃之具體執行成效。

《拍案京奇——概論篇》，是從一個淺顯而概略的整體俯瞰來導引觀眾認識戲曲舞臺風貌的流動特性：教材從《角色行當》、《虛擬身段》、《服飾穿戴》、《音樂伴奏》、《空間轉化》等概念的基礎介紹，邀請專家學者參與，導演運用獨特藝術視角切入，深入淺出介紹京劇歷史、表演特色、腳色行當、扮相行頭、身段砌末、唱腔念白，舞臺的虛擬寫意觀念等，從傳統京劇出發，引申現代感十足的創意教案，提供各層級校園藝術與人文教師，轉換為劇場遊戲的輕鬆形式，以京劇元素激發學生潛能，使傳統京劇也可以生活化與現代化。

接著二○○四年出版《拍案京奇——入門篇》，持續以淺顯輕鬆的主題氛圍，來展示戲曲「演員藝術」的深刻內涵。以「猴年看猴戲」作為主題，特意從人物「形象塑造」的角度，來表現戲

曲「合歌舞演故事」的劇場特色，教材製作選擇耳熟能詳的孫悟空作為形象代言，發展臉譜創意、桌椅組合、百變旗棍等教學素材，引領學子進入多元創意的京劇世界。以戲曲的傳統概念「引發」探索，則是本製作藝術教材以激勵學子開展創意的用心。本教材藉著主題內容所牽涉的相關層面，而提出從色彩意義、空間概念、乃至於道具想像的多元嘗試，都立意鼓動以一種活躍新奇的寬闊視野來觀察生活。

二〇〇五年《拍案京奇——欣賞篇》結合傳統戲曲與現代劇場，藉由林懷民、聶光炎等劇場大師親身說法，描繪文化前行與演藝進展的京劇價值。此外劇團還與世新大學合作，建置「國光劇團京劇經典劇目數位典藏計劃」網站，提供民眾二十四小時觸手可及的京劇賞析。

國光的影音教材製作傳播，希望能提供學校教師作為「藝術與人文」課程領域之輔助素材。

為全面拓展「拍案京奇」系列光碟教材之廣泛效益，除積極提供系列教材給偏遠地區或弱勢族群學生作為藝術欣賞資料，並將這套教材製作中英文字幕及內容摘要，作為促進國際文化交流的輔助工具，達到廣泛推展戲曲藝術教育的效能。

三、深耕經營青少年族群

為了因應教育部實施九年一貫「藝術與人文」教育推廣政策，有效推動京劇藝術欣賞階層向

下紮根，培養戲曲劇場的未來觀眾，自創團不久，國光即開始在節目製作策略中，增加「兒童京劇」演出類型，陸續推出《風火小子紅孩兒》《禧龍珠》《武大郎奇遇記》《三打白骨精》《孫悟空大戰玉鼠精》，及「科技藝術親子劇」《京星密碼》等，致力以輕鬆活潑的演出形態，吸引青少年兒童觀眾的欣賞興趣。這類演出多改編自大家耳熟能詳的傳統經典劇目，除了充分展現傳統歌舞功法表演的豐富內涵，更講求以現代劇場的明快節奏，融入時下社會現象關注的焦點議題，如親子關懷、人際關係、環境保育、歷史故事等，借以配套校園藝術活動開發兒童想像力與創造力的教育目標，引領稚齡觀眾感受戲曲劇場獨特的賞戲體驗。

《風火小子紅孩兒》製作於一九九九年，是國光首部新編兒童京劇，在藝術風格上突破傳統虛擬程式以寫實意境做呈現，從兒童所能理解的劇情出發，演員以年輕新生代為主，淺顯逗趣的對白，再加上京劇的音樂、程式動作、舞蹈、化粧造型等等，拉近京劇與學生的距離，改變家長對傳統戲曲的印象。《風火小子紅孩兒》推出當年還沒有電腦售票系統，熱情的觀眾不僅現場排隊買光了所有的門票，還不斷要求加演，至今國光後臺都還掛著當時演出用的芭蕉扇和「借扇一百元」的道具招牌。《風火小子紅孩兒》一炮打響後，國光再接再厲推出《禧龍珠》《武大郎奇遇記》等新編兒童京劇。這些作品都一演再演，贏得觀眾好評。

「風火小子紅孩兒」觀後感

作者：臺北市劍潭國小四年甲班楊忠豪

三月十日我們去了臺灣戲曲專科學校看國光劇團演出的「風火小子紅孩兒」這部京劇，剛開始有鐵扇公主和小火妖來為我們介紹什麼是京劇，還有在表演京劇的時候會用到的道具，像是紅色的帶子就是火、藍色的就是水，兩片葉子就是一棵樹，還有小火妖表演一些很奇怪的游泳方式，好好玩哦！

接著就是大戲上演，剛開始的時候，有很多小火妖在欺負土小弟，他們還用火燒土小弟，後來紅孩兒出來了，他把土小弟變成烏龜，當場，小朋友都笑了起來。後來土小弟跑到我們這裡來，他的樣子好可怕哦！

後來小火妖也跑到臺下抓土小弟，然後紅孩兒把土地燒得哇哇叫，可是紅孩兒用的是真火，我們都覺得好奇怪，他們的戲法好特別哦！

我覺得他們演的很好，土小弟呆頭呆腦的好好笑哦！最後，京劇在我們的掌聲下結束了，我覺得他們表演得很精采、很努力、也非常好看，希望老師下次還可以再帶我們來這裡看別的京劇，那就太好了！

二〇〇八年，藝文界強吹三國風。電影《赤壁》演得當紅火熱，電視界、劇場界群起傚尤，

連故宮都推出「赤壁文物特展」。反觀京劇，擁有三國劇目恐怕不下上百齣，劇團於是在王安祈總監的策劃下，請國光青年編劇林建華編寫一齣與「三國」有關的題材，來製作兒童京劇，讓從小耳濡目染三國故事的兒童觀眾，願意從三國世界來認識京劇、喜歡京劇。

三國故事中，最為人所熟知的當屬「赤壁之戰」，傳統京劇敘述「赤壁之戰」的《群英會》最是膾炙人口，在總監與建華兩人文思碰撞下，決定以京劇《群英會》為本，改編成為《三國計中計》，於二〇〇九年首演。

《三國計中計》是一趟屬於三國京劇的奇幻冒險之旅。講小朋友倪中基（常被同學取笑為「你中計」）因為玩電動、打瞌睡，進入三國世界，巧遇「香香公主」孫尚香，加入「蔣幹盜書」，親身體驗「草船借箭」。周瑜、諸葛亮、曹操、魯肅、蔣幹這些三國人物，也就順理成章地將他們在京劇裡的形象與表演，展現在兒童觀眾面前。

自《三國計中計》首演以來，幾乎每一年都配合「藝術直達列車」演出，向至少五千名大小朋友介紹京劇唱唸作打戲曲元素，如果是戶外演出，更是每場動輒吸引二、三千名觀眾闔家觀賞，例如二〇一二年應邀參加臺北兒童藝術節在大安森林公園露天音樂臺演出一場，總參與人數三千五百人，確實培養了不少新一代觀眾群。

二〇一八年，影視劇集《軍師聯盟》在華語市場延燒，國光趁勢貼近時代脈動風潮，在劇團駐地的臺灣戲曲中心大表演廳，再次以這齣戲結合科技影像互動技術研發計劃，重新製作兒童京

劇《三國計中計》，除了有效掌握「科技與表演藝術融合」的劇場發展趨勢，銳意翻新傳統戲曲表演面貌的探索，讓新世代社群也能深刻感受戲曲劇場與時俱進、實踐夢想的時代精神。

二〇一二年臺北兒童藝術節戶外藝術演出成果報告表

演出劇碼	三國計中計	演出團隊	國光劇團
演出地點	大安森林公園露天音樂臺	總參與人數	3500人
演出日期／場次	七月二十八日　晚上七點三十分		

活動執行成效：

為了拉近現代兒童與京劇的距離，國光劇團選取最為兒童熟知的「三國」題材來製作兒童京劇，其中最為人所熟知的當屬「赤壁之戰」。《三國計中計》即以傳統京劇經典老戲《群英會》為本，設計一位現代兒童「倪中基」進入京劇的三國世界，與活潑好動的吳國孫權之妹「香香公主」孫尚香時而主持人、時而劇中人地穿針引線，在「赤壁之戰」前夕協助周瑜設計「蔣幹盜書」、並親身參與孔明、魯肅的「草船借箭」，歷經一趟屬於三國京劇的奇幻冒險之旅。

本項演出搭配設計「藝術教育」內容，由主演倪中基、孫尚香的演員李佳麒、蔣孟純兼任主持人，穿插介紹京劇演員的養成訓練如基本功、毯子功、把子功等京劇武功，以及生旦淨丑的行當介紹和表演特色，再加上車旗、划槳、騎馬等象徵寫意動作，引領兒童在無形中非常輕鬆地認識這段歷史，同時也認識京劇、喜歡京劇。尤其劇中「草船借箭」段落，國光發給現場小朋友每人一枝安全設計的箭，讓小朋友可以親自射向穿梭兵卒水戰游泳的模擬動作等，一同激發兒童觀眾的想像力與創造力，於觀眾之間的稻草人，使觀眾與演員一同達到最歡樂的高潮！

觀眾意見／迴響：

1. 草船借箭是演員和觀眾很好的互動，很有創意的演出，很棒！

2. 表演精采，解說清楚，確實讓小朋友更認識京劇，並進一步喜歡京劇。

3. 內容淺顯易懂，詼諧逗趣，非常適合小朋友觀賞，加上字幕、白話，大大拉近了京劇和人的距離。很棒！

4. 天氣晴和、鑼鼓喧鬧，結合耳熟能詳的題材包裝，適合闔家欣賞，是非常愉快的戶外觀賞經驗。

5. 水戰游泳的泡泡與模擬動作，刺激想像而且創意效果十足，非常有趣。結尾向稻草人射箭，更是掀起演出最大的高潮！非常感謝國光劇團的創意執行，也很感謝主辦單位的場地秩序服務和安全維護。

綜合檢討或改進建議（主辦單位／演出團隊）：

本團亦思考製作「氣球式草船」或稻草人之可行性，以便未來之同類型演出更增進與觀眾的互動。

限於場地本身座椅、走道等既定硬體條件，本項演出與觀眾之互動相對地較缺乏機動性與隨機性。

綜合來看，國光藝術教育活動的推行成效相當可觀，成功原因主要是對於「細膩構思」跟「總結經驗」的執行態度，有以下貫徹的步驟方法：

1. 不影響傳統戲曲本色的表現，而是提供觀眾觀賞戲曲的有趣角度，從中得到興味盎然的滿足感。

2. 不只關心當次活動的參與人數，更關心持續開發新的觀賞族群。每項藝術教育活動進行前，必先明確知道這場活動的目標出席者為何，再配合設計活動內容。

3. 在活動結束後，統計分析問卷調查表意見，做為下一次擘畫藝術活動參考，以便切合各族群需要。

4. 國光的教育推廣活動，是與年度各類的藝術創作計劃連動配套的，使團務的演出製作與拓展觀眾計劃，形成彼此呼應：透過推展藝術教育，引領觀眾欣賞戲曲演出；也藉著美好的劇場經驗，使大眾更樂於參與戲曲活動，走進劇場。

根據近幾年各項演出活動的觀眾問卷調查顯示，自二〇〇三年起傳統戲的觀賞族群有五成左右是四十歲以下觀眾；新編戲每檔演出更有七成以上不到四十歲，其中近八成是在校學生，且多半都曾參加過國光劇團辦理的相關推廣講座或藝術教育活動。國光每年策劃推動的藝術教育課程，不但已成為普受各級學校師生歡迎，積極邀約進駐校園傳播戲曲的常態推展活動，在國光演出的場合，不論是公演傳統老戲或新編戲，都可以見到大量的文藝青年、學生觀眾湧入劇場，充分顯現國光促進觀眾「年輕化」趨勢，仍持續上揚、充滿青春朝氣。

四、下鄉拓展基層觀眾

國光肩負傳承發揚戲曲文化的使命，將京劇藝術推向廣大基層，一直是團務發展的重要目標。

自成團開始，為了有效開拓戲曲欣賞群眾，國光開始在木柵文山社區劇團駐地的劇場，策辦「文山喜戲節」「嘉年華會」「喜福會」「國光劇場」等，吸引大臺北地區居民到劇團看戲，帶動民眾欣賞表演藝術的興致。其次更接續以「走出戶外，走入基層」做法，演出腳步從都市到鄉村，從劇場到野臺，從西岸到東岸，從本島到外島，不分城鄉、不辭遠近，足跡遍及全臺灣，受到民眾熱情的支持。

一九九五年成團第一年的十月，國光推出《三國志》到北港天后宮前搭臺演出，這是北港鄉親四十年來第一次與京劇面對面接觸。當時團員不分身份地位，全體總動員，搭臺的搭臺、抬椅子的抬椅子、發傳單的發傳單，大家都放下身段挨家挨戶邀請民眾來看戲，民眾也給了全體同仁最熱烈的回應。

接著，展演場域首度跨海至澎湖馬祖演出，劇團還請軍方支援軍機、軍艦才順利成行，在第一站澎湖天后宮演前，特別安排踩街，三輛卡車上插滿宣傳旗，坐著上好妝的演員，再加上文武場樂師敲鑼打鼓，每到一處十字路口，大隊人馬紛紛下車翻又打，讓馬公街頭好不熱鬧，演前還搭配一段臺語示範演出，講解京劇身段與動作。從澎湖人熟知的打漁說到舞臺上的行舟、水戰、捕破衫，因為相當符合民情，觀眾回報國光的是：爬到樹上，站在圍牆上看國光演出看得津津有味。

一九九七年，國光推廣觸角推向花蓮、臺東兩縣。東部向來以本土文化及原住民文化著稱，

雖然與京劇文化不同，但國光仍策劃「京彩東行」至中小學、高中、師院校園，以及至居民最常聚集活動的戶外廣場表演。安排的劇碼《美猴王》、《白蛇傳》、《拾玉鐲》，都是家喻戶曉的故事，其中有熱鬧的武打招數，也有著重唱腔作表的文戲，並且搭配入門戲目與身段解說。事實證明，每一場演出都擠滿了觀眾，演出後有許多人打電話到臺北團部，感謝國光帶給地方那麼精彩的演出。

二〇〇三年，國光的「國中小學藝文師資培訓計劃——拍案京奇」培訓種子教師，實施地點除了臺北，也巡迴全臺灣，其中包括花東花蓮師院。二〇〇八年，駐校藝術家活動進駐東華大學。

二〇一二年，為了進一步深化東臺灣藝文的推展活力，國光除了在花蓮文創產業園區舉辦「藝享天開——花蓮101表演藝術節」，結合民間劇團如三缺一劇團、紙風車劇團，以及花蓮在地的表演藝術團隊，共同傳播藝術種子之外，同步展開「京彩東行——京劇藝術花東行動專案」，以連續三周時間，在花東地區十餘所中小學、鐵道文化園區等進行講座與研習工作坊。這些活動包括以室內劇場、大師講座、文化論壇、工作坊、星光劇院、街頭藝人等多元形式，廣泛向「親子群眾、青年學子、藝文團隊」等各類觀眾傳遞藝術人文風氣，還搭配主持人和演員實地介紹示範，教導學生練習如毯子功、把子功、掃堂腿、朝天蹬等京劇傳統功法絕技，更帶著學童畫臉譜，以輕鬆活潑的方式進入校園和社區，開啟老師、學生對戲曲表演藝術的瞭解，促進在地民眾的藝術品味和美感欣賞能力。

此後，國光幾乎將花蓮臺東等地，視為挹注偏鄉藝術教育的重要推廣站，連著幾年定期舉辦「京・采花東」系列活動，以「立足傳統、跨界創新」的理念，與花東地區許多場館及表演團隊合作舉辦音樂、舞蹈、戲劇等多項表演藝術，開拓許多從中接觸戲曲藝術的各類觀眾群。

另外自二〇一二年起，國光連續六年赴高雄參與「高雄春天藝術節」，透過每年安排南下巡迴、帶新編大戲在春藝亮相，持續經營南臺灣的觀眾群接觸國光的創新製作。如《艷后與他的小丑們》、《水袖與胭脂》、《王熙鳳大鬧寧國府》、《百年戲樓》、《康熙與鰲拜》、《西施歸越》等，都獲得在地觀眾的熱情讚賞與鼓勵。好多戲迷會在前臺開心的跟國光演職員打招呼，細數他們所熱愛的演員及劇碼；高雄的記者朋友、甚至是在地企業，也在年年造訪之下對國光愈加熟悉，國光製作在臺灣各地溫潤的土壤中，逐步擁有穩固的支持社群，國光的戲成為許多藝文教師與校園學子討論的教學題材，國光品牌開始延伸出更廣的外溢效果，而「臺灣京劇新美學」讓國光團隊以熱切的使命感，持續走向更遠的角落，散播藝術種苗落地生根。

董事長帶著員工進劇場、說著他們從哪一齣戲開始認識國光……

第肆章

品牌推廣：
視覺識別、形象包裝與活動促銷

可以說國光剛開始對於開發觀眾的作法，完全是「摸著石頭過河」，並沒有獨特專業的策略研究，在跳脫傳統行銷必須仰賴強勢媒體的宣傳思維之下，將戲曲藝術的傳播價值，聚焦在促進觀眾對於溝通管道、形式感到暢通、便捷、貼心且有感的策劃設計方面。而以「消費者」為前提的服務思考，亦是現今企業以「品牌」文化為經營理念的發展基礎。以上傳播理念是結合市場規劃、產品設計、與服務觀眾的總體概念，以經營「品牌」作為與觀眾建立持續關係的目標。這種策略思考將促使戲曲作品的製作方法更具有「目標性」，可根據對市場觀眾的需求評估，將製作、管理、推廣的系列性作為，統合為執行「品牌管理」的一貫步驟。

因此，「整合行銷傳播」的首要思維，必須重視「觀眾」的參與感受，將製作目的與定位，置於演出的設計研發之前，才能據以貫徹戲曲行銷目標的傳播宗旨。

為了落實開發觀眾效能，國光除了從藝術教育著手，「以校園為基地，以教師為種苗」開發當下具有參與活動潛力的族群，也重視從文宣製品、強化與觀眾的互動等面向，培養「未來的觀眾」。

一、賦予文宣視覺新意象

傳統戲曲的宣傳海報，約有兩種表現形式，一是以生旦角兒的頭像為主視覺，二為幾個主要

演員依次站立排好的大場景。不論是男女主演合照或群體照，演員們皆中規中矩地面對鏡頭，另外再印上演出單位、演出時間什麼的。這樣一張「偶像大特寫」對傳統戲迷來說，是一張相當漂亮的劇照，但對一般人而言，似乎少了點新意，很難起到刺激去看這齣戲的衝動。

國光劇團自成立後，一改慣常的拍攝手法，開始發揮靈活敏捷的思維，延攬優秀的專業設計師與攝影師，打造文宣品新視覺。尤其是二○○二年藝術總監王安祈加入劇團後，以「京劇現代化」定調國光劇目發展重點方向，劇團更加重視每部戲的宣傳，特別是攸關劇團定位與口碑的年度大戲，往往在劇本完稿前，就開始根據內容，思索服裝設計及文宣製作等事宜，並著手統籌視覺傳達的拍攝工作，力求讓京劇現代化文學性個性，體現在宣傳品設計上。

國光劇團現任副團長邱慧齡，自成團開始，即帶領這種重視戲曲視覺文宣設計的表現理念。她認為，「看」先於「語言」，嬰孩在說話前就已先會看與辨識，觀看的經驗成為人們認知的來源。而京劇的表演內涵及舞臺視覺相當豐富，若能善加運用這些原創元素，必能製作出精美、新鮮、吸睛，絕對令人過目難忘的傳單海報。

基於「整合行銷傳播」思考，執行過程中，首先要確定這齣戲的目標觀眾為何？這群人重視什麼？才能在主視覺畫面中投目標觀眾群所好，傳遞出此次演出戲碼的精神。其次，取得演出戲碼的文字及圖片等素材，以便找到引導觀眾觀看的角度及方向。然而這一套理想作業流程，遇到新編戲卻常遭遇到很多的難題。

譬如新編戲因為是從未演過的戲碼，其扮相與服裝須編創群設計群經過數次討論後方能定案，

而服裝又必須經公家法定採購程序發包才能展開製作，等到全部服裝完工，差不多已經接近演出

前的彩排期了，才能看到全貌。可是拍劇照、設計製作文宣至少要在演出前兩個月的售票期完成，

根本無法等到彩排時才展開。為了突破這些限制，研推組會提早組織劇照會議進行統整確認，規

劃劇照拍攝內容，包括角色人選、服裝造型，以及敲定導演、主演、服裝設計師、攝影師等人都

能配合的時間之後，展開劇照拍攝工作。

雖然諸如此類的溝通連繫工作很花心力與時間，但一張設計精美、打動人心的宣傳海報，既

能起到推廣宣傳的作用，產生票房號召力，同時也展示了戲曲傳達的核心理念和美學氣質。至少

帶來兩大效益：一，加深年齡層偏高的戲曲觀眾對演出訊息的記憶；二，讓年輕人一看到文宣品

就對該戲產生興趣，生起想要買票進劇場看戲的念頭，達到拓展觀眾的目的。

（一）傳統戲　展現現代化文學化個性

有感於文宣海報是觀眾認識作品的第一步，邱慧齡在劇團的初試啼聲之作是一九九五年十二

月推出的第一次傳統戲公演〔冬令京補〕。她回憶這個命名，完全是靈光一閃，當時正值大冬天，

她一直在想要用什麼進補，忽然聯想到用京劇進補，於是乎有了〔冬令京補〕這個令人喜出望外

的標題。接下來的〔京艷一夏〕〔京秋戲賞〕皆是利用有趣的文案包裝老戲，果真吸引許多觀眾

來看戲。

一九九九年，國光推出第一齣新編兒童京劇《風火小子紅孩兒》。邱慧齡思索，該劇有孫悟空借芭蕉扇搧過火焰山的劇情，除了在攝影棚拍，還可以選擇什麼地方拍照比較好？後來她想，「陽明山小油坑不斷噴出白色蒸氣的景觀，與火焰山熱氣翻滾的氛圍接近，如果演員能穿京劇服裝在那裡拍照，一定很有情境。」她立刻將此想法與攝影師溝通，並在取得同意後，不惜「帶球跑」挺孕肚爬山涉水，拉著大隊人馬上山拍劇照。

二○○一年《未央天》演出海報由劉中興先生設計。主視覺顏色為深咖啡色，有如天亮未亮前的漸層色調將主角唐文華襯托得相當搶眼，幾乎可比美日本大導演黑澤明電影海報。果然海報出版後，不但讓唐文華受到相當多的誇獎，也獲得各界讚美、激發觀眾看戲動力，後來印刷廠還將這張海報送至海外參賽。

二○○九年〔鬼·瘋〕系列集結多齣戲碼，人物角色多，拍攝劇照過程中，攝影師除了一一拍下各戲碼的傳統劇照，同時還捕捉一些非京劇傳統的表演視覺，如飾演李慧娘的演員王耀星下腰畫面。該畫面是攝影師請人搬來高梯，由上往下以俯視角度進行拍攝，與一般習慣由正面拍攝青衣下腰的畫面不同。

海報設計概分三脈絡。一、不採傳統戲海報設計法。傳統設計法多採拼貼劇碼，放上各組演員劇照。這麼做固然可以顯現出演出劇目豐富精彩，卻無法突出主題；二、特別邀請名書法家董

陽孟孚老師為海報主視覺標準字揮毫，強化〔鬼‧瘋〕命名力度；三、海報放上〔鬼‧瘋〕英文名。

按國光慣例，傳統戲演出通常不放英文戲名，只有新編戲的文宣品才會打上英文劇名，吸引外國朋友關注。考量〔鬼‧瘋〕演出劇碼的身段肢體語言豐富，能跨越語言的障礙，是一個能夠吸引外國人的主題，因此選擇放上英譯。

基於以上三思維，〔鬼‧瘋〕在設計師王志弘先生操刀下，主視覺是王耀星兩手甩開的水袖落在身側，而董陽孟孚老師大氣又有張力的鬼、瘋二字，就落在王耀星身後與畫面的下部，線條在飛舞中形成特殊的連結，此時不會有人去管李慧娘的臉部是否好看，或是頭髮片子有無貼好，整張海報畫面充滿如舞蹈般的動感。而〔鬼‧瘋〕英文名就放在畫面右上角，顯著的位置的確達到強調效果，為該檔演出開拓更多客群。

（二）新編戲　極致視覺堪比奧斯卡大片

比起傳統戲的海報設計，新編戲因為「新」，有時更能擦出意想不到的火花。其中最令人讚歎的是二○○六年《金鎖記》。現在講到《金鎖記》，很多人腦海浮現的是：綠色底，曹七巧（魏海敏飾）穿鑲滾大黑邊翠綠鳳仙裝，手持一把小褶扇，面若含霜、直視前方的肖像海報。這張海報深深印記在戲迷心底，身為該劇文宣統籌的邱慧齡，視此為無上榮譽，「證明當初選擇此劇照當主視覺設計的眼光沒錯」。

回想當年拍攝劇照現場，邱慧齡仍是記憶猶新。這齣戲由留美知名攝影家范毅舜先生掌鏡，女主角魏海敏一大早進劇場化妝，直到下午兩點才大功告成。當魏姊身穿鑲滾大黑邊翠綠色鳳仙裝，手持褶扇，不疾不緩從後臺走到前臺來，瞋目驕縱、用京白指天畫地，此時的魏姊已活生生的化身為曹七巧了。

拍攝時，舞臺上搭了麻將桌，放了鴉片床，點起煙，營造完全頹然的氛圍。這齣戲從年輕時的曹七巧，一路拍到晚年的曹七巧，直至當天晚上十點鐘，攝影師已拍了數百張魏姊擺出各種京劇身段的照片。其中包括范毅舜要求魏姊：「只要直挺挺站著，臉部不要有任何表情，而是以空洞眼神告訴觀眾：我就是曹七巧。一個可憐又可恨，為了富貴將自己、甚至孩子的愛情一起葬送掉，套上黃金枷鎖，走入孤絕境地的曹七巧。」

當時候的魏姊一度無法理解攝影師的論調，但身為專業演員的她還是配合掌鏡者指令，做到其要求。沒想到這張肖像照片被設計師劉中興先生選中，做為主視覺照。此外劉中興還在魏姊手拿的小褶扇面上，印上一張青春的曹七巧的影像。兩相對照，大張主照表現曹七巧的外在，小照表現曹七巧的內心，清楚傳達曹七巧為金錢嫁入豪門，終至扭曲的一生。

這張宣傳海報才出爐，即刻在國光劇團辦公室引起嘖嘖聲，不但時空疊映的文學創作手法在傳統京劇中罕見，還給人高度的想像空間，令人忍不住多看兩眼。

《金鎖記》文宣海報值得一提的還有主標題字，採用全黑魏碑字體。那是設計師花費整整兩

周時間通讀魏碑字帖，從中截取需要的一筆一劃，全新拼寫而成。因為攝影師、設計師的堅持，終於成就了這一張經典而完美的海報視覺。

二〇〇七年，國光與國家交響樂團（NSO）聯手打造《快雪時晴》，是臺灣第一次將東方戲劇和西方交響樂放在一起的組合。拍攝劇照時，特別安排男演員拿著毛筆揮毫的畫面，再加上西方交響樂的指揮者手部動作。設計師王志弘先生設計時，將兩個主題，以對話方式呈現在同個畫面。海報視覺很簡潔，卻在方寸之間傳達出微妙的情感，讓閱聽人感受到音樂與書法在時間與空氣中流動。

國光亦曾發生過以非宣傳劇照當海報主視覺的時候。

二〇一一年，劇團為慶祝百年京劇發展，全新創作《百年戲樓》。在開始規劃這齣戲的文宣品設計時，根本沒有任何可以拍攝宣傳劇照的機會，因為當時國光正為建國百年的歲末賀歲檔「喜劇京典」進行彩排。該檔演出由好幾齣喜劇串連而成，形形色色的人物上上下下舞臺，正足以代表梨園戲班的風光。當時邱慧齡想，就以「後臺京劇伶人」作素材吧，幾場戲彩排下來，一定可以找到適合的畫面。攝影師范毅舜配合國光需求拍了好了幾場彩排，臺前幕後累積的劇照突破數千張。

經過初步篩選，國光找了幾張有情境感的照片，甚至再加上數年前，范毅舜在《閻羅夢》新竹巡演場後臺，拍下盛鑑扮演霸王勾臉未竟的一張照片，沒想到反而讓設計師王志弘得到靈感，

將跨時間、跨劇碼的劇照結合，解決了因欠缺《百年戲樓》演出劇照而產生的窘迫感。

在王志弘巧思下，《百年戲樓》海報的左上角是盛鑑未完成的勾臉照，右下角是一個露出側面的旦角照，在紅絹帕後，根本看不出這是哪位演員，該畫面中的兩張照片雖然搶眼，卻與劇情無直接關係，但都是戲樓中的伶人，為《百年戲樓》梨園人性、存續等哲學問題的思考，創造了一個想像的空間。

二十三年來，國光的海報文宣品已為劇團累積出相當的口碑，經常受到兩岸三地表演團體或劇場經營者的好評與關注，屢屢探詢合作案的設計師大名，甚至成為有心人收藏標的。曾有大陸戲迷在《金鎖記》演出時，拿著該劇印有魏海敏木然表情的文宣傳單，一邊進劇場一邊與同行友人私語：「還有戲曲這樣宣傳的」，聽得出來語多欣羨。二〇一四年，大陸微信網路平臺 WeChat 有一條報導提到：「臺灣的京劇演出海報，堪比奧斯卡國際大片的極致視覺」，該篇發文具體點名臺灣最具高時尚感的海報，幾乎全來自國光劇團的演出海報文宣品。

（三）文案吸睛　激發觀眾看戲渴望

國光除了平面設計獨特新穎，文案也是有口皆碑的強項，常常引起討論。例如〔禁戲匯演〕，很多年輕觀眾不太瞭解是什麼意思，是衝著這兩個字進劇場看戲。此系列宣傳文案多又精彩，如「在小心匪諜就在你身邊那個年代，不只是禁戲，還有禁書、禁歌、禁報、禁電影，能禁的都禁，

不能禁的想法子禁」、「有些戲被禁的原因根本就很無辜 很無奈 很無聊」，還將每一齣戲安獎座，像《無底洞》演西遊記孫悟空大戰玉鼠精的故事，被禁的原因只因是它是大陸新編的戲，完全與內容無關，於是乎頒給它一個「純真無辜獎」；《春閨夢》是程硯秋的代表作，說閨中少婦夢到她的老公從戰場上回來了的故事，被評具有反戰思想，在高喊反攻大陸的時代，怎麼容許反戰，因而被禁，於是乎給它一個「思想錯誤獎」。這些平易近人又有趣的文字，不但對整齣戲起了畫龍點睛之效，也是引爆觀眾進劇場的關鍵力量之一。

二、感動行銷

國光為了達到藝術教育激發觀眾對傳統藝術活動的探觸興致，促使他們「走進劇場」，十分重視對觀眾的全方位服務品質，而這種理念與態度，尤其來自於劇團從業人員對於推展文化藝術活動是否具有熱誠與使命感，才能做到深入內心與觀眾交心。筆者在長年的戲曲傳播實踐中深刻體悟：「只有先感動自己，才能感動別人」。而「感動行銷」的理念，不僅是國光團隊對外體現演出服務品質的檢視座標，也是內部節目整體設計的全方位思考。無論是否跟觀眾直接碰面，國光團隊的行銷思維，是從觀眾可以感知國光印象與傳統價值的初體驗就開始了。

（一） 以服務觀眾為前提

為達到「以服務觀眾為前提」的目標，國光團隊的行銷成員必須具備理解「國光品牌價值」的基本修養，一切對外活動的執行效益，就是講究「品質，品質，品質」。要做到有品質的服務效能，讓觀眾在過程中感受到心中的滿足愉悅，其中有太多言說不盡的準備細節；規劃一場推廣講座，從場地聯繫、設備勘查、人數背景、目標定位、活動設計、演練驗收、現場執行、觀眾反饋、效能評估、後續經營等，國光都有縝密的作業流程，才能掌握「目標管理」步驟，若隨意輕忽，不僅效能不彰，更是浪費資源影響品質表現的綜合形象。

其次，國光的演出服務品質，體現在臺前幕後參與各部門工作的每一位同仁身上。不僅擔任演員、音樂、服裝道具、舞臺音響技術的同仁應自我要求展現高品質的水準，也包括演員們自願接受推廣任務，在前臺輪職擔任販售商品的「國光行銷大使」，都能成為國光演出前臺一幅充滿親和力的亮麗風景。

起初演員對這樣的要求抱持懷疑態度，認為「我是演員，不是銷售員，為何要至前臺幫忙？」而團方以「凝聚共識」為理念，闡述國光藝術行銷思考對於「觀眾服務」的重要價值。

過去行政同仁安排工讀生在前臺販售演出影帶時，常有困擾；這些演出劇目的內容特色，演藝流派，若不是出身京劇專業的演員根本解釋不清楚，面對戲迷詢問細節很難因應，連帶也影響觀眾購賣興趣，非常可惜。若能由團內演員安排空檔輪流擔任「行銷大使」，一來演

員有天生的表演魅力，容易加深戲迷好感說服觀眾，促進大眾有效理解傳統戲曲的真諦；二來，觀眾可以親自感受演員的臺下丰采，透過解說商品的交談接觸，拉近彼此距離，甚至有機會傳達從業人員對文化藝術的發揚使命，獲取大眾更多的支持肯定。

其他，還包括國光「票務行銷」的服務品質，更是遠近馳名。負責票務同仁只要接起詢問電話一定先問對方：「您用手機打的嗎，我回撥給您」。國光演出量多繁重，票務作業不只是訂購票券單一程序，更包含了文宣資料提供、劇目特色解說、演出日期選擇、座位喜好規劃、配套優惠折扣、寄送取票更換後續各樣連繫方式⋯⋯國光同仁多年來均一本初衷、以熱情與耐心仔細處理每一筆來自四面八方退換票、或者經常因應演出前緊急協助轉賣票券等作業，周到貼心的設想服務，讓許多觀眾與國光人員成為好朋友，贏得眾多觀眾讚譽。

曾有戲迷代訂數百張團體票，票務同仁細心地依訂價、座位排、單雙號分類好，再裝入信封寄給訂購者。這位戲迷收到後感動不已，忍不住在個人臉書發文：「一早收到國光寄來分好類別的百張票券，心中的煩燥，一下子消除。我自己常做此服務，知道票務都是一些細細瑣瑣的事，沒想到國光處理得這麼用心，實在很感動。」

為了讓觀眾有反應需求的常態管道，國光的「觀眾意見調查表」已行之有年，以瞭解觀賞演出活動的各類問題；每一檔演出結束後一個月內，行政團隊必定匯整各部門「演出檢討報告」，由團長親自主持查核演出作業的各項缺失，從中發現問題，務實檢討改進。又如多數劇場女廁不

足，每逢演出前後或中場休息，女性觀眾總要飽受排長龍之苦。面對這情況的改善方式，除了加強宣導上半場演出時間，讓戲迷預做準備；更延長中場休息時間，紓緩排隊心理壓力；整個演出過程，國光都有現場工作人員隨時掌握情況，因應臨時緊急應變，努力讓戲曲劇場的觀賞體驗，充實而愉快。

我們相信，戲曲表演藝術要持續經營老觀眾，更要加強拓展新觀眾，面對觀眾行銷，側重的絕對不是一次性的「賣票」交易行為，而須有與觀眾建立長期互動關係的理念。當國光人明白自己從事傳統藝術傳承工作的價值，以「服務」理念而不是「賺錢」角度與社群大眾互動，自然而然會在意每一個細節，設想體貼的做法，以「感動自己」為出發點，自然能感動觀眾，這正是國光以打造「文化品牌」為目標的核心價值。

（二）注重互動與體驗

為讓戲曲演出的活絡形象廣泛走進群眾生活，國光相當重視必須針對不同年齡的觀眾族群，設計令他們感興趣的接觸方式，盡量擺脫刻板、沉悶的說教形象，全力打造藝術推展活動的青春氛圍。

例如曾在中山堂廣場，前辦理「京劇健身操」，將戲曲肢體表演的綜合訓練方法，透過「健身操」的方式帶領忙碌的下班族紓解工作一天後緊繃的肢體，藉由塑身的健康概念，進而使戲曲

藝術的多元功能拓展到一般民眾的生活當中。

國光劇團也曾在假日午後，推出「閱讀京劇」讀書會，由藝術總監王安祈與導演李小平親自演講經典劇目的創作理念與欣賞旨趣，為聽眾提供充滿人文對話的戲劇閱讀空間。

為了加深觀眾對京劇的認識與了解，國光總是在演出前先設計「後臺導覽」活動，揭開京劇後臺的神祕面紗，把京劇演員造型裝扮的過程，包括演員頭上戴的頭盔、臉色化的彩妝圖案、服裝樣式，到腳上穿的戲靴等等這些內容規劃成遊覽路線，帶領觀眾在欣賞演出前，先對京劇藝術的特色有一番了解，待導覽結束後，再進行十分鐘的「京劇介紹」，把當天要演的戲中具有某種特定意義的場景，身段或動作，加以解說，讓觀眾在看戲前先行了解，這些用心的安排，無不是為了把傳統戲曲的特色，以多種角度展現它的風味，讓觀眾覺得看京劇有趣又豐富。或如二十分鐘的演前導聆，安排創作人員講解展演特色與欣賞重點，提供大眾可以觀察欣賞的創作角度；而演出後，也會規劃主演人員出席演後簽名、握手、拍照會，經常吸引數百名熱情觀眾排隊等候，久久不散，儼然將演員們視為明星、偶像，為整個演出留下美好的紀念。

即便是一片小小的 DVD，國光也把握與觀眾互動的機會。如《三國計中計》DVD 內頁，以輕鬆活潑的文字，介紹戲曲藝術獨特的表現手法。設計「京劇小知識」，問小朋友「京劇裡的角色概分生、旦、淨、丑四種行當，在我們這齣戲裡，你知道他們分別屬於哪個行當」，並以折頁方式隱藏答案；「動動腦」問「你知道那封假信的祕密嗎」、「想想看」問「知道製作一齣戲，

需要多少人的同心協力嗎？」

　　隨著「擴增實境」（AugmentedReality, AR）技術應用，國光也順應潮流推出 AR App，如《賣鬼狂想》這齣戲，戲迷只要在平板電腦手機下載，或掃瞄平面宣傳品 QR Code，就可以獲得更多演出資訊。舞臺設計則使用「浮空投影」技術，將劇中的「羊」通過投影的方式投到舞臺中央懸掛的幕布上，呈現出仿若虛幻的影像，與現場演員進行互動，根據劇情發展，當投影的「羊」消失時，演員手上的「鞭子」則成為「羊」代替投影繼續存在於舞臺上，這樣的演出形式，讓演員在表演中「神不知鬼不覺」地融入觀眾席並和觀眾互動，觀眾也不再是被動的接受者，而是和演員緊密聯繫在一起，成為演出的一部分，隨著劇情的跌宕起伏，時而爆笑，時而深思。

　　〔花漾二十，談戀愛吧！〕為突顯戀愛主題，在演出地點中正紀念堂演藝廳現場，特別布置戀愛籤詩活動，觀眾賞戲之餘可「抽出自己的愛情命運」，這個點子讓現場氣氛非常熱絡，笑聲洋溢。有觀眾說「很想每場都報到，都抽籤，抽到答案滿意為止。」此外該檔演出辦「握手會」，有觀眾反應這樣讓他們可以更親近演員，與演員留下合影，可永久保存，希望國光以後也能多多辦理類似活動。

三、更多觀眾在哪裡？

近年來，國光在經營校園學子走進劇場、促進觀眾年輕化趨勢已見到顯著成效之後，進一步開始將戲曲藝術推廣的格局，擴展至企業界高階經理人、知識菁英族群、以及國內外關注人文創意表現力、不同文化背景的國際觀眾，希望藉由廣泛開拓各領域重視人文藝術發展的成功企業家或精英領導階層的參與，來深化京崑藝術經典的影響力，傳播傳統文化新價值。

為傳達京崑藝術精緻展演的高古風韻，以及在當代劇場手法中的發展風貌，國光嘗試從各面向持續擴展傳統戲曲藝術的影響力，藉由與多元觀眾的互動迴響，也讓國光團隊深刻認知打造自身品牌的重要價值，並成為文化行銷推展最堅實的力量。

（一）體驗行銷三部曲：全球企業家班的啟動

國光的行銷思考，主要來自於對觀眾聆賞戲曲體驗活動的真實感受。多年來我們發現，面對全球詭譎多變的經濟情勢，尤其在現今科技發達的驅動下，各類產業莫不積極開展創新經營手法，特別是擔任領導位階的企業菁英族群，經常透過跨領域的觀摩學習管道，強化自身創新能量；他們多半對文化消費慾望渴求很高，在面對商業競爭環伺的處境中，能夠獲得啟發人性的心靈雞湯，無異是一帖撫慰生活情感的療癒劑。

有企業界人士表示，國光在藝術創作中開掘人文深度，所體現的歷史穿透性與美學生命力，不僅提供人文面向的觀照視野，更是一場美好的心靈感動。由此，國光針對推廣作品服務的行銷方式，是理解不同社群的參與需求，擘畫能吸引觀眾感知國光品牌內涵與創新思維的系列活動內容，我們稱之為「體驗行銷三部曲」，包含：「破冰之旅」——臺前幕後示範講解文化體驗；「親炙大師」——臺灣京崑美學新思維；「走進劇場」——欣賞國光創作展演風韻，以三階段循序漸進的延伸步驟，讓參與者全方位深入國光品牌思維的創新精神，創造對傳統價值的「有感」體驗。

曾有行銷評論者如此評價「體驗行銷」的溝通意念：「體驗行銷並非販售東西，而是在展示一個品牌如何豐富顧客的生活」[1]。國光的「客製化」思考，目標是成為與不同社群溝通傳統價值與創新理念的管道，並且直接與參與者的體驗過程鏈結，以此開展出不同於以往的行銷觀念與推廣型態。

二〇一五年底，國光首度與臺大管理學院「全球企業家班」（Global Executive Program, GEP）進行課程合作，由劇團擔任專題講座「活化品牌力——文化與體驗行銷」演述課程。「全球企業家班」，係由臺灣大學管理學院、與北京大學光華管理學院、美國賓州大學華頓（Wharton）商學院、英國牛津大學賽德（Said）商學院共同合作，為兩岸企業精英建立創新經營理念與國際化管

1.　詳見《策略品牌管理》，頁175，華泰文化二〇一四年一月，四版。

理思維的專題研習課程。該課程為期九個月，分為四個學習模組，分別於以上四個校區上課，包含專題講授、個案討論、互動反思、企業實地參訪等多元模式，循序引導學員掌握全球商業發展態勢，啟發企業創新成長的契機，以達成永續經營目標。

經由多次的課程實踐與效益檢討修訂，此後「活化品牌力」專題講座乃成為有系統闡述國光品牌價值與文化創新理念的行銷範例。二〇一七年二月二十一日下午，國光劇團迎來一群來自海峽兩岸的企業家，實際演示了該課程內容。那是一堂結合「理念陳述、示範解說、後臺導覽、展演欣賞、交流座談」等系列演示的文化體驗活動，國光闡述二十三年來作為傳統京劇團隊、銳意探索創新以開拓新觀眾的轉型歷程。

三小時演述過程，除了運用多媒體簡報及播放影片輔助主題外，也為企業家設計置身劇場氛圍的參與環境，安排演員示範技能養成的艱苦訓練、引領學員了解展演後臺的作業、一一拆解基本功、指導他們唱念做打，最後還請梳妝包頭老師幫企業家著妝，讓他們在很短時間內化身英氣神武的唐明皇、千嬌百媚的楊貴妃，或是亂世梟雄曹操、抓耳撓腮的弼馬溫，之後登臺親身體會傳統戲曲深厚的文化魅力。

該課程藉由運用國光團隊專業資源的細膩規劃，使臺前幕後的觀覽細節豐富而流暢，不僅讓這些鮮少參與文化活動的企業領導人，從中領略經典傳統表演的精緻內涵，在短短的三小時課程後，藉著座談交流時刻紛紛向國光講者表示，「很難得藉此機緣領略了傳統藝術文化的細膩美好，

也很感動國光劇團化危機為轉機的歷程，即便與妝容老師短暫的接觸，也深深體會到國光建構品牌文化的真摯內蘊，投注了全心灌注的敬業精神與執行力。」不少企業精英更自此成為國光演出的常態觀眾與傳統藝文演出的支持者。

（二）「客製化」設計理念，開發新興科技族群

國光劇團創新研發的推廣講座：「品牌行銷與文化體驗」課程模式推出後，不僅受到好評，希望藉由傳統劇場強調鍛鍊「基本功」的文化理念與操習步驟，做為科技產業啟發人文創新思考的掌握基礎。

二〇一七年，友達光電邀請國光劇團針對研發部門的員工教育訓練，進行為期十梯次以「水滸英雄」為主題的講座工作坊。整體設計概念是以國光「體驗行銷三部曲」的推展效能為目標，首部曲由王安祈總監赴新竹友達企業進行《臺灣京劇新美學》專題演講；二部曲安排友達員工來到臺灣戲曲中心參加「京劇藝術體驗工作坊」。從劇場巡禮開始一系列流程：導覽解說表演廳後臺奉祀的「梨園祖師堂」；之後進入「國光品牌價值轉型」理念闡述；接著開始京劇身段教學、演員養成訓練、生旦淨丑角色妝扮與表演示範、傳統經典《三岔口》演出欣賞、粉墨登場穿戴等三小時課程一氣呵成，毫無冷場，國光前後臺出動數十名專業助教人力，共同研發執行此一「客

製化」活動成型，效能卓越。據友達主管轉述，參加的學員一開始聽聞公司安排「京劇藝術體驗工作坊」研習，莫不驚異難解，不懂科技人為何要向京劇團學習；而經由不到半日的文化體驗之後，回程路上這些素來沉默寡言的科技工程師無不對親身感受到的傳統文化精神印象深刻，更在內部員工的座談會中抒發對國光創新思維的巨大改觀。

二〇一八年，友達再把四百多名研發部門高階主管分批送到國光進行文化體驗課程。針對高階主管的培訓目標，國光再次更新設計思考，以「三國聯盟不聯盟」的話題，擬定以「團隊合作、以弱敵強、鬥智、出奇制勝」為核心意念，以說演劇場形式，輔以串戲示範，置入《長坂坡》《群英會》《戰宛城》《蘆花蕩》等經典表演戲段，學員除了在豐富的視聽景觀中，領會傳統表演功法的細膩精緻，更經由「粉墨登場」的親身體驗，深刻了解成就精湛展演背後的刻苦歷程。

彭董事長表示，他為友達員工的培訓課程，擬定五大目標：

1. 希望員工感受國光演員要求基本功的敬業態度；
2. 學習國光團員成就一場戲的團隊合作表現；
3. 經由傳統戲曲培養員工美學素養；
4. 感悟每場戲開演前祭拜祖師爺的飲水思源精神；
5. 效法國光劇團促進轉型創新能力。

友達光電作為一家以生產液晶面板為主的高科技企業，對每一個細節的要求本來就是精益求精，員工不但需要擁有紮實的基本功，還需具備不斷創新的思維能力。透過國光為其企業量身訂製的課程，員工在體驗式行銷中，體會「臺上一分鐘、臺下十年功」的辛苦，更加認同執行每個細節就是呈現完美作品的必經之路。

（三）媒合傳統戲曲與現代劇場的創作平臺

二○一三至二○一五年間，國光在團長鍾寶善的策動下，開啟「小劇場‧大夢想」製演計劃，作為國光戲曲與當代劇場共同整合編導創意、培訓製作行政、促進劇場生態發展等，形成資源共享的藝術平臺。

該平臺在實踐做法上，為刺激新的表演思維，演出場地雖然是在搬演傳統京劇的國光劇場（戲曲學院木柵校區演藝中心）進行，但卻捨棄傳統的鏡框式舞臺與近六百觀眾席，將原本的舞臺空間改裝為「黑盒子」式的實驗劇場，表演區和觀眾席都在「黑盒子」中進行，企圖從空間的改變帶來更多新的表演與觀眾互動的可能性。另秉持「傳承、活化、新苗、跨界」四精神，具體實踐京劇元素與現代劇場的創意碰撞。

三年來，「小劇場‧大夢想」共推出九齣作品。第一屆為三缺一劇團的《大宅門‧月光光》、栢優座的《獨、角、戲——吉獄切》、國光劇團的《青春謝幕》；第二屆為栢優座的《逝‧父師——

希矣切》、EX－亞洲劇團的《婚姻1/2》、國光劇團的《賣鬼狂想》，第三屆為文和傳奇戲劇團《代戰》、狂想劇場《夜奔》、國光劇團《幻戲》。

如《賣鬼狂想》，邀請當代劇場年輕編劇邢本寧與宋厚寬導演共同合作，他們都是年輕的七年級生，搭配上五年級生的國光戲曲指導馬寶山一起做戲，加深了「小劇場・大夢想」對人才培育的理念以及傳承意味：如《婚姻1/2》以更寬廣的「戲曲元素」概念，將亞洲／東方戲劇的重要表演美學，參雜了東方特有的能劇和印度舞蹈的身體，具有濃厚的跨界意味。為支持這些創意演出，國光還以「社會企業」的概念提出贊助券的構想，鼓勵社會大眾以回饋與公益精神給予表演團隊加油打氣。

在培訓製作行政方面，國光鑑於戲曲演員養成不易，而唯有在人才的催化下，才能夠產出一流的作品。自二〇一三年開始，連續兩年邀請北京、天津、江蘇等地的京劇藝術家，引領國光青年演員挑戰自我，探尋更精湛的技藝。另與臺灣技術劇場協會（TATT）合作，連續三年推出「劇場技術基礎班」與「前臺管理規劃及服務實務班」等課程，培訓劇場技術人員，並安排學員在國光上課，以利理解劇場空間、使用設備，同時規劃不同的實習內容，如改裝劇場是實習課的重點內容，實際引領新世代進入劇場行業。

「小劇場・大夢想」的創辦，媒合許多料想之外的搭配組合，所創發與累積的成果，為國光、為臺灣的表演藝術環境，至少帶來四大效益。

1. 為國光開拓更寬廣的展演場域，帶來更多觀眾群

如二○一三年《青春謝幕》首演後，隨即於二○一四年受邀參與北京繁星藝術村第一屆小劇場戲曲藝術節，將臺灣製作的「現代戲曲」與兩岸戲曲分享，創下國光小劇場作品出國巡演之先例：二○一五年再接再厲，於九月參加馬來西亞吉隆坡藝術節演出。

二○一四年首演的《賣鬼狂想》，才推出即入圍第十三屆台新藝術獎第三季提名，緊接著於二○一五年巡演國光劇場、高雄衛武營、嘉義縣表演藝術中心實驗劇場、臺南文化中心原生劇場、花蓮東華大學；二○一六年再獲邀至香港西九文化區、北京繁星戲劇村及天津大劇院三地演出；二○一七年於中原大學、臺灣戲曲中心演出，迄今為止已演出逾二十場次，成果斐然。可以說，《青春謝幕》奠定了「小劇場‧大夢想」的口碑，而《賣鬼狂想》讓「小劇場‧大夢想」品牌更加響亮。

2. 為當代表演藝術界培育新的生力軍

創辦三年來，吸引近百名新面孔劇場工作者參與，藉由理論和實習課程，親身體驗演出團隊的技術服務及鏡框式劇場及小劇場的空間轉換，這群俗稱「黑衣人」的劇場技術工作者，是當代表演藝術界新的生力軍。

3. 促使表演團體大膽作夢

由於國光劇場場地優良，設備足以滿足演出需求，使表演團體在演出內容上可以更勇於嘗試。

如三缺一劇團所言，在該團的一般演出中，需非常小心於劇目選擇與演員安排，因為事關票房收入，民間小型劇團，本就入不敷出，根本上不容許失敗，所以在創新與採用新演員方面經常裹足不前，也就限制了劇團的發展。

4. 節省表演團體演出成本

由本團提供場地、技術設備、基礎技術人力（TATT 學員），讓表演團體節省了大量的演出成本。而本團人員亦因免費接受訓練，大大提升服務品質。

「小劇場・大夢想」形諸於內是京劇元素與現代劇場融合實驗的公演，放諸於外更是公立京劇團與劇場同業共生、共存、資源共享、共同成長的理想。最後結果皆是透過劇場元素、美學思維、技術製作、經營概念等面向的交流，為傳統戲曲找到與當代對話的一種方法。從人才培育、基因分享、社會贊助到對話交流，如同一一銜接的齒輪，一環扣著一環。短短三年間，「小劇場・大夢想」已經成為鼓勵劇場工作者打造築夢劇場的夢工廠。而三個以來戲曲與小劇場的接觸，逐漸由京劇、崑劇元素擴而廣之，讓這一座資源平臺也成為多元劇場類型交融實驗的場域。

除了致力創發具有臺灣原創精神的戲曲作品，國光亦積極把握文化輸出機會，希望以文化藝

術能量催化臺灣在國際上的能見度，讓全世界的人知道，臺灣不僅保有精緻細膩的傳統藝術遺產，更能以活躍的人文構思，展示經典表演藝能激盪時代創意的生命力。

這樣一座「戲曲／小劇場」實驗室，不僅讓創作意圖強烈的劇場工作者激盪、發想各種可能性，更經由各類戲曲劇種的交流，不論崑劇、京劇、豫劇，或是南管戲、北管戲、歌仔戲、客家戲，還有布袋戲、傀儡戲及皮影戲，都激盪出多采多姿的夢想藍圖，成為一道道美麗的風景。

（四）走出臺灣 走進世界

1. 兩岸交流從承繼傳統，到文化創新

國光在二〇〇〇年，首度踏上北京舞臺於長安大戲院演出四場，不但第一次與大陸戲迷見面，同時也首次與中國京劇院、北京京劇院一團二院同臺聯演，開啟臺灣京劇發展史上與大陸正統京劇團隊的交流扉頁，當時以《白蛇傳》及《水滸英義》兩齣骨子老戲，展示京劇在臺灣的傳承根柢。

接著，二〇〇四年，國光二度應邀赴上海參加「上海藝術節」於逸夫舞臺公演《天地一秀才──閻羅夢》《王熙鳳大鬧寧國府》，這兩齣戲的劇本雖不是臺灣原創，但都由國光以臺灣的人文思維與美學觀點重新編排製作，顯現出不同於傳統老戲的現代氣質，獲得大陸同行專家的關注，國光在演後座談中，首度提出「傳統，是永恆的時尚」，作為京劇在臺灣確立自身藝術創作主體性

的先聲。

二〇〇六年《金鎖記》在臺灣首演後，筆者時任國光研究推廣組組長，思索著要將國光團隊樹立臺灣京劇美學精神的里程碑《金鎖記》，推向大陸指標性劇院。當時北京國家大劇院新開幕不久，是商業型的大型國際場館，傳統戲曲一般只在傳統觀眾熟悉的戲曲劇場演出，但《金鎖記》要鎖定的觀眾群不同，反而是喜歡新興精緻文藝作品的社會菁英知識分子，更容易有認同感。隔年就透過兩岸交流業務，向北京主辦方提出了金鎖記企劃書。當時，國家大劇院對臺灣京劇製作其實沒有太多信心，因此主辦方轉而安排國光到北京大學「百年講堂」演出；可是相較於正式大劇場的展演條件畢竟不同，經過反覆交涉溝通協調，終於敲定《金鎖記》於二〇〇九年赴大陸北京、廈門、福州三地進行巡迴公演。

接下來一連串國光啟動推展北京演出效益布置的前置作業，從拜訪學界、劇壇、官方、媒體，串連合作平臺，到演出前一個月又帶著編劇、導演、主演赴北京接受採訪、走進北大、傳媒大學、人民大學、戲曲學院講堂跟青年學子暢談《金鎖記》創作理念，召開記者會當天，國家大劇院的媒體發布室裡湧入四十多家平面影像的採訪記者，場面讓劇院人員都驚訝。而演出結束後舉辦的座談會，讓在座參與的學者專家對京劇在臺灣所實踐的創作成果留下極鮮明印記！

接著自二〇一〇年起，國光作品自《金鎖記》之後傳播的創作口碑，受到大陸劇界與業內行家的高度肯定，開始經常受邀赴上海、天津、香港、新加坡、馬來西亞等華人地區指標性劇院進

行商業演出，洽談條件不但提供演出團隊落地食宿接待，同時演出票房以對等比例分成所得，大幅突破以往兩岸交流自帶演出的合作模式。除了參與各地重要的藝術節活動，國光以「臺灣京劇新美學」為論述理念，結合出國巡演，深入在地大專院校及社會組織進行巡迴宣傳講座，帶來的具體成績普遍反饋在公演票房上。而在地觀眾紛紛對「臺灣製造」的新編京劇展示刮目相看，國光結合藝術推廣的整體行銷策劃手法，在大陸各地院校都留下非常深刻的印象。

二〇一四年，〔伶人三部曲〕《孟小冬》《百年戲樓》《水袖與胭脂》獲邀到上海大劇院演出。上海堪稱大陸表演藝術界的「世界之窗」，藝文愛好者個個看戲成精。國光在上海的演出，創下成團以來在單一劇場演出場次最多、演出檔期最長的雙項紀錄，而且上座率逾九成，帶去的節目單及演出 DVD 通通賣到缺貨。更重要的影響力，是國光建構的「臺灣京劇新美學」名號，在走出臺灣之後，得到眾多大陸內地觀眾的認可，近年來透由網路無遠弗屆的傳播效能，各地戲迷甚至不遠千里跑到臺灣觀賞國光創作。

二〇一九年，國光再度受邀赴上海大劇院，以「京劇，未來式」作為展演專題，將以獲得二〇一六台新獎具有「未來性」評鑑指標的《十八羅漢圖》，以及國光新近研製的實驗京崑文學劇場《天上人間——李後主》，再一次向大陸觀眾揭示國光戲曲創作的實踐績效。顯見，國光在承繼傳統經典的基礎上，已經以臺灣在地的人文美學，走出了簇新的發展道路，透過創新建構自身文化個性的獨特風韻，並將帶著這份「活化傳統」的生命力與自信心，走進世界，走向未來。

2. 崑劇《梁祝》，以「文創策略」行銷經典

二〇一五年十一月，新編崑劇《梁祝》受北京臺商邀約赴北京國家大劇院演出。這是梁祝故事的首部崑曲演出，更是首部由臺灣出產製造的崑曲劇作。

主辦方得意典藏公司創辦人講述，之所以邀請崑劇梁祝到北京演出的契機，源於二〇一二年底她在北京偶然聽了一場國光劇團的崑劇梁祝專題講座，現場演員以崑劇梁祝為示範內容，當下即深受感動，難以想像當代新編劇本文辭意境竟與崑劇細膩表演融合得如此優美深刻，同時也確信如此精湛優美的表演藝術，絕對能夠打進具有人文素養的北京社群觀眾心裡。

驚喜的是，邀請單位從一開始就以當代意識為推廣策略，大膽喊出「帶你去看人生第一場崑曲」的口號，目標直指菁英知識階層。運用的宣傳管道除了傳統報章文字媒體之外，還納入當地網路新興媒體作為重點傳播資訊平臺；另外鎖定推廣對象則透由針對目標客群聚集場域，舉辦一系列具有國光團隊品牌風格的系列演示講座，闡述國光製作美學與演藝特色，並串聯編導演多元角度的創作思考及現身說法，讓看來曲高和寡的古典藝術，以更具親和力與感染力的精美形象，跟當代群眾見面。現場大多是從未看過崑劇的新朋友，因為國光的北京演出有了生平第一次與崑劇相遇的奇特機緣，在專題講座上他們表現出對演員示範的欣賞感動、以及對臺灣崑劇製作滿懷的深切期待。

尤其令人印象深刻的一場校園推廣，是主辦方經由兩個月的精心籌劃，安排了一場在北京市

郊、鼎石國際學校表演藝術中心的「國光崑劇藝文沙龍」。

國光團隊長年深耕戲曲推廣工作，這類融合示範講解形態的專題講座完全駕輕就熟，但北京鼎石國際學校師生，完全是從未接觸戲曲藝術的新觀眾，主辦方告訴國光，為迎接國光劇團的藝文沙龍，學校早開始動員六到十年級全體同學，在學校圖書館上「崑曲課」，六到七年級學生側重對崑曲生旦淨末丑及一桌二椅舞臺基礎知識的普及；八到十年級學生更側重崑劇的美學意義跟哲學意義：低年級的孩子則由視覺藝術課程導師帶領，用自己的畫筆跟彩紙拼貼對崑劇的理解想像。從國光一行人走進活動會場開始，劇院內傳來悠悠的梁祝音樂，前臺擔任接待人員的學生志願者胸前、髮梢、甚至袖口都別上了特別為崑劇《梁祝》製作的蝴蝶髮夾，這是主辦方開發的文創商品；現場另還販賣《梁祝》劇中演員手拿的舞動道具：蝴蝶花枝，作為義賣品項；而劇院前廊則展出低年級學生手繪的崑劇人物拼圖。活動當天，國光看到現場展出的小朋友作品，那些用豐富色塊筆調描摹的舞動姿態讓人既驚喜又感動。

藝文沙龍以「穿越時空的初相遇：當古老的崑曲邂逅近年輕的鼎時……」為題，由國光團隊帶來由導演李小平與主演溫宇航、魏春榮的示範講座，透由一系列精心設計貫串講解、表演、體驗、與互動的過程，打破一般人對崑曲想當然的艱澀印象。主講人員特意以輕鬆活潑的現代語法，包括示範「呆萌癡」、「小清新」、與「御姐」人物角色的氣質差別：以及引導觀眾「看見場上『不存在』的蝴蝶」，來循序解讀國光崑劇《梁祝》劇中的舞臺美學與形象演繹。而令學校師生們最

感到特別的，是在舞臺側邊設置了化妝區，模擬演員在後臺扮飾髮妝造型的完整步驟，受邀上臺體驗旦角裝扮的年輕學生，在崑劇名家的帶領下，新奇天真的感受著臺前幕後舞臺上空間交錯的互動過程，整個活動就在這種充分洋溢著驚嘆的掌聲、與笑聲中進行，古老崑曲褪去深奧嚴肅面貌，在劇場中完全活潑了起來。鼎石學校後來在活動記述中這樣說：

在導演逸趣橫生、深入淺出的解讀中，現場氣氛越來越活躍。六百歲的崑曲也彷彿在講述中，開始煥發出年輕的光彩，走近身處現代的我們。然而「年輕的語言」、「現代的形式」卻並無損於崑曲的「大雅之美」。其實，在這些風趣的形式背後，是國光劇團藝術家們對傳統一如既往的繼承與發揚；尊重傳統又不拘泥於傳統中，在「程式化──『化』程式」中，完成崑曲的年輕蛻變。

由於行銷策略與宣傳步驟得法，在這次新編崑劇《梁祝》的宣傳行程中，兩場在北京國家大劇院／戲劇場的票券在開演前一周就銷售一空、一票難求。與此同時，整體的推廣行銷策略還包括透過「眾籌網」籌募群眾支持基金，開發具有作品意象的文創商品，策劃呼應主題精神的「1314，一生一世」愛情保險金（以演出時間11／13、14諧音為名），全方位吸引新觀眾自願買票走進劇場看戲。可以說，由主辦方的整體行銷思維看來，完全跳脫了傳統戲曲的制式方法，這與國光過往赴大陸多以校園學生為宣講主軸的低價推行策略也多有不同。

本次協辦單位國家大劇院的節目宣傳部門，除了表示對這次崑曲演出熱銷現象感到驚訝，尤其在了解演出活動鎖定的購票社群多是生平第一次進劇場看崑曲的菁英社群，更對於這齣劇製崑劇的藝術理念與推廣模式感到饒富興味。北京國家大劇院的兩場演出可說非常成功，現場觀眾在終場謝幕時報以的熱情掌聲不歇，幾度讓全劇演員走上舞臺表達最高的謝意與感念，走出劇場時，身邊不斷聽著青年朋友直說「真的好感動，戲實在太棒了！」、「崑曲的詞好美，舞臺好美，音樂好聽，演員好棒！」當天主辦單位在前場販售的蝴蝶髮夾、摺扇等文創品銷售一空，隨行的編劇曾師永義更被群眾包圍簇擁著要簽名，在北京的戲曲同業友人也傳訊表示，國光新編崑劇《梁祝》的演出受到高度評價，引起業界同行的詢問關注。此外，大陸網站年前透由各界網友投票對年度內地的戲聞事件，公布了「二○一五年度十大戲曲熱點排行榜」，從政策方向、劇場發展趨勢、重要院團動態、到市場行銷模式，可說提供了戲曲製作思考參照的觀察角度。其中，國光劇團在北京演出的新編崑劇《梁祝》，即名列「兩岸戲曲交流與深度合作」關注範例之一，以「臺灣具現代劇場概念的幕後製作團隊」，成為觀照指標。

3.文化美學跨境，品牌團隊向國際發聲

除了赴大陸交流，一九九七年，國光已首度登上國際舞臺，應邀至德國漢堡、柏林等城市巡演，皆造成大轟動：一九九八年，參加法國亞維儂藝術節，於閉幕時在聖地「教皇皇宮」前演出《美

猴王》，讓歐洲觀眾認識臺灣京劇文化之外，同時國光打響了在歐洲知名度，二〇〇〇年之後，更接連開啟許多國際藝術節邀演，包括義大 波隆那藝術節、捷克布拉格之春藝術節、新加坡「華族文化節」、二〇〇三及二〇〇九亦兩度參加莫斯科契訶夫國際藝術節等，均造就不俗的國際演出績效。

而長期以來，傳統京劇對國際觀眾而言，充滿對中華古典劇場的奇異想像。遙想自一九一九年開始，以京劇大師梅蘭芳為代表所進行的一系列出訪海外的交流活動，是傳統劇場藝術開展國際傳播、對近代世界戲劇產生重要影響的歷史新頁。當時的交流策略就著眼「新舊並呈」，以女性議題為素材。梅蘭芳對首次的日本之行這樣說：「那一次我所演的劇目除了新編戲《天女散花》，以女之外，最受歡迎的、同時也是演出次數最多的，要算是《御碑亭》。這齣戲引起一般婦女觀眾的共鳴，原因是日本的婦女和以前的中國婦女一樣，都是長期受盡了封建制度的折磨。」

可以說，從人文意識上關注與在地情感的自然交融，正是國際交流策略有效彰顯自身美學、推展文化內涵的不二法門。國光雖然自一九九七年起，即已多次受邀赴海外藝術節演出，但都是演出傳統京劇，某種程度上，只是表現傳統京劇遺產的承繼形式，尚未能展示國光京劇在臺灣人文思維灌溉下的創作個性與獨特魅力。二〇一一年，應荷蘭熱帶劇場「Taipei 100」藝術節之邀，國光首次嚐試在國際劇場經理人的提案下，進行一齣結合現代劇場與傳統京劇元素的新編實驗京劇《霸王別姬——尋找失落的午後》的跨國製作。

《霸王別姬》是傳統經典老戲，這齣實驗京劇《霸王別姬——尋找失落的午後》在《霸王別姬》的古典框架中另闢蹊徑，從人性的角度點出了戰爭與和平的主題，雖是取材傳統的在地想像，卻是與世界民族情感連結的當代話題。這種融合傳統符碼以及現代樂舞形象、與多媒體視覺設計的全新演繹，對傳統京劇探索現代美學的創意，有著難能可貴的實踐意義。

二〇一五年，適值國光成團滿二十週年，因緣際會下，日本橫濱能樂堂與國光劇團，啟動為期三年的臺日跨國跨文化合作共製案，以崑曲與能劇兩大世界古文化遺產的交融對話，做為編創新劇的核心理念。新編崑劇《繡襦夢》跨越臺日兩地，分別運用日本傳統能樂堂與臺灣現代劇場的殊異風貌，呈現古老戲劇遺產經由創新構思，讓老靈魂活躍轉身，除了引發各界矚目，更是借由國際製作聲勢與展演策略，傳播臺灣京崑新美學的深刻思考。

國光近年以促進國際製作多元交流模式，積極拓展「臺灣京崑新美學」的國際能見度，自二〇一三、二〇一四年開啟以臺灣本土跨界製作規模以來，二〇一六年與香港導演共同合作京劇《關公在劇場》，二〇一八年邁向與亞太跨文化共同合作崑劇《繡襦夢》，所累積之品牌與口碑，已在亞太地區形成一股前驅影響力。

二〇一九年國光將與新加坡跨域合作製演取材自法國古典作品的《費特兒》交流計劃，未來更籌備與不同的國際團隊開創多元跨界的可能性，開展國際觀眾對臺灣原創作品的接觸了解。國光劇團的製作能力，引領傳統戲曲走出一條不一樣的創新之路，更期待自我不斷突破創新，與世界各國開展傳統與當代的對話與交流。

第伍章

品牌影響與
績效實例

一、引發兩岸三地學術界觀察研究

事實證明，國光自成團以來努力創造演藝特色，讓傳統戲曲的情感思想符合時代脈動，呈現出當代觀點的藝術創作，既能體現戲曲歌舞藝術特質，亦能契合觀眾審美需求，最早自二〇〇〇年起，已有學者以「京劇臺灣化」風潮，觀察國光劇團的演出發展動態。1及至二〇〇四年以後，學術論著文章及相關評論遽增，尤其對於國光藝術創作引發的社會效應有深刻點評。臺灣中央研究院王德威院士曾撰文分析：臺灣國光劇團近年成效可歸納為「整編經典老戲」、「呼應社會脈動」、「製作精緻新戲」、及「開拓實驗劇場」等四項創作特色，他並以國光劇團創作的實踐意義做出以下評價：

如果以國光的這四個發展方向與大陸京劇界的主要團體，像中國京劇院、北京京劇院、上海京劇院等近年紀錄相比較，我們可以立刻看出國光的特色。臺灣不是京劇的發祥地，人才培育和觀眾養成有先天局限。但是論製作的精緻程度，演員尋求突破的自覺意識，演出團隊的整體默契，還有劇本及戲碼創新的能力，國光都有過人之處。更重要的是，經過多年陶冶，臺灣京劇所流露特有的人文氣息不只反映在表演的豐厚層次上，尤其反映在構思和製作的多元視野上。2

傳統京劇團的演出能能受到學術界人士的廣泛關注，的確令人刮目相看，而國光京劇效應更因為作品的原創精神，傳播到對岸戲曲學術界。二○○九年，京劇《金鎖記》首次赴大陸北京、廈門、福州三地演出，並由北京中國藝術研究院、以及中國戲劇家協會分別在北京廈門兩地，舉辦「戲曲文學 vs. 劇場意象」、以及「戲曲文學劇場的現代意識」劇評會。從兩場會議的舉辦過程中，可知此行國光帶來的臺灣原創戲曲作品帶給大陸學術界與藝文界的重大迴響。

在劇評會上，與會的許多戲曲學者專家紛紛以「震撼」、「深受啟發」、「看到傳統戲曲的現代性表現」等字眼，形容大陸劇界同行對觀賞《金鎖記》演出的一致感受，認為這齣來自臺灣的新編京劇在文化自覺上，高度彰顯臺灣人文意識的創作內涵，不僅「拓展了傳統京劇的表現力」，而且令觀眾在感悟人性深沉之中有種「欣賞的快感」。認為這齣「臺製京劇」從編劇、導演、音樂、燈光、舞美到演員，都展現了臺灣藝術高度自由發展的特色，影像風格強烈，非常具有代性，魏海敏的表演並獲得「童芷苓以下第一人」的極高讚譽。

中國藝術研究院戲曲研究所所長劉禎發表專文評《金鎖記》，認為該劇是臺灣京劇發展的新里程，國光「將張愛玲這樣一部具有複雜意圖的小說全方位、全神形的展現在戲曲舞臺上，是一

1. 專文詳見汪詩珮〈世紀末「京劇臺灣化」風潮下的省思——從國光《廖添丁》與復興《出埃及記》談起〉，載於 2000 年 6 月，《臺灣文學學報》第 1 期，頁 295-324。

2. 專文詳見王德威《古典與青春——國光京劇十四年》，載於 2009 年 6 月 30 日，聯合副刊。

個非常艱難的工作，國光劇團的編導演們成功地做到了，相信這一人物的塑造在當代京劇發展史上有其重要意義，是對京劇創作的一大貢獻。」中國戲曲學會會長薛若琳則認為，京劇《金鎖記》將舞臺呈現與作品內涵融為一體，創作獨闢蹊徑，使京劇跟得上時代發展的步伐。在人們探尋京劇發展之路該如何走時，國光劇團提供了可供借鑒的新思路。

二○一○年，國光劇作文學化、個性化、現代化的標誌，進一步得到中央研究院眾多學者專家的重視與推薦。不僅邀請《金鎖記》於城市舞臺進行院士專場演出，還成為其專題討論的焦點對象。

美國哈佛大學東亞系、臺灣中央研究院文哲所、以及臺灣大學文學院、臺灣文學研究所、戲劇系等單位以「新世紀・新京劇」為題，藉國光京劇十五年的創作範例召開國際學術研討會，觀察「京劇在臺灣」為傳承創新所面臨的發展困境歸納解套良方。王德威院士在研討會上談及國光劇作如是肯定：「國光製作無論新舊，每每能夠引起老戲迷驚喜，新觀眾的好奇。國光新戲顯現強烈的人文訴求與抒情特質。」

二○一六年，國光製作實驗京劇《關公在劇場》，特別選擇民間信仰所尊崇的「關公」為題材，摘取融合傳統京崑「關公戲」的精彩選段，藉由今人眼光重新審視關羽的「歷史功業」跟「人性缺憾」。該劇除了有深刻的文化新意，另在保留傳統演出祭儀形態中，讓傳統表演的內涵透過科技多媒體視覺影像的加乘效果，突顯出新的時代意義與現代感。

這齣有別於傳統「關公戲」的實驗京劇，在臺北首演後，隨即受邀赴香港文化中心進行巡迴演出，三場票券在演出前一週即告售罄，演出後佳評不斷，其中著名香港學者榮鴻曾先生在《灼見名家》專欄以一篇〈中國傳統戲的未來〉為標題，高度讚賞國光透由實驗創作展示對傳統戲曲經典內涵的轉化運用，極具重要影響力：

我看實驗戲，且不看新的東西，先看老的東西：哪些刪除了，哪些保留了，國光嘗試把中國傳統戲帶給現代觀眾的實驗在這方面是成功的。說書當然是老東西，加入戲劇裡也有人嘗試過，但是這次的運用配合得既自然又有效，就好像理當如此。

對我印象最深的卻是王安祈藉說書者口中讀出關漢卿元劇的文字，和在兩人對話中輕鬆自然的引出後現代主義下對歷史史實的觀念，多幽默，多不說教，在傳統戲中能脫出故事的框架講一些新理念是不大可能的。

也就是說，把傳統戲最精彩的表演語彙盡量保存，老觀眾還是能看到聽到他們熱愛的東西。

更重要的，是實驗管實驗，但是千錘百鍊光彩奪目的中國傳統戲仍然給予延續在舞臺上，實驗的部分不喧賓奪主，只錦上添花。如此對待老和新，在西方舞臺上常見，可不是嗎？京劇是綜合藝術，唱作念打，加上視覺美術等，能改動處更狹窄，尋找恰到好處的新就更不容易了，因此《關公在劇場》的實驗更是難能可貴。

由以上評價可以看出，國光對藝術創新的自我挑戰，始終以維護傳統為本，不拘泥一成不變的制式套路。

多年來，國光從「京劇本土化」的迷思，經歷「臺灣三部曲」的探試、而後走向「戲曲現代化」的定位，終於將「本土化」的意涵，逐步化為建構「劇藝美學」的目標。臺灣京劇新美學的實質意念不僅指涉作品的「原創性」與人文深度，更包含了國光京劇在臺灣以打造「文化品牌」做為團隊追求的目標，除了講究傳統經典內涵的活躍精神，還必須兼容藝術創作的「新意」，能否同步觀照普羅大眾的欣賞需求，具有獨特的市場競爭力。

可見，國光建構的臺灣戲曲新美學，以及開創傳統京劇新格局的努力備受關注，更證實國光的存在意義，不僅是單純的演出團隊而已，亦是學術界所重視的研究對象。

二、兩岸業界名家的口碑傳頌

二〇一一年四月，國光推出從京劇伶人視角來觀覽百年京劇的生命故事～京典舞臺劇《百年戲樓》[3]，並藉此時機，邀集大陸重要戲曲院團領導者，召開《兩岸戲曲創作與經營管理論壇》，分別由劇團經營、行銷推廣、劇藝創作等三項主題，共同探討開展戲曲時代契機的因應方法。會中，中央研究院院士曾永義教授以長年對兩岸戲曲交流的觀察，提出了「國光現象」[4]。意指國光

京劇近年的創意求新，在務求深化劇本人文內涵之外，以精緻的視覺風格融貫演員藝術、定位劇場美學個性，以及從企劃製作、行銷包裝、教育推廣、觀眾服務等互為因果的經營發展策略，有步驟有方法的將京劇新風貌融入常民社群，不僅為傳統戲曲劇場吸納青春身影，其現代化的營運體制轉化了京劇傳統的經營模式，優質的製作口碑甚至讓大陸業界同行都相當關注。

二〇一一年十一月，國光應「上海國際藝術節」之邀，在天蟾逸夫舞臺演出《孟小冬》《未央天》。前上海崑劇團團長蔡正仁先生看了這兩齣戲後，對國光表現心生感觸。他在演後座談會上有感而發，「我長期關注國光，我真佩服國光，因為你們有『國光精神』，大陸沒有，我向你們學習。」

蔡老師表示，「從京劇團體來講，國光夠大膽，別人不敢碰的國光都敢碰。從戲來說，這兩齣戲製作嚴謹、認真、精采，上座率很高，演出效果非常好，感受到臺上演出與臺下的熱烈。」

他還說，「我發現國光不是偶爾推一齣戲，觀眾看了很喜歡，而是不管推什麼戲都受到歡迎，這不由得引發我思考。」「我也是從劇團出身，對演員等的甜酸苦辣也都親自嘗過、經歷過，像國光

3. 所謂的「京典」係以傳統戲中膾炙人口的京劇唱段，作為呼應劇中伶人臺前幕後生活處境的演繹基石，這種「舞臺劇」的形式，讓京劇傳統唱作形象得以新的意義來詮釋劇中角色的真摯情感。

4. 據曾師永義闡述，近年來兩岸戲曲界對臺灣國光劇團的總體表現十分關注，無論是劇本文學創作的時代感，劇場藝術水準的精緻性，演出製作管理的嚴謹度，以及行銷推廣實踐的多元化，在在讓國光京劇演出風貌展現亮麗績效，受到各界觀眾肯定並已形成戲曲界具傳頌口碑的金字招牌。

光在相當長時期內不斷推出新作、好作品，給了我一個很強烈的新鮮感和時代感，非常不容易。」

蔡老師對於國光作品的賞識，可從他請求國光授權上海崑劇院演出《三個人兒兩盞燈》得知。

二〇〇五年四月，蔡老師與華文漪兩位名家，因來臺主演「風華絕代」（《長生殿》《販馬記》），有一段時間在國光劇團排戲，他看到《三個人兒兩盞燈》淡紫煙藍海報，非常喜歡，直覺認為「這戲適合崑曲！」因而有意將之改編為崑劇。獲得國光同意後，上崑將之改編成崑劇文本《煙鎖宮樓》，且聘京劇版主創人員，包括導演、舞臺設計、服裝設計等擔任崑劇版設計群。創下臺灣戲曲原創劇目首次授權大陸劇團移植改編的先例。

蔡老師經由多年的親身參與兩岸交流機會，充分見證了國光團隊對文化傳承的使命感、執行任務的專業程度。在他眼中，王安祈擔任國光劇團藝術總監是國光團隊出現「新的棋子」，而且國光這步棋子走的非常好。總監「敢想敢做」，在安排國光藝術走向各方面，出現非常大的變化，形塑「臺灣製造京劇新美學」，博得大陸社會菁英與知識分子高度認同。整個國光劇團的所作所為就像在臺上演出一樣，精采紛呈。

蔡老師並將這些感受，歸納為一句話：「從前看國光表現是國光現象，現在更覺得是國光精神。」現象，是在第一步給人以驚異好奇、吸引關注力；精神，則是值得同行業者深一步研究學習的。

而什麼是「國光精神」呢？筆者認為，「國光精神」是高效發揮的專業熱情、文化使命、與

合作共榮的向心力，是一種具有感染能量的「團隊精神」。所謂團隊，不僅是人的聚合，重要是心在一起，臺前幕後的每一位工作同仁，都有一分對文化傳承的共同使命，每一次站上舞臺、面對觀眾，都能全力以赴，為打造團隊共同的榮耀而竭力付出。

三、藝術教育種子教師的推動能量

藝術教育是激勵創意發展的核心，尤其傳統戲曲深邃的美學文化是提供藝術教育精緻內涵的重要元素。在國光多年推動藝術教育向下扎根的工程當中，集結了一大批對國光作品深切愛護、進而促進各界學子走進戲曲劇場的重要推手。其中大安高工林淑芬老師及新莊高中林金環老師，是與國光結緣最早、互動最多、能量最大、情誼最深的兩位藝術教育種子教師代表，他們長期在校園用心經營傳統戲曲推廣的成效，帶動無數青年學子愛上傳統演出活動，充滿熱情蓬勃的感染力，深深令人感動。

林淑芬與國光結緣於二○○三年。她當時參加國光舉辦的「教師國劇研習營」課程，看到魏海敏、唐文華、李小平這些一流演員與導演，認真講演課程，大受感動，同時深刻認識到戲曲藝術的美好，因而立下「培養傳統戲曲年輕觀眾」的心願。陳兆虎團長知道後，慷慨允諾林老師，「只要一百名以上學生來看戲，就可以五折的票價購買戲票。」自此她開始用心經營「帶學生進劇場

看京劇」課外活動，平均每學期帶一百二十名學生看兩場國光演出的戲，持續八年未停止，累積逾萬人次學生進劇場欣賞國光的戲。

大安高工是以升學及技職訓練為導向的學校，林老師不諱言，「要求同學進劇場看戲」免不了會有學生抱怨，但她總是抱著「打死不退」的精神，認真採取循序漸進的方式引導學生看戲；對於家長、其他科別老師提出不同意見時，她總是在每學期末，拿出「學生豐富且多元的學習成果」來回應每個質疑。

林老師認為，在校園推廣傳統戲曲，必須先從老師本身多去欣賞戲曲表演做起。老師帶學生進劇場前，自己一定要累積相當程度的「看戲功力」，才能引導學生欣賞。之後再請國光協助支援欣賞戲曲的「引門人」，透過導演與演員的說戲及示範，讓學生懂得「看戲的門道」後，才有利於培養學生對傳統戲曲的情感與熱情及欣賞樂趣。

為達到讓學生進劇場看戲的目的，林老師可謂是用心良苦。開學時，她先向學生明言學年目標之一是「一學期看一場戲，而且票價打五折」，只要付二百元即可觀賞國家級戲劇團演出：坐在超優的高級劇院觀看一級演員演出教授學者編寫的劇本故事、聽悅耳的文武場、感受精心設計的舞臺燈光……這麼多元的享受真是物超所值。

其次到了學校日，再向家長宣傳「欣賞傳統戲曲的五大理由」：一、戲曲是文學的綜合展現；二、「戲如人生，人生如戲」看戲是對人生的快速體驗；三、傳統表演藝術是啟發文創業的優美

體驗；四、國光跳脫傳統窠臼的製作水準很高，非常值得欣賞；五、搭配系列講座、完成欣賞的心得，是刺激學生獨立觀察學習的機會，同時不忘鼓勵家長一同參與。

課堂上，林老師會安排劇本學習單元，如老師「說」戲、海報「看」戲、DM「導」戲、上網「查」戲，等看過戲後再請學生寫看戲心得，如《天下第一家》這齣戲的作業為，「寫出印象最深刻的橋段並設明原因」，以及「看戲後對生活態度或是社會觀感，產生了什麼聯想。」

有學生寫下：「以往我對國劇的印象都是文言文、古板、無聊、老套，但是國光劇團讓我改觀了，不僅題材新穎，搞笑風趣卻又不失國劇特色，值得一看再看！」「國光劇團的演出讓我到現在都還記憶猶新，他們表演的京劇都太有特色了，同時又帶點幽默感，武打片段很流暢很好看，真所謂臺上一分鐘，臺下十年功！」國光會把學生的好作品收入國光電子報、送學生精緻的獎品表示謝意。

林老師認為，傳統戲曲是真正的「活文學」，而且戲曲藝術早已與時俱進，絕不是一般人刻板印象中的呆板樣貌。可惜學生不知主動親近，老師有責任為他們打開這扇「傳統文化中激發文創」的慧眼。

由於大安高工綜合高中部也積極推動戲曲與國文教學的結合，二〇一一年該校進一步將「國劇欣賞」列為綜高一年級學生的「必要」課外國文學習教學活動，現今已成為學校的教學特色。

大安高工的學生不僅對《閻羅夢》《金鎖記》等新編戲深感震撼，也喜歡《伐子都》《青面虎》

等傳統戲，因為受戲曲課程影響，有學生畢業後選讀圖文設計相關科系，也有學生放棄臺北科技大學，考入臺北藝術大學劇場設計系，立志成為劇場工作者。

另一名服務於新莊高中的林金環老師，也是努力在校園中推廣戲曲。

林老師是於二〇〇三年參加教師戲曲研習營認識了李小平導演，開啟了該校與國光的緣份。

二〇〇四年，林老師首度邀請李小平蒞校演講。當時李小平談的主題是「臉譜」，以幻燈片解說搭配花臉演員現場勾臉示範，當導演詢問是否有學生願意一試時，想不到學生爭相上臺畫臉、模仿戲曲身段，臺上臺下互動活潑，笑聲不斷，出乎導演與林老師意料之外。

因為首場反應熱烈，此後林老師在學校接續辦了十多場講座，介紹把子功、角色行當、聲腔、文武場音樂等。他於講座進行前賣力宣傳，引燃學生期待心理；講座進行時，他又積極炒熱現場氣氛。當學生熾熱情緒感染給主講者與展演者，此時藝術爆發力遠遠超過預期。

二〇〇六年《金鎖記》首演，林老師力邀學校國文老師推票，那一次新莊高中校訂了四百八十多張票，幾乎包下國家戲劇院三分之一席次，寫下該校師生到劇院看戲的最高紀錄。看戲那一天，不少學生背著書包、穿著制服直奔劇院，散場時彼此還笑稱彷彿置身新莊高中的週會場景。

幾年下來，新莊高中有好幾名學生先後考上臺北藝術大學、臺灣藝術大學、國立中山大學或文化大學等校戲劇相關科系。至今林老師到劇場看戲，還常巧遇畢業校友。可見戲曲種子，已在

學子心田裡茁壯。

四、拓展企業菁英關注參與

針對開發企業高端人士的參與，國光積極策辦「藝文沙龍」專題演示推廣課程，擘畫有系統的行銷策略，分享國光品牌文化創新經驗，以引導企業重新認識傳統價值、尋找轉型新發展，也透過成為國光的觀眾族群，多家企業與基金會進而提供對「臺灣京劇接班人──青年人才培育計劃」與「青少年京劇藝術欣賞學習計劃」的贊助支持，為戲曲劇場創作生態蓄積新能量，帶動更多支持成長的重要資源。

（一）國光轉型發展史列入北大管理教學案例

國光在二〇一五年底，適值成團滿二十週年之際，啟動與臺灣大學管理學院合作專題研習活動，一項名為「全球企業家」的課程，由國光策辦文創專題講座「活化品牌力──文化與體驗行銷」演述示範課程。

該課程是以臺大模組設定的主軸目標：「轉型成長、領導傳承」為定位方向，招收主要對象均來自「致力於掌握全球與中國市場機會、以求建立永續經營基石之企業董事長、總經理、執行

長、新世代領導接班人」。國光劇團的課程定位則以自身作為傳統京劇團的現代發展為例，歸納蓄積多年的經營理念，將文化傳承的價值主張，轉化成為活絡文創思考的演述範例。內容從組織變革、作品創新、人才培育、到行銷定位，皆有涉獵；包括「維護傳統價值」的核心宗旨，傳統藝術面對當代思潮的衝擊，確立戲曲「現代化」的發展寓意，「臺灣京劇新美學」的「文學內涵」，以及國光團隊把握「時代精神」、「人文意識」、與「多元創新」的製作理念，將國光創作力求與時代接軌、活絡文化創新的意圖表露無疑，也從中豎立獨特的品牌形象。

課程甫推出即受到好評，此後，更經由參與「全球企業家班」課程計劃人的推薦，國光受邀做為北京大學光華管理學院「案例研究中心」的研究撰述範例，以國光二十年來在轉型、創新方面的成效，包括過往「在外界環境面臨諸多挑戰之時，如何傳承文化、弘揚藝術，同時培育觀眾、創新曲目、創造事業……」的經驗與事例加以系統蒐集與梳理，納入北大案例庫傳播，為更多管理界的老師、學生和企業界管理者借鑑參考。

（二）「客製化」科技員工創新培訓課程

二〇一六年，「全球企業家」班學員之一友達企業董事長彭双浪，在某次課堂到國光體驗、參訪，首次近距離接觸京劇後，深受感動。彭董事長從國光為企業族群設計的「活化文創力」示範講解中，歸納出五大管理心法，包括價值轉型新思考、加強鍛鍊扎實「基本功」、飲水思源維

護傳統、高效率團隊合作、以及培養美學品味等。他認為從國光打破框架、勇於創新、守護傳統、打造團隊競爭力的種種作為，皆是企業經營的根本；而京劇文化的美學內涵細膩深刻，正好可提供科技企業員工在充斥ＳＯＰ的工作慣性中，得到不同面向刺激；此外，看到團員祭拜祖師爺，虔誠叩首，不僅祈求演出順利，也提醒自己莫忘入門拜師的初衷，這種飲水思源的理念值得企業效尤。

彭董事長把國光「活化品牌力」的課程模式，納入國內外員工及合作廠商職能教育普及課程，希望藉由傳統劇場強調鍛煉「基本功」的文化理念與操習步驟，做為科技產業啟發人文創新思考的掌握基礎。

二〇一七年，友達指派研發單位員工到國光劇團參加文化培訓課程，國光則針對科技部門員工特性，設計「客製化」的系列體驗工作坊。第一天以文化講座為主，介紹國光劇藝新美學的創作理念、以及團務發展價值轉型的沿革歷程。課程第二天，學員得到實際學習基本功、練唱，甚至粉墨登場。就連來自全球的供應鏈、經銷商造訪臺灣時，也會被領著到國光體驗一回傳統京劇藝術風貌的洗禮。市值千億的科技產業員工，竟然到傳統劇團接受創新思維培訓，國光致力以「傳統新價值」為戲曲劇場藝術開發高端菁英社群的關注參與，已經從具體實踐的開發案例中，看到卓越成效。

（三）開展藝企共製，創新價值轉型

二〇一五年，國光與趨勢教育基金會展開深度的藝企合作，雙方以共同製作方式，推出史上第一齣以蘇東坡為主角的京崑雙奏文學劇場《定風波》。嘗試以詩詞入戲的京崑演唱風格，詮釋古典文學經典意象的另類風韻。這項合作雙方從資源整合的概念上，以國光團隊在藝術創作上的品牌優勢、聯合了趨勢文教基金會多年經營有成的文學社群推廣平臺，共同開發出具有臺灣原創精神的經典文學劇場形態。

這種在節目製作上的新突破，是成團以來首次大膽嘗試，源自於國光多年來投入觀眾經營拓展的深刻體會。多年來，國光在「承繼傳統」的文化使命下，始終都以自製節目為主，包括開發新題材亦從未外求，這是第一次由其他團隊提出製作題材，然後交由國光共同組成創作團隊研發新作品的表現。透過此番合作機制的操作，國光積極引進活水泉源，組織實力堅強的創作團隊，更從中促進現代劇場編導人才深入製作流程，推動實踐戲曲劇場藝術的綜合表現力。也藉由這次客製化實踐，不僅促進了國光在製作技術上的創新，更活絡了國光在創新轉型上的品牌形象。

二〇一七年，國光獲邀出席第十五屆華人企業領袖遠見高峰會。領袖高峰會聚集近七十名來自臺灣、大陸、東南亞與美國的華人專家，以「迎向轉型—重塑華人大未來：新科技·新市場·新機會」為焦點，透過十一場專題論壇、六場專題講座，共同商討華人企業大未來，開創新模式，再造新典範。

峰會第一天晚場活動的「文化夜談」，即由趨勢科技共同創辦人暨文化長陳怡蓁擔任主持人，與國光團長及總監以「藝企相投‧創新轉型——臺灣戲曲新美學」為主題，暢談國光二十多年來「以傳統滋養創新，激盪臺灣戲曲新火花」的創新轉型之路。包括國光近年的跨界合作以「跨領域、跨團隊、跨文化」為實踐方向的歷程，亦從中分享趨勢教育基金會與國光劇團透由藝術結盟，共同推展文學劇場新趨勢的製作成效。整晚專題講座以「說演劇場」形式呈現，除了闡釋國光價值轉型思考的文化理念，同時自活動開場，國光即設計以別開生面的京劇旦角裝扮過程揭開傳統戲曲表演造型的神祕面紗，此後再穿插重量級京崑藝術家以崑曲演唱蘇東坡古典詩詞，以及現身說法示範《關公在劇場》的關公表演，以上這些細膩的活動細節，都是國光思考創新轉型呈現的具體面貌，也讓在座企業界人士讚嘆傳統表演美學的精緻內涵，以及國光銳意創新走出的新面貌。

二○一八年底，國光與趨勢的藝企聯盟，持續以「打造古典文學新趨勢」為目標，推出二部曲《天上人間　李後主》，更寄望此一展示臺灣京崑新美學的創作新型態，以更具開創性的實驗思維，解構經典詩詞意象的人性密碼。

（四）鏈結企業，育成京劇接班新苗

歷來，傳統戲曲培育人才的方法，早有一套因應生態現況與觀照市場的貫徹系統。所謂「以演代訓」、「學演相長」的實質目標，兼顧的是學習與演出的相乘效益，一切刻苦練功、師法繼承，

都是在臺前幕後的戲場歷練中累積養成的，畢竟，表演藝術真正的戰場在舞臺上，不是在教室裡。

也就是在「維護傳統」與「激勵創新」雙軌並置的原則下，國光劇團對演藝人才的扶植機制，自成團以來從未停頓，無論是短期集中式的劇目研習規劃、還是因應演出常態師資的駐團指導，傳習教學與演出實踐始終是互為表裡、輔助推動著各項演出的執行效能。

二〇一五年起，國光更積極推動「京劇接班人計劃」，透由近年來國光品牌效應的社會影響力，鏈結企業菁英社群共同育成臺灣京劇新苗的成熟發展。其中包括獲得財團法人研華文教基金會支持。雙方於二〇一七年簽訂為期三年的「臺灣京劇接班人──青年人才培育計劃」，從二〇一八年開始至二〇二〇年，國光每年可得到研華基金會的百萬贊助，做為青年人才培育發展基金。未來劇團將從正式編制團員、青年團儲備團員與國立臺灣戲曲學院學生中鎖定人才、延攬人才、發現新苗，提供青年演員循序漸進且專業的課程與師資，使其能逐步精進技藝，並於舞臺上做最完美的呈現。

五、看數據說話：品質管理營運績效

國光形象近年屢屢以精緻的創新劇作贏得口碑、票房佳績、藝術獎項及各界媒體的高度評價，團務營運成效受到社會各界矚目。以下，分別從「演出觀眾問卷調查」、「演出場次收入對照」、

以及「得獎紀錄」等三方面，一窺國光精進製作執行業務的檢視效能。

（一）二○一七年《快雪時晴》觀眾意見分析範例

國光維護演藝品質，促進成長的方法之一，是對「觀眾意見調查」的分析，以常態觀照市場發展趨勢。在每次演出過後，定期由團長主持召開的檢討會議資料，羅列每一檔演出製作執行的具體缺失及建議方案；而觀眾意見調查數據，不僅提供對演出劇目行銷策略的全方位觀察，更能真實反映消費者在體驗過程中的感受，國光以此自我精進、是督促掌控節目製演品質的重要參考。

以下以「二○一七年《快雪時晴》觀眾問卷彙整資料」為例。（有效樣本數：三百七十七份／發送問卷數：一千份）

回收問卷訊息分析：

1. 年齡比：在觀眾年齡層中以十八～二十五歲居多，其次三十一～四十歲，其三為四十一～五十歲以上。表

1. 年齡比

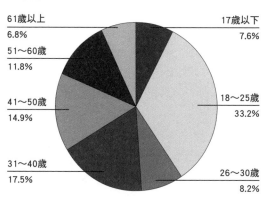

61歲以上 6.8%
51～60歲 11.8%
41～50歲 14.9%
31～40歲 17.5%
17歲以下 7.6%
18～25歲 33.2%
26～30歲 8.2%

2. 職業比

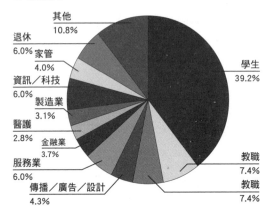

其他 10.8%
退休 6.0%
家管 4.0%
資訊／科技 6.0%
製造業 3.1%
醫護 2.8%
金融業 3.7%
服務業 6.0%
傳播／廣告／設計 4.3%
學生 39.2%
教職 7.4%
教職 7.4%

3. 學歷比

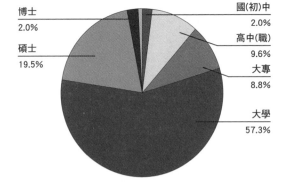

博士 2.0%
碩士 19.5%
國(初)中 2.0%
高中(職) 9.6%
大專 8.8%
大學 57.3%

示觀賞年齡結構不僅明顯年輕化，且四十歲以下觀眾近70%，現象可喜。

2. 職業比：觀眾現職比例中，以學生最多，占39.2%，其次為其他，其三為教職。顯見多年經營校園的推展模式，仍為觀眾參與主力。

3. 學歷比：觀眾的教育程度（學歷），以大學生居多，約占57.3%。其次碩士（19.5%）、高中（職）9.6%。

4. 吸引原因

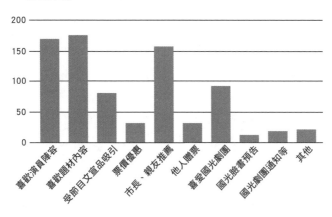

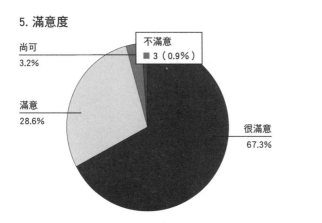

5. 滿意度

不滿意
■ 3（0.9%）

尚可
3.2%

滿意
28.6%

很滿意
67.3%

4. 吸引原因：吸引觀眾前來看戲的主要原因，以「喜愛題材內容」者居多，其次為「喜歡演員陣容」，再者為「師長親友推薦」。（複選）

5. 滿意度：觀眾對本次演出的滿意度，96%為「很滿意」「滿意」，3.2%為「尚可」。

觀眾意見彙整：

二〇一七年十月二十七日至二十九日，共四場。

編號	建議
1	很精彩，很感動，謝謝你們帶來的表演
2	很精彩，這是我第一次接觸京劇～～～
3	很棒 舞臺效果跟服裝很美 喜歡雲兒的歌聲跟服裝 大地之母的服裝太美了！
4	服裝舞臺燈光讚 劇情有趣 超棒！
5	坐在四樓，字幕太低，家裡的長輩看了很吃力。但是編劇、演員演技、唱工、音樂設計、舞臺設計……各方面都很棒，以後有機會，一定會再欣賞國光劇團的優質戲劇。
6	演出十分精彩，令人動容，謝謝您們對文化國粹的努力貢獻。
7	戲的企圖心很大，但劇情有點零散，不太像戲，較像散文，不過唱詞很美，舞臺也很漂亮。
8	非常震撼！中西融合太美了！謝謝！
9	東西藝術的交會，戲劇與音樂的結合，謝謝國光與NSO
10	很棒！希望可以至大陸演出
11	謝謝貴單位的精彩演出，當時只有高中，很多深意未能體會，十年後再看感動非常。
12	每一句都是人生哲理

27	26	25	24	23	22	21	20	19	18	17	16	15	14	13
很精彩的演出，兩種不同的唱法令人耳目一新	很感動！精彩！期待新作！	非常精彩的演出，感謝大家辛苦演出	很棒，今年最值得觀賞的一齣戲！	超棒的這次！不僅原本的精神就很厚實，畫面意境的營造也非常之棒，抽象與真實情感的拿捏很動人。非常期待其他劇目的復排！請務必復排其他經典！	太精采了！是有史以來看過最有趣的劇目！辛苦了，謝謝。	(1)國劇也可以如此好看，不輸國外的歌劇 (2)即保有傳統又融合現代的科技，讓國劇更有吸引力 (3)請再多演幾場	很感動，有新意！	劇本很有深度，整體舞臺演出非常好看	耐人尋味的內容，引人醒思	我覺得很！好！看！！	音樂很好聽，「墓碑」的多重功用很有趣。劇很有創意。謝謝你們帶給我這麼棒的視聽覺饗宴！	很感動數次落淚，Thanks！	演員們穿越古今，有點看不太懂，但整體是很好看的！而且好看的不得了！	劇情很棒，傳統戲劇融合現代元素，超讚，

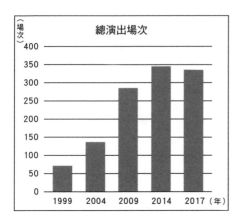

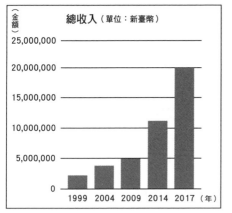

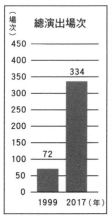

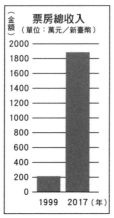

（二）演出場次及年度收入持續走高

國光劇團成立於一九九六年七月，為隸屬政府官方的公益性質團隊，團務經營不以營利為目的，公演票價亦較一般表演藝術團體為低，然而近年經由演出口碑、品牌的建立，總演出場次、票房收入、出版品收入等數字皆節節攀升，屢創新高。以二〇一七年和一九九九年相比，十八年間，總演出場次增加了四點六倍，年度總收入增加了九倍！

1. 年度總演出場次、票房收入成長對照

2.年度總演出場次內容分析

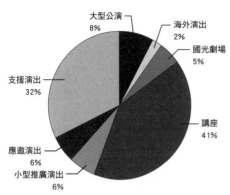

2015年度總演出場次內容分析

- 大型公演 8%
- 海外演出 2%
- 國光劇場 5%
- 講座 41%
- 小型推廣演出 6%
- 應邀演出 6%
- 支援演出 32%

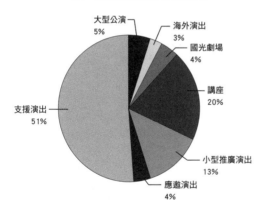

2011年度總演出場次內容分析

- 大型公演 5%
- 海外演出 3%
- 國光劇場 4%
- 講座 20%
- 小型推廣演出 13%
- 應邀演出 4%
- 支援演出 51%

國光每年的演出場次，從大型公演、中小型演出、應邀演出到推廣講座、支援演出，大約呈金字塔形的分配。日常推廣講座對象主要為大學、高中校園及社會企業團體，展現國光積極推廣戲曲藝術傳承發揚的努力，成果具體呈現在售票成績的回饋。而支援演出則突顯國光身為政府公益團隊的特色，編制內不到四十人的演員，卻能在劇團排練行程之餘，全力支援民間各類藝文團隊演出，劇種遍及京劇、歌仔戲、客家戲、南北管、現代戲劇、大型管弦音樂會等，與臺灣整體劇場藝術環境共存共榮。

3.出版品銷售成績對照

多年來，國光將精彩翻新的傳統劇目、以及自製原創新作均列入年度錄製計劃，以精良的錄影設備，將現場演出紀錄出版，並考量推廣效能，除了演出內容之外，也包括編導演相關人員的導賞說明及創作分享，能有效作為傳承戲曲劇場藝術的傳播工具。因此，展示國光品牌形象的設計思考，也可以從年度開發的各類出版品中體現創意理念，包括劇目影像 DVD、節目冊、主題專書、文創紀念品等，銷售成績逐年上揚。

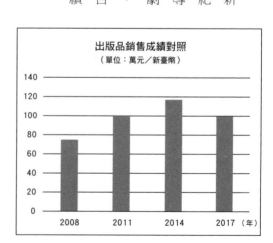

出版品銷售成績對照
（單位：萬元／新臺幣）

（三）得獎紀錄風雲榜

二十三年來，國光修編了不少傳統戲及新編劇目，多次獲得各類藝術獎項殊榮，歷年重要作品獎項包括二〇〇〇年《馬祖》入圍電視金鐘獎、《大將春秋》獲電視金鐘獎，二〇〇二年《天地一秀才一閻羅夢》獲電視金鐘獎——傳統戲劇節目獎、入選第一屆台新藝術獎十大表演節目，二〇〇三年《王熙鳳一大鬧寧國府》《再現東風》入選第二屆台新藝術獎九大表演節目，二〇〇五年《三個人兒兩盞燈》獲第四屆台新藝術獎評審團特別獎，二〇〇六年《三個人兒兩盞燈》獲

電視金鐘獎，二〇〇七年《金鎖記》《青塚前的對話》同時榮獲第五屆台新藝術獎十大表演節目，二〇一一年《百年戲樓》獲第十屆台新藝術獎十大表演節目，二〇一五年《十八羅漢圖》獲第十四屆台新藝術獎。

個人獎項方面，二〇〇五年王安祈總監獲第九屆國家文藝獎；二〇〇七年當家旦角演員魏海敏獲第十一屆國家文藝獎；二〇一〇年王安祈總監與優秀旦角陳美蘭榮獲第二十一屆金曲獎「傳統暨藝術類」的最佳作詞人與最佳傳統音樂詮釋獎；二〇一一年導演李小平獲第十五屆國家文藝獎，同年當家老生唐文華獲第十五屆臺北文化獎及日本ＳＧＩ文化賞。溫宇航獲金曲獎與薪傳獎、團長鍾寶善獲得素有「臺灣公務員諾貝爾獎」尊稱的「孫運璿學術基金會」傑出人士獎項。二〇一七年林庭瑜獲第二十八屆傳藝金曲獎最佳表演新秀獎；二〇一八年編劇林建華獲第五十九屆中國文藝獎章——戲劇類獎（國劇表演），以及優秀資深旦角朱安麗，榮獲臺北市文化獎。

六、小結：品牌價值與文化定位

國立中山大學教授王瓈玲在論及臺灣「新京劇」美學的文化意涵時，如是定義：「一種藝術

的存在價值與文化地位，與其作品的藝術評價與審美效應息息相關。」5 過去京劇傳統劇場的品牌魅力主要來自藝術家個人的藝能人品，而今對當代觀眾而言，京劇藝術的展演，如何勾動對作品文化內涵的思辯力，促進觀賞者感受內容與形式的雙重滿足，這種人文意境的拓展，正是國光團隊以「臺灣京劇新美學」為定位的價值目標。王璦玲觀察，國光劇團創作特色呈現的這種「傳統藝術形式的現代展演」，更可視為「一個動態的文化發展歷程」，其所面臨的創造性挑戰，是一個藝術團隊高度要求全方位製作效能的持續目標：

新京劇的創作，有賴於劇作家、導演、演員、製作團隊整體的共同努力，而它所引起的觀眾迴響，對於再度製作的刺激，其實是一種動態的社會效應與文化發展歷程，值得我們持續關注。6

由此，國光的創新發展，始終以傳統為念，自二〇〇二年起提出「傳統是永恆的時尚」，從拓展各階層觀眾感知傳統價值的各方面向，實踐國光品牌的文化定位。我們認為，經典藝術的傳承與創新，從來不是割裂的兩個概念，而是循環往復的過程。傳統是歷史文化的足跡，而今日的時尚將成就明日的傳統。傳統與時尚，有彼此鏈結依存的互動關係。傳統，是永恆的時尚，需要細膩建構能深化傳統精神的當代表現力，除了「維護傳統」，「銜接當代」，更要「探索未來」，這系列性的循序步驟，就是珍視保存傳統文化價值讓傳統精神得到維護與張顯、透過活化傳統形

象生命力，讓她具有永恆不衰的內蘊精神。

可以說，藉由企業人的研討，學術人的研究，「國光」已為一個主題，一門學問，亦成為一個品牌。

5. 王瓌玲〈「經典性」與「現代性」——論當代臺灣京劇發展之美學新視野與其文化意涵〉，收錄於「新世紀 新京劇——二十一世紀臺灣京劇新美學與國光劇團」專輯，第27頁，中國文哲研究通訊第二十一卷第一期，民國100年中央研究院中國文哲研究所。

6. 王瓌玲〈「經典性」與「現代性」——論當代臺灣京劇發展之美學新視野與其文化意涵〉，收錄於「新世紀 新京劇——二十一世紀臺灣京劇新美學與國光劇團」專輯，第28頁，中國文哲研究通訊第二十一卷第一期，民國100年中央研究院中國文哲研究所。

結論

前瞻品牌管理與

實踐願景

回首國光劇團走過二十三年的來時路，從臺灣傳統京劇顧影自盼，面對既有觀眾日益流失，不知何去何從的處境，到近年來逐漸累積出獨特的創新作品與觀眾口碑，今日的國光不僅是具有經典文化價值的國家級團隊，其歷經藝術傳承到文化創新的時代發展，已形塑出鮮明的品牌指標。包括多齣深富人文思考的新編代表作品、獲獎無數；以翻新的時代語言包裝傳統戲的展演意念、提昇上座率；推動藝術教育向下扎根、廣泛開拓各階層欣賞群眾；甚至分享戲曲基因、勇於開拓跨團隊、跨領域、跨文化的合作平臺，讓傳統文化的創意能量，擁有開闊的施展空間。

一、活化品牌力：時代精神，人文意識，多元創新

早年的國光，曾面臨傳統京劇立足臺灣的生存危機，經由奮力尋路，奠定藝術創作理念，開始從行銷觀點拓展新觀眾，開發出一系列的運作策略。後來更借鑑企業界的營運思維，讓演出製作從技術創新、產品組合、觀眾布局，進入價值轉型。我發現儘管產業領域不同，但觀照生存處境的發展模式，卻是非常相似的。

無論是傳統產業還是新興科技產業，都要經營出與時俱進的競爭力，因應時代接受挑戰，想安於現狀就可能被市場淘汰，走入歷史。因此國光從製作思考、行銷手法、團務管理、到提升服務品質等面向，處處都可見到關注品牌形象的建構用心。而未來，國光如何在現有基礎下，有效

發展續航力，讓優秀的傳統資源，體現飽滿能量，以及如何在組織經營中培基固本，育成人才、生生不息，則必然要有更確實「活化品牌力」的積極作為。

總監王安祈曾對怎麼落實「臺灣京劇新美學」，提出明確倡議，她認為唯有從現代化、文學化的創作觀點，來編寫貼近當代觀眾情思的的新作，才能打造屬於我們這一代人的「七寶樓臺」。

王安祈說：「國光劇團走過被質疑『臺灣為什麼需要京劇團』的挫折，而成為當代觀眾口中旁出卻深刻的『臺灣京劇新美學』，正是因為我們對京劇的態度，不只是對傳統的模仿而已，藝術可以模仿嗎？複本也可以有自己的感情、自己的詮釋來重新投入。」

在其策劃下，不論是新編劇目或傳統老戲，都著眼於人物的內觀、角色的自察，畢竟傳統藝術在現代社會的發展，時代精神與人文深度是不變的原則。京劇不是過去式，也不是完成式，她還在當代審美的交融與共創中，持續前行，指向未來。

近年來，國光在創作中不斷展示著對突破傳統、挑戰框架的翻新企圖，無論是文本意識或者是演繹形式，無一不是藉由傳統資源的開掘、創意構思的實驗、以及跨界鏈結的統整實踐力，多元闡發「臺灣京崑新美學」延伸的藝術觀。二○一六年，新編京劇《十八羅漢圖》榮獲「台新藝術獎」年度五大作品肯定。該獎項關注範疇包括視覺、表演及跨領域類的藝術創作，並透過提名、複選及國際決選等程序，評比標準為以下三項：一、能突破現有藝術框架並具未來發展潛力的藝術創作。二、能激發更深、更廣社會人文關注的藝術展覽或表演製作。三、有利於跨界溝通及跨術創作。

域探索的藝術實踐方案。可想而知，源自於十七世紀崑曲、總被冠上「傳統」的京劇表演藝術，似乎很難脫穎而出，因此在《十八羅漢圖》的作品獲獎推薦中，評審特別針對國光劇團的「未來性」詳加鼓勵，以「不僅是要維護傳統，更企圖找尋、轉化古典表演體系的當代性、未來性，證明古典形式所激發的情感思想，仍可扣緊時代脈搏。」這樣的創作方向，是國光劇團近十年的創作核心，也是在舉步維艱的臺灣劇壇中，京劇始終佔有一席之地，並以不減反升的觀眾基礎一再獲得肯定的最主要原因。

因此，國光對品牌創作的前瞻思維，在時代精神與多元創新的觀照之下，其特有的人文氣息不只反映在表演形式的豐厚層次上，更反映在創意構思和製作策略的視野上。繼二○一四年《伶人三部曲》首度受邀至上海大劇院演出之後，二○一九年國光劇團再次接受邀演，以「京崑，未來式」為主題，演出具有「未來性」指標的《十八羅漢圖》，及全新打造的實驗京崑文學劇場《天上人間——李後主》。這齣新作從敘事手法、文學語境、觀覽視角到實踐理念，皆不同於過往演述李後主故事的鋪敘方式。安祈總監在國光內部會議如是闡述編創理念：

這齣戲傳達的是「文學藝術的創作力量」，無論寫的是多沉痛多悲哀的情感，一旦寫出來唱出來，就是美好；把悲苦化為文學藝術，就能超越悲苦，成為永恆，這是文學藝術的洗滌、淨化力量。李煜的詞，寫的是自己的悲苦，但力道深厚，能道出人生宇宙共通之理，所以被稱為「如

同基督，擔荷人類共同的悲苦。」

總之，從延續傳統、銜接當代到探索未來，國光企盼與兩岸甚至全球觀眾一同追求「京昆美學的未來式」。透過活絡思考的多重實踐，正是國光「活化品牌力」生生不息的活力能源。我們相信，只有持續激發創意思考，才能從選擇題材、變革形式的戲曲套路中、吸納更多跨領域、跨團隊、跨文化的藝術專才激盪變化構思，期盼賦予戲曲經典置身當代劇場、可能開拓的深刻內涵與多采形象。

二、品牌形象與績效管理

可以這麼說，國光能打造出符合市場需求的好作品，除了擁有鮮明的演藝特色，關鍵更在於現代化組織推動的品管過程，而好的品質管理，則必定來自嚴謹的運作機制，各部門克盡職責之外，更務求盡善盡美。而超強的執行力與實踐態度，成就了自家人都引以為傲的「國光精神」：演出組，不分大小角色，上了臺心中只有國光榮譽不計較個人光環；製作組，對交付工作必定克服萬難，完成使命；研究推廣組，本著發揚傳統價值的初衷做推廣活動，以熱情體貼的服務感動觀眾，讓國光從初期教育推廣「只要能演就去演、免費演出也沒關係」，到現在不論傳統老戲、

修編戲、新編大戲，各類推廣演出均締造高票房，廣獲觀眾熱情回應。

國光團隊造就演藝品質的重要特色是「打群體戰」，相較於大陸京劇團每每來臺公演以集結梅花獎藝術家的夢幻組合為號召力，國光展演創作是以全劇場思考出發去獲取觀眾認同。每年各季傳統戲公演與年度製作創編大戲是聚合國光成員演藝實力的統整時刻，除了主演，其他演員扮飾的舞臺人物群象總能讓整齣戲的演出更生動出彩，即便是許多叫不出名號的雜扮群眾腳色，從車旗傘報到龍套上下手，都能跳脫制式框架，融入情感情理與情境中，以訓練有素的傳統根底，彰顯「以演員為核心」的表演魅力。這種高度重視演出「整體意識」的專業態度，是形塑國光品牌形象的重要認知。

國光在行政架構上，還有「使命必達」的技術團隊，以及「以熱情與使命感行銷國光」的推廣團隊成員，共同扛起「國光品牌」的鮮明旗幟。

國光舞臺技術人員，幾乎是全年無休的因應劇團各類大小型演出及推廣活動執行現場技術需求。內部除了有一套根據現代劇場運作機制的專業流程，而且很重視演員在舞臺演練的安全保護；無論碰到任何演出技術上的疑難雜症，對於交付的任務，必定以「圓滿完成」的態度來貫徹演出任務，不僅讓演員有充分的信任感，更感受到這些幕後全盤操控技術執行的無名英雄，對國光演出品質的重要保障。

此外王安祈曾誇讚：「國光的字幕，是跟著演員一起呼吸的！」對國光熟悉的觀眾一定清楚，

國光執行字幕的功能，絕不僅是聊備一格，字幕除了讓觀眾理解劇情唱念內容，更是「整體表演的一部分」。無論強調人物的語氣心態、或者引領戲劇的情境轉折，字句編排的前置作業都有嚴謹思考過程，加上配合場上歌舞唱念的運作節奏，都要緊密配合有度；萬一演員忘詞，語句前後顛倒，字幕人員臨場反應不足，現場觀眾即會感到情境混亂，大大影響演出效果。尤其對戲曲劇場而言，字幕牽涉觀眾能否通透理解演出內容，多年來的實踐，國光字幕的造就的效能與意義，已經成為展示「文學意境」不可或缺的重要部分了。

國光是專業演出團隊，深知「觀眾」是劇場得以延續發展活力的首要元素。因此專責對外宣傳行銷的研究推廣科同仁，多年來的業務核心就是策辦各類深入淺出、寓教於樂的藝術教育課程，推廣售票演出；除了加強活動文宣的深度與廣度，挑選適當場所、企劃專題講演，配合演員示範、帶領各年齡層觀眾走進劇場。

回顧二十多年前，京劇被視為不易廣泛推介的表演藝術，國光因為是非營利單位，沒有票房壓力，然而，研推同仁並未因此怠惰職責。當時兩廳院售票系統剛起步，演出票券銷售從手寫票盤改為電腦化，同仁就懂得建立每檔演出票房分析表、票房比較表，針對觀眾的購票時間點、折數、觀眾的來源、同一檔期不同年度的購票狀況等等，進行細緻而深入的歸納分析，促進行銷推廣業務的有效成長。到了陳兆虎擔任團長後，國光更積極重視演出口碑、觀眾上座率，以及與票房績效的連動關係；王安祈出任藝術總監初期，凡事以擘劃劇目及演出品質為重，至於票房效益，

原則只是配合進行；但是現在，總監心中早有清晰的行銷概念，除了費心規劃的主題戲碼，直接可與大眾話題生動連結，讓每檔戲的宣傳重點總能「先聲奪人」；而每一場對外主講的推廣講座，她亦視為闡述理念、帶領觀眾走進劇場的關鍵場域，經常準備簡報資料直到深夜。這兩年力推年輕新秀的演出作品，更主動提供強化票房效益的宣傳作法。可見在國光，重視行銷宣傳效能，不只是行政部門的責任，而是全團共識。

國光票房，剛開始看上座率，透過兩廳院售票系統賣出的票，約占總票房兩成，其它八成靠研推同仁努力及觀眾口耳相傳。在同仁竭力推廣下，一九九七年（秋高戲爽）不僅票房爆滿，甚至擋不住現場戲迷熱情要求，破天荒地賣出站票。二〇〇一年《未央天》出票率達九成五，場場滿座。二〇〇二年《閻羅夢》出票率更上層樓，創下九成六的歷史新高，而且打破了所謂傳統戲劇觀眾日益減少的刻板印象與魔咒，觀眾群老、中、青三代皆有，證明只要推出好戲，絕對會受到歡迎。二〇〇六年《金鎖記》首演轟動全臺，十幾年來數度在海內外公演，場場皆締造滿座的票房紀錄。時至今日，國光透過外界售票系統賣出去的票，占總票房六成，自售四成。這個數字是形塑國光品牌的亮麗指標，充分顯示國光有非常穩固的觀眾群，代表觀眾對國光品牌的信任，只要國光的戲出來，觀眾就會直接買票了。

雖然國光忠實戲迷人數與票房紀錄節節上升，藝術教育行銷策略更被其他劇團效法，但是迄今每逢公演，團長與藝術總監在演出前，必定親自在前臺招呼來賓與觀眾；演出後，再與觀眾交

流、觀察戲迷反應，真正做到以客為尊。另外在前臺負責票務的同仁如蔡玉琴亦熟記老戲迷臉孔，許多爺爺奶奶來看戲，才進劇場入口就喊「蔡小姐，我來了」。蔡玉琴統籌操辦國光票務行銷業務，是二十多年來最為各類觀眾群熟悉的國光人，她的服務精神數十年如一日，永遠以真誠口吻笑容與戲迷互動，熱情回應觀眾買票問題，設身處地替觀眾著想，以便宜價格買到理想座位；面對師生訂購團票，不僅用心依照老師需求推薦劇目，更一一和學生聯絡看那齣戲，再將每張票裝入信封，省掉老師收錢發戲票的麻煩事。

對國光而言，與觀眾朋友的連結，不是看「賣了多少張票」的交易關係，而是在每一次與每一個願意接近戲劇、學習戲劇、關心戲劇的民眾接觸過程中，做到讓他們感動，真正在心裡對國光品牌與服務質感，留下難忘印記。

三、文化傳承永續經營

正所謂：態度，決定高度；視野，決定廣度；專業，決定深度！國光劇團以京崑表演藝術為基底的文化傳承工作，傳承的是「人」、傳遞的是「戲」、傳衍的是「文化創新」精神、是「無形資產」。而戲曲演出團隊要有永續傳承的穩固基礎，必須發展經營模式，才能評估團隊的生存利基：強調「創造價值」及「傳遞價值」的重要性，以取得開創市場的競爭優勢。

Philip Kotler 指出「定位（positioning）」，是行銷策略的核心」，是指設計公司所提供的產品與服務及形象，使它在目標顧客心裡有獨特與有價值的位置。最能持久的定位優勢是讓消費者認為你的產品比別人好，這就是「致勝」的定位。另一重要定位觀念是持久競爭優勢（sustainable competitive advantage），是廠商在市場上傳達屬性與卓越的價值，形成廠商持久的競爭優勢。

（一）文化、文學、文創三位一體的座標

國光京劇作品「新美學」風格日益明晰，首在以精準踏實的營運理念，落實「精進劇藝品質」與「拓展觀眾人口」的成長目標，讓京劇藝能的優質形象與臺灣在地生活風尚、人文傳統、以及審美思維脈絡得以連結。如果從行銷策略的經營定位來看，國光打造的品牌優勢，可說是聯合文化、文學、文創三位一體，統整而成的形象印記。這寓有以下涵義：

文化（形象）：國光以京崑藝術為底蘊的演藝形式，已是極具國際經典地位的文化形象，不僅是融貫傳統文學與表演藝術的成熟代表，更是世界文化資產共同尊崇保護的古典戲劇品類，國光將以承繼傳統表演精髓的藝術樣貌為職志，堅守其表演美學根柢，以發揚傳統精緻藝能的現代質感為目標。

文學（品位）：國光作品追求「文學化」的雋永品味。文學，是深刻體現創作思想情感的心靈活動，是透過藝術化的創意構思與布局技巧，來完成設造想像的虛擬世界。國光過往以「臺灣

京劇新美學」開創的劇場作品，即以文學內涵價值為指標，已具有廣獲觀眾肯定的卓越成就，未來更將以此為標竿，透由持續開展具有現代意識與人文思維的新創作，讓古雅表演形式貫穿在戲曲作品深刻的情感表現當中，期盼持續創發具有傳世價值的經典作品。

文創（視野）：文創的實務理念是實踐對文化價值、與創新構思的應用能力。國光品牌的經營發展，早有鮮明獨特的人文表徵，以「承繼京典，文化創新」為目標，出之於傳統，而不受制傳統，以「永恆的時尚」做為品牌價值所在。此需要具有審時度勢的宏觀視野，旨在重視文化資源的創新發展可關注普及當代社群的運用方式，透由提高創造力擴大藝術作品的接受度與推展效能。

國光品牌以文化、文學、文創三位一體的定位內涵，不但包容傳統經典的文化形象、融貫當代創作的思想情感、也講究以親民多采的推廣效能走進社群大眾生活。國光品牌開展的意義，正就是這種對文化傳承的高度認同，以及珍視自身價值、進而促進廣泛傳播效益的使命感，持續透過一齣齣作品生命力延續薪傳香火，生生不息。

（二）延伸品牌價值，傳統與時俱進

多年來，國光面臨傳統戲曲被邊緣化的危機，努力從中翻轉逆境，這種歷練讓我們相信：只有避免故步自封，勇敢跨越囿限，強化自身與外界的溝通能力，方能開拓視野，才能讓危機成就

轉機，促進傳統再生，開發源生不絕的創意能量。放眼未來，國光可從以下推行品牌管理的實踐步驟，前瞻國光「永續經營」的願景。

1. 擴展口碑影響

行銷專家說：「經營品牌其實就是經營顧客，而這就是整合行銷和整合行銷傳播的意義。」—拓展影響力的目的，當然是經營品牌，除了以「品質優先」為準則，重點更在「擴展」，如何持續開發新觀眾，相對於目前已經達到的績效，其中有著更大的挑戰。國光品牌的價值追求，在堅守文化傳承的使命下，是一齣齣具有時代創新風範的作品精神；未來國光要持續確保品牌特色，有兩大任務要落實：一、精實人力資源的養成，唯有新舊傳承的優秀演員才能演出好的作品；二、編創更多具時代意義、具影響力的作品傳世。

二十多年來，國光從理念傳承到實驗創新，團隊

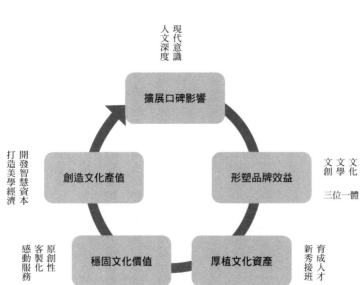

現代意識
人文深度

擴展口碑影響

文化
文學
文創
三位一體

創造文化產值

形塑品牌效益

開發智慧資本
打造美學經濟

育成人才
新秀接班

穩固文化價值

厚植文化資產

原創性
客製化
感動服務

已確立永續經營的願景，不僅要堅持創作，還要追求「更好」的作品，這也是推展品牌續航力最關鍵的態度跟觀念。

2. 形塑品牌效益

知名的品牌策略公司 Brand New View 董事長 John Davis（約翰‧戴維斯）講述品牌行銷時曾特別強調，「沒有扎實的文化基礎，行銷只是對外溝通的一種活動，毫無實質意義與可信度可言。」由此可見，行銷活動的初衷，首先來自於能否提供具有「文化感染力」的產品；其次觀察品牌效益，最直接就是從觀眾開發效能的數據來評估，從中發現市場競爭優勢，建立策略定位，樹立觀眾心中的價值形象。二十多年來國光觀眾開發實績，節節攀升，無論是經典老戲、新編製作，或是教育推廣、交流展演，精良的演藝品質與具有現代意識的人文底蘊，不僅反應在動輒票房滿座的上座率中，得到文藝人士、知識菁英、校園師生等各類社群的支持，更體現在國內外展演的專業評論以及無數獎項讚譽的重要記錄當中。

可以說國光品牌的形象座標，在彰顯時代精神、人文意識及多元創新的製作理念下，包含了

1. 見唐恩‧亞可布齊（Dawn Lacobucci）＆巴比‧凱德（Bobby Calder）合編《凱洛格管理學院整合行銷‧理論與實務》，頁38，二〇〇七年臺北城邦文化事業公司。

文化、文學、文創三位一體的實踐內涵，既具有雋永的古典形式、深刻的感性構思，又能引發豐富的性靈想像，這些印記獲得的口碑與迴響，是國光以品牌領航的競爭優勢，持續做為開創品牌價值延伸的重要基礎。

3. 厚植人力資源

承繼京崑表演資產最重要的基礎工程是育成人才，而厚植人力資源正是有效強化國光組織發展的內部策略。歷來傳統戲曲培育人才的方法，早有一套因應生態現況與觀照市場的貫徹系統，即「以演代訓」「學演相長」，其執行目標兼顧的是學習與演出的相乘效益，一切刻苦練功、師法繼承，都是在臺前幕後的戲場歷練中累積養成的，畢竟，表演藝術真正的戰場在舞臺上，不是在教室裡。除了演員，編導、音樂、衣箱管理、舞美專才等等，都必須積極促進青年新血的承繼，才能建全團隊發展體質。

近年國光著力深耕「臺灣京劇接班人」培育計劃，如青年演員隨團培訓、資深團員輔導教習、劇藝編導人才儲備、開辦「微劇場」小型展演、利用走進各級校園與偏鄉城鎮的推廣演示活動鍛鍊年輕演員，這些厚植專業藝能的實踐步驟已在團內形成育成機制，並將培訓方法納入年度各項演出運作之中，讓每一次的創作展演形成一種新的培力策略，讓青春新秀在舞臺上累積演出經驗，讓觀眾持續看到新演員在戲場的加速成長，看到成熟演員對晚輩不藏私的扶持鼓勵、看到國光以

人為本的團結向心力、也看到臺灣京劇綿延不絕的發展契機。

4.穩固文化價值

穩固文化價值是指對外的溝通策略，是開創多元服務、建構合作平臺、整合資源的運作手法。

對國光來說，穩固品牌的作品價值，更是透過歷練成熟的藝術家探索具有「原創性」、甚至「客製化」創新劇目，包括積極開拓跟國內外重要演藝團隊、或跨越藝術劇種的深度交流合作、甚至與企業組織協力整合資源，開創出具有未來性、前瞻性的劃時代戲曲創作。

隨著近來「社會企業」（Social Enterprise）的觀念逐漸在社會各界延燒發酵，國光身為國立劇團，也希望以自身能量引發關注，透過京崑基因的分享及藝術教育的傳布，讓國家藝術資源利他、再製、活用，提升整體藝文環境。此外以「體驗行銷三部曲」建立的感動服務，讓有機會接觸國光團隊的社會族群，經由參與臺前幕後的「破冰之旅」示範、親炙「臺灣京劇新美學」的大師專題、進而「走進劇場」觀賞戲曲的三步驟文化體驗，循序進入國光品牌價值所帶領的文化感動。

5.創造文化產值

國光建構品牌價值的深遠意念，即在於確保傳統「無形資產」的經典價值，是文化創新過程中，彌足珍貴的「智慧資本」，其具有的經濟效益，已是全球關注的趨勢。國光創造文化產值，

即是開發「智慧資本」、以「智財創價」，經由導入新產品來開發文化內涵的「價值／價格」，而彰顯無形資產的基礎就是「建立品牌」。國光品牌致力實踐的文創型態，包括融入「產業知識」、「高質美感」、「深度體驗」等經營策略步驟，有以下可多重開發的延伸面向：

（1）節目製作版權交換與授權。

（2）表演藝術工作坊、心靈雞湯劇本工作坊、戲劇療癒課程工作坊、文化品牌體驗工作坊。

（3）療癒系／熟齡系／文創商品設計開發。

（4）國際傳統藝術聯合製作／邀演。

（5）網路節目合作開發。

（6）戲劇音樂授權與合作開發。

（7）電影與電視節目合作開發。

（8）國光作品影音授權。

（9）服裝造型與飾品設計授權。

（10）合製節目與客製化服務操作。

「品牌」，是消費社群心中的觀感，是大眾對產品價值的信任；是製作生產部門對客戶的承

諾，是品管水準的卓越要求。「品牌」就是品質跟形象，是具有熱誠與感染力的溝通服務，是「嚴謹、效率、務實」的工作態度：「品牌」更代表著競爭力，是擁有理想願景的信念，是組織永續經營的基石。這是國光組織系統內部工作文化的建立過程，追求品牌，讓國光更能認知自身的競爭優勢及發展定位。

四、結語

國光劇團是一個是沒有「京」字的京劇團，在發展內涵上並不侷限於京劇，而是京崑並行，因為國光除了有魏海敏、唐文華等京劇品牌藝術家坐鎮，也包含了具有崑劇代表性的藝術家溫宇航加持，所以這名列世界非物質文化遺產名錄的兩項經典戲曲遺產，都是國光致力打造臺灣原創美學的重要資源。

國光品牌的內核基礎是「人」、是「戲」、是「團隊」共同打造的精神態度，國光的信念是，唯有力求彰顯藝術品質的深刻風貌，據以開拓有宏觀思維的價值定位，讓品牌的人文精神永續，即能使傳統在隨著時代躍進的發展中，保有活潑的生命力。

二十多年來，國光團員們持續不懈的奮鬥著，篳路藍縷的歷程實不足為外人道。所幸每一齣深富內涵的創作、每一次締造口碑的公演、乃至所有社會的關注影響，都讓國光的品牌形象更加

炫目。前瞻未來之際，對這一高績效團隊，本人心底瀰漫的只有感恩、感謝、與感動！畢竟這一切，沒有全團成員全神貫注的群策群力，國光品牌難有令人動容的耀眼鋒芒！

文化，從不是一成不變的傳統；文化，是隨著時代推移展現的在地風華與人文思考的鮮明指標。走過二十三年，國光已累積了豐厚的創作口碑，國光的「品牌價值」亦早有確切的內涵定位。

如今的國光團隊正站在嶄新的起點上，透過不斷承繼經典，強化藝術創新的發展生成，力求用經典藝能「打磨劇藝」，藉創新手段「精益求精」，惟有走向「永續經營」的實踐願景，臺灣京劇的文化品牌，方能屹立不搖。

《國光三年》，國立國光劇團出版，1998。

《國光五年》，國立國光劇團出版，2000。

《國光十年》，國立國光劇團出版，2005。

《中國文哲研究通訊》：「新世紀 新京劇——二十一世紀臺灣京劇新美學與國光劇團」專輯，臺北：中央研究院中國文哲研究所出版，2011。

《團員服務手冊》，國立國光劇團印行，1995。

《戲劇類團員服務手冊》，國立國光劇團印行，2008。

《國光二十・光譜交映——光譜篇》，國立傳統藝術中心出版，2015。

《國光二十・鏡像回眸——劇目篇》，國立傳統藝術中心出版，2015。

孫德萍譯，《B2B 品牌管理聖經》，日月文化出版公司，2008。

汪凱譯／言予馨校，《文化戰略：以創新的意識形態構見獨特的文化品牌》，商務印書館，2013。

吳錫德譯，《文化全球化》，麥田出版，2009（七版）。

陳智文譯，《凱洛格管理學院整合行銷——理論與實務》，城邦文化出版公司，2007。

徐世同編譯，《策略品牌管理》，華泰文化事業公司出版，2014（四版）。

丁瑞華，《品牌行銷與管理》，普林斯頓國際公司出版。

陳德富，《文化創意產業經營與行銷管理》，揚智文化事業出版。

《2015全球企業家班課程簡介》（GLOBAL EXECUTIVE PROGRAM 2015），臺灣大學管理學院、北京光華大學管理學院、賓州大學華頓商學院、牛津大學賽德商學院。

李仁芳，《創意心靈——美學與創意經濟的起手勢》，先覺出版公司。

王安祈，《臺灣京劇五十年》，國立傳統藝術中心出版，2002。

邱慧齡，《為玩‧未完書》，人人出版公司，2014。

劉麗真、王承志譯，《從BRAND到ICON——文化品牌行銷學》，城邦文化出版公司，2009。

國光劇團歷年發展策略創新劇目一覽表

團務策略／發展策略	年份	團長／藝術總監	維護傳統（傳統／修編戲）	激勵創新（新編大戲）	跨界探索（實驗平臺）	教育推廣（系列專題活動）	實踐目的	績效／座標
傳承奠基期 發展策略： 維護傳統品味 發展本土特色	一九九五	團長：柯基良 藝術總監：貢敏	《新編陸文龍：十六少年時》				鞏固老觀眾	開團首演
	一九九六			《時代女性的故事：花木蘭》			呼應時代精神	21至40歲新觀眾，占全場觀眾33％
				《龍女牧羊》			大陸劇本／兩岸合作	與大陸梅蘭芳京劇團合製，由梅葆玖藝術指導，為兩岸匯演開創新氣象
							鞏固老觀眾	首度與中國京劇院合作聯演
						「海峽兩岸京劇名角聯合大公演」	兩岸合作	
	一九九七			新編崑劇《釵頭鳳》			大陸劇本／兩岸合作	邀請大陸導演沈斌執導
							兩岸合作	首度挑戰跨劇種；問卷統計觀眾以21至40歲為主，教育程度以大專居多， 首次全本大戲巡演中南部

團務階段／發展策略	年份	團長／藝術總監	維護傳統（傳統／修編戲）	激勵創新（新編大戲）	跨界探索（實驗平臺）	教育推廣（系列專題）（活動）	實踐目的	績效／座標
開發創新期 發展策略： 傳承經典 京劇本土化 走出戶外 走入基層 校園扎根	一九九八	柯基良 貢敏	【水滸風情系列】	【臺灣三部曲】首部曲《媽祖》			開發本土題材 兩岸合作	邀請大陸導演楊小青執導 入圍電視金鐘獎 二〇〇〇年一月與中央廣播電臺，華視合作開拍電視版京劇【臺灣三部曲】首度以系列式主題式劇目組合推出老戲，為季公演開啟新模式
				【臺灣三部曲】之二《鄭成功與臺灣》			傳統戲主題系列 鞏固老觀眾 兩岸合作 開發本土題材	邀請大陸導演盧昂執導
				《大將春秋》			大陸劇本／兩岸合作／開發新題材	三天票房近九成，預售八成，獲電視金鐘獎
						兒童京劇《風火小子紅孩兒》	藝術教育扎根	首度製作兒童京劇，票房滿座，應觀眾要求賣出站票 配合二〇〇三年開辦「藝術直達列車」中小學生場演出，吸引逾千名學生欣賞 參加二〇〇四年臺北兒童藝術節演出 戶外演出，締造上萬人觀賞盛況
	一九九九	陳兆虎 （代） 貢敏		【臺灣三部曲】之三《廖添丁》			開發本土題材	實驗老戲現代化，為老戲冠上新名，具體展現傳統戲曲豐富多元藝術
	二〇〇〇	吳瑞泉／ 朱楚善	春季公演	《地久天長》			鞏固老觀眾 拓展新觀眾	
		吳瑞泉／ 朱芳慧		《釵鈿情》			兩岸合作 開發新題材 拓展新觀眾	邀請大陸導演石玉崑執導 入圍電視金鐘獎

品牌建構期

發展策略：打造金字招牌、建構臺灣劇藝新美學

現代化・文學化

年份／導演・編劇	劇目	發展策略	成果
二〇〇一	兒童京劇《禧龍珠》	藝術教育扎根	戲曲融合，開創傳統再生
	京歌豫偶四劇種《再生緣》	開發新題材、拓展新觀眾	邀請大陸導演朱楚善執導，百老匯式京歌舞劇，公演三天票房九成
	《牛郎織女・天狼星》	兩岸合作、開發新題材、拓展新觀眾、老戲新編	邀請大陸導演石玉崑執導，叫好又叫座，演前二周賣出九成票
二〇〇二 陳兆虎（代）／王安祈	《未央天》	老戲新編	公演三場，票房九成，第三場滿座…分別於二〇〇五、二〇〇八登國家戲劇院公演，其中第三度演出四場。票房全滿，演出滿意度調查，高達九五％滿意
	《閻羅夢》	兩岸合作、老戲新編／翻新傳統；大陸劇本、臺灣整編翻新傳統	獲電視金鐘獎，第一屆台新藝術獎十大表演節目，應邀赴大陸巡演，獲「征服上海觀眾，傾倒京城戲迷」好評
二〇〇三 陳兆虎／朱芳慧	《王熙鳳》	大陸劇本、臺灣新製翻新傳統	公演四場票房皆滿座，第二屆新藝術獎年度九大表演節目，數次應邀赴大陸巡演，獲「代表當今臺灣京劇創作的最高水準」高度評價
二〇〇四	【三小系列】：京劇小劇場《王有道休妻》、京劇小玩笑《冒名頂替・荷珠配》、京劇小人物《桃色交易・借老婆》	老戲新編、翻新傳統	首創劇場名人演講結合演出，為京劇注入新視角，《王有道休妻》首創京劇小劇場，創新意識普獲劇界關注
	《李世民與魏徵》	大陸劇本、人性思維、拓展新觀眾	公演三場票房皆滿座，巡演臺中場房滿座

團務階段／發展策略	年份	團長／藝術總監	維護傳統（傳統／修編戲）	激勵創新（新編大戲）	跨界探索（實驗臺）	教育推廣（系列專題活動）	實踐目的	績效／座標
品牌建構期 現代化 文學化 新美學 建構臺灣劇藝 發展策略：打造金字招牌	二〇〇四	陳兆虎／王安祈	【古代女性愛情系列】	崑劇《梁山伯與祝英台》			結合社會主題系列 傳承推廣崑劇 拓展新觀眾	邀請大陸導演沈斌執導臺灣自製第一齣新編崑劇公演三場，票房皆滿座。臺灣原創崑腔文本大陸導演編腔襄助，二〇〇五獲邀赴陸演出，特邀崑劇名家蔡正仁巡演上海杭州佛山，票房滿座
	二〇〇五				《三個人兒兩盞燈》	兒童京劇《武大郎奇遇記》	開發新題材 拓展新觀眾 藝術教育扎根 傳統戲主題系列 鞏固老觀眾	公演三場，票房皆滿座，編導演皆年輕新秀，代表國光積極創新，培育年輕新秀，吸引年輕觀眾積極企圖心，獲第四屆台新藝術獎「評審團特別獎」及電視金鐘獎雙料肯定。授權上海崑劇團改編《煙鎖宮樓》並於二〇一三年在臺演出。入選臺北市兒童藝術節邀演劇目。公演三場，其中兩場票房滿座
	二〇〇六		【一折戟黃沙楊家將】系列：《金沙灘‧托兆碰碑》《穆桂英掛帥》【楊門女將】 【禁戲匯演】：《無底洞》《探母獻堂》《閨夢》《斬經堂》《春…》《大劈棺》《壯別》《走麥城》《讓徐州》《赤桑鎮》《昭君出塞》				傳統戲主題系列 結合社會脈動	公演三場票房皆滿座，締造傳統戲首次巡演中南部紀錄，觀眾演前一小時即在劇場外等待入場看戲

品牌建構期 發展策略： 打造金字招牌 建構臺灣劇藝 新美學 現代 文學化	年代	劇目			計劃	策略	說明
	二〇〇六		《金鎖記》		政治大學「駐校藝術家」計劃	臺灣京劇美學新視野 開發新題材 拓展新觀眾 鞏固老觀眾	公演五場，票券於演前一個月售罄，第五屆台新藝術獎十大表演節目 將魏海敏表演藝術推向高峰 首演迄今，持續引發兩岸學術界藝文界媒體界關注探討，多次赴海外公演，為獲邀演出場次最多的新編戲，且多場次票房滿座 藝術教育專題推廣計劃
		京艷—裴艷玲 演京劇：《鍾馗》《鬧天宮》《蜈蚣嶺》《將相和》《四郎探母坐宮》《伐東吳》《龍鳳呈祥》				兩岸合作 老戲精演 鞏固老觀眾	大陸京劇名家裴艷玲主演 公演五場，其中兩場票房滿座
	二〇〇七		《胡雪巖》			開發新題材 拓展新觀眾	公演四場，其中兩場票房滿座
		【戲裡帝王家】		實驗京劇《青塚前的對話》	臺灣大學「駐校藝術家」計劃	臺灣京劇美學新視野 開發新題材 拓展新觀眾	二〇〇六新點子劇展表演節目，公演四場，票券於演前一個月售罄，第五屆台新藝術獎十大表演節目 傳統戲主題系列 結合社會脈動
		《關公走麥城》				傳統戲主題系列 結合社會脈動 老戲精演 鞏固老觀眾	公演四場，其中兩場票房滿座 公演一場票房滿座 藝術教育專題推廣計劃

團務階段／發展策略	年份	團長／藝術總監	維護傳統（傳統／修編戲）	激勵創新（新編大戲）	跨界探索（實驗平臺）	教育推廣（系列專題）活動	實踐目的	績效／座標
品牌建構期 發展策略：打造金字招牌、建構臺灣劇藝新美學 現代化、文學化	二〇〇七	陳兆虎／王安祈	【司法萬歲、雨過天晴】	《快雪時晴》		活動	傳統戲主題系列；結合社會脈動；臺灣京劇美學新視野；開發新題材；拓展新觀眾	演出四場平均售票率近九成；公演四場票房皆滿座；臺灣京劇美學新視野入圍二〇〇八電視金鐘獎；二〇一七年再登國家戲劇院公演四場，票房皆滿座；二〇一八應邀赴香港臺灣月演出
	二〇〇八		【歡喜過好年】；《天下第一家》			香港城市大學「駐校藝術家」活動	老戲精演；傳統戲主題系列；老戲精演	觀眾滿意度調查九二‧三％滿意；藝術教育專題推廣計劃；觀眾滿意度調查九六‧三％滿意
	二〇〇九		【鬼‧瘋】；【青龍白虎三世總門】		《歐蘭朵》	東華大學「駐校藝術家」計劃	藝術教育專題推廣計劃；傳統戲主題系列；拓展新觀眾；旗艦國際製作；老戲精演；傳統戲主題系列；戲曲藝術扎根	首屆臺灣國際藝術節開幕節目；公演四場票房皆滿座；公演兩場票房皆滿座
	二〇一〇		【冒名‧錯認】	《狐仙故事》		兒童京劇《三國計中計》	開發新題材；拓展新觀眾；傳統戲主題系列；老戲精演	公演兩場，票房皆滿座；觀眾滿意度調查九四‧七％滿意；公演三場，票房皆滿座；觀眾滿意度調查九〇％滿意

品牌建構期 發展策略：打造金字招牌 建構臺灣劇藝新美學 現代化 文學化	二〇一〇 二〇一一					
		【伶人三部曲】首部曲《孟小冬》		臺北醫學大學「駐校藝術家」活動	臺灣京劇美學新視野 開發新題材 拓展新觀眾	臺灣京劇美學新視野，觀眾滿意度調查九六‧一％滿意；多次應邀赴上海、北京、香港巡演；三部曲於二〇一四年應邀至上海大劇院演出五場 藝術教育專題推廣計劃
		【女人我最大】			傳統戲主題系列 老戲精演	
			「樂與詩的時空交會」	兒童京劇《open小將龍宮大冒險》	戲曲藝術扎根	
				與臺灣國家國樂團	老戲精演 跨界演出 傳統戲主題系列 拓展新觀眾	公演二場，票房皆滿座
		【喜劇京典‧歡樂百分百】	《百年戲樓》		臺灣京劇美學新視野 開發新題材 拓展新觀眾	創歲末倒數演出盛況，票房滿座，觀眾滿意度調查九四‧一％滿意
				中原大學「駐校藝術家」活動		第十屆台新藝術獎年度十大表演節目，觀眾滿意度調查九五‧八％滿意 二〇一三應邀至香港臺灣月演出 二〇一四應邀至上海大劇院演出；多次獲邀海外演出。 公演四場，票房皆滿座 藝術教育專題推廣計劃
			《霸王別姬—尋找失落的午後》		新編實驗京劇開展國際新視野 拓展新觀眾	應荷蘭熱帶劇場「Taipei 100」藝術節之邀製作，於荷蘭首演

團務階段／發展策略 品牌建構期	年份	團長／藝術總監	維護傳統（傳統／修編戲）	激勵創新（新編大戲）	跨界探索（實驗平臺）（系列專題）	教育推廣 活動	實踐目的	績效／座標
發展策略： 打造金字招牌 建構臺灣劇藝 新美學 現代化 文學化	二〇一二	陳兆虎／王安祈		新編崑劇《梁祝》		銘傳大學「駐校藝術家」活動	舊劇重製／兩岸合作 曲藝專輯 拓展崑曲觀眾 臺灣京劇美學新視野	票房全滿；獲二〇一三金曲獎最佳戲曲專輯；二〇一五受邀北京國家大劇院演出，名列大陸「二〇一五年度十大戲曲熱點排行榜」 公演四場，票房皆滿座
				《艷后和她的小丑們》			臺灣京劇美學新視野 開發新題材 拓展新觀眾	公演四場，票房皆滿座
			【好戲101】		「駐校藝術家」活動	傳統戲扎根 傳統戲精演	藝術教育專題推廣計劃	
						戲曲藝術扎根 拓展新觀眾	首辦藝享天開花蓮101表演藝術節	
發展策略： 分享戲曲基因 建立合作平臺 促進國際交流 拓展藝企合作	二〇一三	鍾寶善／王安祈	【小丑報到】		首度策劃「京彩東行」	老戲精演 傳統戲主題系列	公演三場，票房皆滿座 首度邀相聲大師吳兆南，上崑名丑張銘榮及復字輩名丑劉復學共襄盛舉	
				《水袖與胭脂》		傳統戲主題系列 鞏固老觀眾 拓展老觀眾		
					「小劇場‧大夢想」《青春謝幕》	臺灣京劇美學新視野 開發新題材 拓展新觀眾	為臺灣國際藝術節首演節目 公演四場，其中三場票房滿座，巡演高雄替春天藝術節演出一場票房滿座 二〇一四應邀至上海大劇院演出	
						建構合作平臺 拓展新觀眾	二〇一四、一五獲邀至北京、上海小劇場戲曲節及馬來西亞吉隆坡國際藝術節演出	

品牌建構期 / 永續經營期（發展策略）	年份	編導	劇目	定位策略	演出成果
品牌建構期 發展策略： 拓展藝企合作 促進國際交流 建立合作平臺 分享戲曲基因	二〇一四	鍾寶善／王安祈	【秋後算帳·譴責負心】 【公平正義·安心過年】	傳統戲主題系列 老戲精演	公演四場，其中二場票房滿座
			《賣鬼狂想》 「小劇場·大夢想」	建構合作平臺 拓展新觀眾	公演四場，其中三場票房滿座，多次獲邀赴北京、香港、天津演出；並擔綱北京「二〇一六當代小劇場戲曲藝術節」開幕節目
			《康熙與鰲拜》	科技與表演藝術結合 臺灣京劇美學新視野	公演四場，票房皆滿座
			兒童京劇《京星密碼》	開發新題材 拓展新觀眾	二〇一六高雄春天藝術節演出票房滿座
	二〇一五	張育華／王安祈	【花漾20，談戀愛吧】	傳統戲主題系列 打造新秀舞臺	連演十六場，其中八場次票房滿座
			「小劇場·大夢想」 《幻戲》	建構合作平臺 拓展新觀眾	公演四場，其中兩場次票房滿座
永續經營期 發展策略： 打造文化品牌： ＊擴展口碑 　影響 ＊型塑品牌 　效益 ＊厚植人力 　資源 ＊穩固文化 　價值 ＊創造文化 　產值			《十八羅漢圖》	京崑美學創新視野 拓展新觀眾	二〇一五台新藝術獎年度五大節目 二〇一九獲邀上海大劇院演出

發展階段／發展策略	年份	團長／藝術總監	維護傳統（傳統／修編戲）	激勵創新（新編大戲）	跨界探索（實驗平臺）	教育推廣（系列專題活動）	實踐目的	績效／座標
永續經營期 發展策略：打造文化品牌： ＊擴展口碑 ＊影響 ＊型塑品牌 ＊效益 ＊厚植人力 ＊資源 ＊價值 ＊穩固文化 ＊創造文化 產值	二〇一五 二〇一六	張育華／王安祈	【絕代三嬌悲喜雙劇】：《西施歸越》《春草闖堂》	【Super New 極度新鮮】	實驗京劇《關公在劇場》	臺大「全球企業家班·活化品牌力」課程	「客製化」設計開發企業菁英社群範例	獲邀納入北京大學光華管理學院研究
						東華大學「駐校藝術家」活動	戲曲人才扎根	藝術教育專題推廣計劃
						啟動「京劇青年團員培訓計劃」		培訓京劇青年
							傳統戲主題系列老戲精演／新秀平臺	公演四場，票房達九成以上；三位青春日角受矚目，二〇一七年分別獲十大傑出女青年、文藝獎章、以及傳藝金曲獎最佳新秀獎肯定
							打造新秀舞臺深化傳統功底拓展新觀眾	二〇一七年高雄春天藝術節公演二場，票房皆滿座
							開發國際共製劇目臺灣京劇美學新視野開發新題材拓展新觀眾	公演三場票房皆滿座，二〇一六—二〇一七兩度赴香港演出，評價頗高

永續經營期

發展策略：打造文化品牌：

- ＊擴展口碑　影響
- ＊型塑品牌　效益
- ＊厚植人力　資源
- ＊穩固文化　價值
- ＊創造文化　產值

年度	製作	活動／課程	策略內容	成效
二〇一六	《孝莊與多爾袞》		臺灣京劇美學新視野 開發新題材 拓展新觀眾 開發國際共演 傳統戲曲拓展新觀演	受邀臺中歌劇院開幕季製作演出，公演兩場，第二場票房滿座 二〇一八第一屆臺灣戲曲藝術節公演四場，票房皆滿座 二〇一九獲邀香港西九龍戲曲藝術中心開幕季演出節目 首度與香港藝青年粵劇團合作
二〇一七	【不能說的祕密】 「港臺戲曲精英匯演」 京崑雙奏《定風波》	友達光電「京劇藝術工作坊：水滸英義」員工培訓課程	「客製化」設計／開發企業菁英社群 傳統戲主題系列 老戲精演／新秀平臺 臺灣京崑美學新趨勢 開發詩詞入戲文學劇場，新型態 開發新題材 拓展新觀眾	友達研發部門四百名工程師 臺中歌劇院首演三場，票房皆滿座，二〇一八年再於臺灣戲曲中心演出四場，票房逾九成五，其中兩場票房滿座 公演三場，票房達九成五，其中兩場票房滿座
二〇一八	【雙週雙重慶】	友達光電「京劇藝術工作坊：三國人物」員工培訓課程	「客製化」設計／開發企業菁英社群 傳統戲主題系列 老戲精演／新秀平臺	友達企業各廠三百名高階主管 中山堂演出三場，青年人才育成績效 老戲精演／新秀平臺備受矚目

團務階段/發展策略	年份	團長/藝術總監	維護傳統（傳統/修編戲）	激勵創新（新編大戲）	跨界探索（實驗平臺）（系列專題）	教育推廣（活動）	實踐目的	績效/座標
永續經營期 發展策略：打造文化品牌： *擴展口碑 *影響型塑品牌 *效益厚植人力 *資源穩固文化 *價值創造文化 *產值	二〇一八	張育華/王安祈	【武戲/丑戲專場】		新編崑劇《繡襦夢》 實驗京崑《天上人間·李後主》		開發國際共製作品 戲曲跨界美學新視野 開發新題材 跨國拓展新觀眾 打造新秀舞臺 老戲精演 鏈結藝企合作平臺 臺灣京崑美學新趨勢 開發新題材 拓展新觀眾	兩大世界文化遺產共同創作臺日戲劇 文化交流合作 日本橫濱能樂堂首演 武戲專場票房滿座；學者專家劇評高度肯定，青年人才育成績效備受矚目 二〇一九年受邀赴上海大劇院演出

Origin 015

國光的品牌學：一個傳統京劇團打造臺灣劇藝新美學之路

作　　　者—張育華、陳淑英
主　　　編—陳家仁
企劃編輯—李雅蓁
行銷副理—陳秋雯
攝　　　影—許斌
美術設計—楊啟巽工作室
內頁排版—藍天圖物宣字社

製作總監—蘇清霖
發 行 人—趙政岷
出 版 者—時報文化出版企業股份有限公司
　　　　　10803臺北市和平西路三段240號7樓
　　　　　發行專線—（02）2306-6842
　　　　　讀者服務專線—0800-231-705（02）2304-7103
　　　　　讀者服務傳真—（02）2304-6858
　　　　　郵撥—19344724時報文化出版公司
　　　　　信箱—臺北郵政79~99信箱
時報悅讀網—http://www.readingtimes.com.tw

出 版 者—國立傳統藝術中心（國光劇團）
發 行 人—陳濟民
團　　　長—張育華
藝術總監—王安祈
主　　　編—游庭婷
執行編輯—林建華、吳巧伶
校　　　對—陳淑英、林建華、袁家瑋
團　　　址—111臺北市士林區文林路751號
電　　　話—（02）88669600
網　　　址—https://www.ncfta.gov.tw/guoguangopera_71.html

法律顧問—理律法律事務所 陳長文律師、李念祖律師
印　　　刷—勁達印刷有限公司
初版一刷—2019年1月25日
定　　　價—新臺幣350元
（缺頁或破損的書，請寄回更換）

ISBN 978-957-13-7666-0
Printed in Taiwan

國光的品牌學：一個傳統京劇團打造臺灣劇藝新美學之路 / 張育華, 陳淑英作.
-- 初版. -- 臺北市：時報文化, 2019.01
　　面；　　公分. --（origin；15）
ISBN 978-957-13-7666-0（平裝）

1.國光劇團　2.京劇

982.06　　　　　　　　　　　　　　　　　　　107022647